U0112918

树上人生

BBC野外摄影师的攀树之旅

The
Man Who
Climbs Trees
A Memoir

［英］詹姆斯·奥尔德雷德（James Aldred） 著

朱鸿飞 译

云南出版集团

云南人民出版社

图书在版编目（CIP）数据

树上人生：BBC野外摄影师的攀树之旅/ (英) 詹姆斯·奥尔德雷德著；朱鸿飞译. -- 昆明：云南人民出版社, 2021.4

ISBN 978-7-222-18017-8

Ⅰ.①树… Ⅱ.①詹… ②朱… Ⅲ.①野生动物 – 艺术摄影 – 英国 – 现代 – 摄影集 ②野生植物 – 艺术摄影 – 英国 – 现代 – 摄影集 Ⅳ.①J439.5

中国版本图书馆CIP数据核字(2020)第266086号

The Man Who Climbs Trees by James Aldred

Copyright © James Aldred, 2017

First Published in 2017 by WH Allen. WH Allen is a part of the Penguin Random House group of companies.

Rights arranged through Peony Literary Agency.

All rights reserved.

本中文简体版版权归属于银杏树下（北京）图书有限责任公司。

著作版权登记号：图字：23-2020-183号

出 品 人：赵石定　　　　选题策划：后浪出版公司
出版统筹：吴兴元　　　　责任编辑：赵 红
特约编辑：张冰子　　　　营销推广：ONEBOOK
装帧制造：墨白空间　　　　责任校对：任 娜
责任印制：代隆参

树上人生：BBC野外摄影师的攀树之旅
SHU SHANG RENSHENG: BBC YEWAI SHEYINGSHI DE PAN SHU ZHI LÜ

[英]詹姆斯·奥尔德雷德 著 朱鸿飞 译

出版　　云南出版集团　云南人民出版社
发行　　云南人民出版社
社址　　昆明市环城西路609号
邮编　　650034
网址　　www.ynpph.com.cn
E-mail　ynrms@sina.com
开本　　655mm×1000mm　1/16
印张　　15.25
字数　　235千
版次　　2021年4月第1版第1次印刷
印刷　　北京盛通印刷股份有限公司
书号　　ISBN 978-7-222-18017-8
定价　　42.00元

云南人民出版社微信公众号

献给优吉塔（Yogita），

我的一生至爱。

他突然前所未有地敏锐地意识到了一棵树的树皮的触感和质地，以及树身内所蕴藏的生命。他感觉到树木中有一股喜悦，并与之共鸣：既不是作为森林居民，也不是作为木匠。那喜悦是来自活生生的树木本身。[①]

——J. R. R. 托尔金（ J. R. R. Tolkien ）

《魔戒》(*The Lord of the Rings*)

树是大地写在天空的诗。

——纪·哈·纪伯伦（ Kahlil Gibran ）

《沙与沫》(*Sand and Foam*)

① 译文摘自《魔戒》（上海人民出版社，2013 年 9 月版）。译者：邓嘉宛、石中歌、杜蕴慈。——译者注

序　曲
一切的开端

1988

左脚的靴子陷进泥沼，我失去了平衡。很快，我感觉到泥浆从鞋带孔渗进来。这时我看到前面一簇结实的草丛，便俯身向它倒去。一根树枝悬在上方，我伸直身子，抓住这根树枝，拔出腿，艰难地爬上实地。双腿糊满黑色的泥浆，粘着干枯的树叶，我又回到了林地。

凶险的沼泽是新森林国家公园（New Forest）的特产。那天早些时候，我踩上似乎很坚实的地面，却感觉它如薄薄的橡皮艇船壳般在微微颤动。要是踩破披盖沼泽表面那层苔藓和杂草织成的垫子，人顷刻之间就会陷落，直到脖子。我看到过不少绿斑点点的动物骨头从这些泥潭里冒出来，非常吓人地警告来客远离它们。当时我才 13 岁，还在学着看地形，而且有时候难免心浮气躁。我深吸一口气，擦擦手。以后即便要再多花 10 分钟绕过一片沼泽，我也不会有丝毫怨言，绝对的。

我掏出地图：臭埃奇伍德（Stinking Edge Wood）。名副其实。我坐

在地上，用一只袜子擦掉脚趾间的污泥。沉闷的砰砰声和树枝清脆的裂响远远传来，在林中回荡。我原本一直在追踪一群黇鹿，但这些声音太响、太猛烈，不可能来自它们。我套上靴子，继续前进，慢慢穿过树林。地面散落着从上方树冠层落下的巨大枯枝。午后的阳光流淌过树间空隙，灰尘如薄纱般飘浮在空气中。

现在，那沉闷的声音更响了，我听到了嘶鸣。一阵低沉的嘚嘚声震动了大地，没多会儿，一长串小马涌出树林，向我冲来。十几匹母马喷着响鼻，狂舞着缠满欧洲蕨的长鬃毛。

它们激动不安，状若疯狂，危险的能量在空气中凝聚。马群头向内侧，转着圈飞奔。另一边，我看到两匹白色的牡马纠缠在一起，龇牙咧嘴，八蹄翻飞，唾沫四溢。它们翻转着眼珠，大张着粉色的鼻孔，咧开嘴唇，露出森森白牙。两匹牡马跳跃踢踏，立起前脚将蹄子重重砸向对方。母马们兴奋得发出了尖锐的长声嘶叫。地面再次为之颤抖。我突然意识到，虽然离得很近，整个马群根本没注意到我。空气中弥漫着它们的刺鼻气味。我的处境非常凶险，很有可能被这场冲突殃及 —— 被撞倒、踩扁。突然意识到自己只有很短的时间找地方躲藏，我不由得慌了。

母马又如疾风一般围着两匹牡马奔跑起来，而且飞快地向我逼近。我跑不过它们。退后几步，我感觉到身后有根树干，是一棵大栎树，但小马太多，我躲在树后无济于事。它最下方的树枝高高在上，我也够不着。我的腿开始打战，心怦怦直跳。就在我双手绝望地沿着粗糙的树皮向上摸索的时候，我感觉到一支老旧的铁栓从树干里伸出来。它留在那里太久，差不多都被包在树里，但伸在外面的部分依然可以抓住。在它上方，我看到了第二支、第三支、第四支、第五支……还没反应过来，

我已经趴在一根粗大的树枝上，看着牡马健壮的背部在下方5英尺^①翻滚。现在，我和这棵栎树仿佛置身于一大群癫狂的小马掀起的惊涛骇浪中。

灰尘和噪声弥漫在空气中。我紧紧抠住粗糙的树皮，体内奔涌的肾上腺素让我头晕目眩，心跳加速。一匹牡马脱出战团，马群转头追着它穿过树林。我听着踩在干地上的马蹄声渐渐消失，长舒一口气，谢天谢地，这次真是千钧一发。树林恢复了宁静，灰尘开始消散。

环顾身边的树枝，我发现自己坐在一棵截去了树梢的老栎树上。那些铁栓表明，许多年前有人正常使用过这棵树，也许是个看林人、王室护林官，甚至还有可能是偷猎者。说不定它曾是座瞭望台，或者远在我上树避难之前，它就是个藏身之所。

粗壮的树枝从我身边水平伸出，向上弯曲，如同一只杯形巨手的硕大手指。我滑到这只"手"的手掌中央，在它的怀抱里缓缓神，定定心。不一会儿，我先前追踪的那一小群黇鹿走出树林，小心地寻路，穿过一地被踩烂的树叶，循着那群小马的方向从我身下经过。它们一直前进，好久才消失。我突然发现，似乎没有一头黇鹿看到或闻到蹲在头顶栎树枝上的我。

一爬到树枝上，我立即感觉如释重负，知道下方的狂暴和混乱伤不到我一根毫毛，看到黇鹿经过也只是增强了我得到庇护和置身事外的感觉。但除此之外，我还感觉到自己与钉下这些铁栓、可能在我现在所坐树枝上停留过的某个人之间的一种久远联系，似乎我们之间相隔的年代一下子消失了。

自那以后，我又多次回去看臭埃奇伍德的那棵栎树。那些铁栓真真

① 　1英尺≈30.48厘米。——译者注

切切地提醒我们，树木生活在与人类不同的时间尺度上，一棵树的生命可以轻松跨越几十代人。爬进它的怀抱时，我总会想起 1988 年那个动人心魄的日子。那一天，还是一个 13 岁男孩的我第一次发现，树木不仅是避难所，它还提供了观察这个世界的新视角。即使是近 30 年后的今天，我依然想不通它如何碰巧就在那里救了我，恰当的位置，恰当的时间，在我最需要它的时候。

我的攀树之路

一股突如其来的向下气流轻轻摇动吊床，惊醒了我。我侧身躺着，睡眼蒙眬，惊讶地盯着刚刚落在身旁的那只史前动物似的巨鸟。眼下是在婆罗洲的一棵大树顶上，距地面 200 英尺，而我以前从未如此近距离地看过一只马来犀鸟。它还没注意到我，正用长嘴梳理胸前的羽毛。一块色彩鲜艳的巨大盔突如一只艳丽的土耳其拖鞋般从它的头顶蜷起，火一般的红色和黄色在拂晓的微光里闪闪发亮。我看得入了迷。

一会儿后，它停止了动作，扬起翼龙似的头，用一只深红色的眼睛打量着我，接着离开树枝，飞向空中。它张开巨大的黑色翅膀，腾身而去，很快隐没在清晨的浓雾里。

我转过身，仰面朝天，盯着上方的巨大树枝。真是漫长的一夜。昨天攀爬时流出的汗早已凝结，我浑身贴了一层黏糊糊的污垢。撕破了的衣服阴凉潮湿，沾着泥沙，我的身上爬满叮人的蚂蚁。胸前一块火辣辣的疹子，也不知从何而来。半夜某个时候，一只夜行的黄蜂在我脸上蜇了两下。不过这一切都值得。遇上那样一只犀鸟就够了。我沉浸在由弥漫着

的雾气和神话动物构成的个人幻想世界里，想不出还有比这更好的地方。

太阳还没升起。自从到达婆罗洲以来，我第一次感觉到冷，不过相对于雨林通常的闷热，这是个喜人的变化。日出不会太远了，但是现在，我还是很惬意地仰躺着，看着一颗颗水滴飘过。它们在肉眼可见的气流中打着旋儿，在攀登装备的金属上凝结成闪亮的水珠。远远的下方是另一个世界，绳子是我与它唯一的直接联系。我将安全带系在绳子上，睡了一夜。

◆◆◆

昨天的攀登不过是一次例行公事。婆罗洲养育了这个世界上最高的热带雨林，许多硬木树的高度远远超过了 250 英尺，而且树干下部有至少 150 英尺都是光秃秃的，基本没有什么树枝。高大、笔直的树干支撑着高高在上的枝条巨伞。光是将绳子送上去看起来就不太可能。

经验告诉我，我的弹弓可以将一只 200 克的抛袋投到 170 英尺的高度。但一次又一次，抛袋还没够到目标树枝就落下来，它拖着细线飘下来，松松垮垮，死气沉沉地缠在下层矮生植被里。那根树枝显然比我的估算高得多。我气急并失去了耐心，将弹弓绑在一根 10 英尺高的杆子顶端，借助体重，将嘎吱作响的皮筋一拉到地。我蹲下身，瞄准高高在上的树枝，肌肉紧张得发抖。我松开手，弹弓上的皮筋像鞭子一般噼啪爆响，接着缠成一团松软的皮圈。用完弹弓，我把它放到地上。抛袋向上冲过浓密的下层矮生植被的空隙，从目标树枝上方仅仅几英寸 [①] 处掠过。

①　1 英寸≈2.54 厘米。——译者注

接着抛袋落下，越传越快的引绳发出尖锐的啸叫，直到抛袋砰的一声埋到落叶里。一切复归沉寂。透过模糊的望远镜，我仰头吃力地追踪那条衬在明亮的热带天空背景上的细线。这一次终于射中了。

我用引绳将攀登绳拉过树枝上方，再拉回地面，绕着旁边一棵树的底部系牢。

攀登这样一棵参天大树的开始阶段总是缓慢而费力的。攀树人的大部分力气都会被一根长绳的弹性消耗殆尽。这个系统的绳长约 400 英尺，因此，随着尼龙绳的伸缩，我也不规律地上弹下落。这个过程中，我无法不倒向巨大的板状根，直爬到老高，双脚才能撑到树干，也由此开始加快上升。我用两只上升器（又叫鸠玛尔式上升器），沿着细细的尼龙线，一寸一寸地向上爬。节奏是攀登的关键，使自身节奏与主绳的自然回弹保持同步可以省下不少气力。尽管如此，这依然是一次漫长的攀升。将绳子挂上去的这番挣扎一上来就把我的胳膊累瘫了，因此我双腿用力向上蹬爬，尽量不再让肱二头肌吃重。

下一个挑战是向上穿过林子里乱成一团的下层矮生植被。藤蔓如触手般绊着我，叶子拂过我汗湿的脸，灰尘和苔藓落到我眼睛和耳朵里。滞留在下层的有机物的残骸数量多得令人难以置信。几十年来累积的灰尘、枯枝和腐烂植物都挂在那儿，缠在一张张叶子织成的网里，等着获得解脱。首段 50 英尺是一场肮脏的搏斗。碎片如微型雪崩般纷纷落下，黏在我汗透的衣服上，而绳索的每一次颤动又把上方细碎的黑色堆肥抖落到我头上。但我没有别的路可走，只有这条笔直的绳索。到我冒出头，进入上方的开阔空间时，全身已经罩上一层灰。

虽然已近傍晚，但我的头一钻出下层植被，一轮热带骄阳立即向我

释放出它的全部威力。除了开阔的空间和身旁光秃秃的树干外，接下来100 英尺的攀爬过程里什么都没有。这段没有树枝的区域是一个奇怪的方外世界，攀树人完全暴露，危险地吊在一根高挂半空的尼龙绳上。我把注意力集中在眼前片状斑驳的棕色树皮上，慢慢爬向树冠层的庇护所。

整个过程有 10 层楼高，而我才爬到一半，树干直径仍为 5 英尺。这些婆罗洲大树的尺寸等级不同于世上任何其他硬木树。我这才转身环顾四周景色。是的，我把这一刻留到自己高出下层植被上方很远，且可以一览无余的地方。但一路爬上来，我一直感觉这风景就躲在我身后，几乎察觉到它在打量我，似乎上千双隐藏的眼睛正在周围的丛林里盯着我。

我转过身来，迎面是平生所见的最动人心魄的一幅景色。浓密的雨林从我身下延伸开去，陡峭地落下山脊，融入下方远处一幅由巨树绘成的葱翠画面。好几英里外的地平线上，林海再次升起，翻过由高耸崎岖的山冈连成的一道山脊。一汪人迹罕至的原始丛林的海洋。那些大树上会隐藏着什么样的奇迹？

此时我悬在半空，完全暴露在炽热的阳光下，可以感觉到汗水沿着肩胛间的脊柱往下淌。林间水汽很重，我听到了远处的雷声。当我抬起胳膊继续攀登时，衬衫已经完全湿透，保鲜膜似的黏在身上。我继续上升，进入上方树冠斑斑驳驳的阴影里。不久后，我到达那根离地 200 英尺的树枝，气喘吁吁地爬上去。我赶紧脱下了头盔，让滚烫的身体凉快凉快。

接下来的 20 分钟里，我忙着在两根水平树枝间搭起吊床。等我疲惫地缩成一团滚上吊床时，天光飞快地暗了下来。起初还很遥远的隆隆雷声现在越来越响，越来越密。很快，天空决口，降下清凉的大雨。我张

开双手，接水洗去脸上的污垢。雨水有一股清爽的金属味道，如此纯净，如此新鲜，令人精神振奋。这场雨只下了半个多小时，但当雨停的时候，我已经泡在吊床里几英寸深的水中。于是我滚向一侧，将水从吊床一边泼掉，看它闪亮地落向深处的林地。天还没黑，我已经累得沉沉睡去，连梦都没做一个。

除了午夜被黄蜂蜇过之外，我睡得都很香。雾在消散，我看到了天空的第一抹蓝光。这会是一次灿烂的日出。我无所事事地躺着，等着新的一天慢慢到来，不由得有种颓废的感觉。包裹在这雾气蒙蒙的世界，我问自己，为什么觉得非要在这棵树上睡一夜不可呢？

显然我不是为了舒服。我系着攀登安全带睡了一夜，而且上一顿饭已是很久之前，现在早已饥肠辘辘。我还遭到了蚊叮虫咬，感觉自己几乎成了一大坨组胺。但我非常宁静，整个人完全融入了身边的世界。但为什么？攀树中哪点会如此诱人，引发如此深刻的共鸣？我又究竟如何从攀树中谋生呢？

◆◆◆

我是来婆罗洲教科学家攀树的。我要教给他们攀树的诀窍，让他们反复演练，直到无须指导也能安全地攀登。这些科学家来这里研究我们的星球和大气的关系。为了对抗气候变化，他们来森林里采集数据，做的是极有价值的工作。他们开创性的研究非常重要。

虽然我很乐意教他们，但这并非我来这里的真正原因。我过来攀树不需要理由。我自己对攀树的激情是难以言说的，它来自我孩提时第一

次爬上新森林国家公园栎树树冠时的某种感觉。树就是会令我着迷，让我不断回到它们身边。

在许多方面，我认为它们体现了自然的本质。树为我们提供了与这颗星球的生动联系，以某种方式在我们转瞬即逝的生命和身边的世界间架起了桥梁。爬上树时，我感觉它们让我瞥到几乎被遗忘的祖先世界的一角，出于某种原因，我对此感觉良好 —— 树帮助我记起自己在这个世界上的位置。

但最重要的是，我的愉悦来自一个根深蒂固的信念 —— 我相信每棵树都有独特的个性，如果攀树人愿意聆听，它们就会倾诉。不管是春天山毛榉树冠上微微散发的柔和光芒，还是被太阳烤焦的一棵热带大树的庞大树冠，每棵树都有自己独特的性格，只要更好地了解它们，哪怕只是短时间的直接接触，必会产生一种感觉。正是这种独属于我的感觉吸引我一次次回到树枝上。作为来自过去的生命的代表，我相信它们值得我们发自内心的尊重，我敢肯定，大部分人在生命中的某个时刻都体验过与它们的情感联系。

◆ ◆ ◆

我对攀树的激情也来自我的一个热切愿望：探索枝叶间包含的奇妙事物。即使是最小的树上也隐藏着一个完整的小世界，更别提莽莽森林中的参天大树。现在，我就躺在婆罗洲的一棵大树上，树冠养育着无数生物。它们一辈子生活在树上，从未下到过地面，在少有人至的树顶王国捕食、繁育、生活、死去。这场不为人知的戏剧周而复始，已经一遍

又一遍地上演了数百万年。

在距雨林地面 20 层楼高的树上与一只猩猩面对面相遇的经历可以令人学会谦卑。但离家不远的大树对我的吸引力依然一如既往。我还能清晰回忆起在新森林的树冠上看到的第一只长角蟋蟀那半透明的翠绿。我惊讶地看着它从一片树叶上跳下，飘过虚空，张开的长长触角就像一个微型特技跳伞运动员的双臂。

我希望分享这些经历，将这个未知的树顶世界介绍给大家。正是这个愿望让我选择投入自然历史影片制作中。摄影和攀树密不可分。在 16 岁时，我就决心当一名野生动植物摄影师。

然而，当终于离开大学时，我很快明白，学位无法与实际摄影技巧相提并论，我要学的还有很多。因此我接受了能得到的各种摄影助理职位，用无偿工作换取相关经验。为了生活，我在工厂值夜班，做能找到的任何工作。很少有工作能比在垃圾填埋场围墙边收集大风吹落的垃圾更令人沮丧，因此，当终于得到第一份有工资的助理职务时，我欣喜万分，那是一次在摩洛哥的拍摄。几年后，我存够钱，搬到了布里斯托尔——BBC 自然历史部门所在地——开始寻找用到我的攀树和助理技能的工作机会。我从助理最终转为摄影师用了很长时间（大约 10 年），但那是一段精彩的旅程，我很享受这一路走来的每一步。

因此，尽管我现在要努力回想自己到底如何来到这里，但总的来说，我对此非常满足，根本无法想象从事任何其他工作。我用一架隐藏在距丛林地面 100 英尺的摄像机拍摄，遭到蚊叮虫咬时，也忍不住想要抱怨两声。一有这样的感觉，我就觉得有必要给自己一个耳光，以防自己变得自满自足。

虽然我非常喜爱摄影工作，但这背后仍然是我对树木不变的热爱。内心深处，我知道无论选择什么职业，我都会来爬树，努力亲近它们。

16 岁时，我第一次用绳子爬上大树。这之后，时间在混乱的枝叶间飞速消逝，到现在，我爬过的树肯定足以填满一整片森林。虽然许多树的形象已经模糊不清，但依然有一些浮现在记忆的迷雾之上。我还记得自己驻足过的一些特别的树，似乎事情就发生在昨天。我记得那些树皮的触感、木料的味道、树枝的形状，尤其是我在树冠上遇到的奇妙的动物和人。

◆◆◆

回到婆罗洲的树冠。随着太阳升起，空气也暖和起来。短短几分钟，雾气就被赶下山谷，聚集成一片巨大的白色海洋。在我右边，太阳刚刚升上山顶，照得山谷火一般红艳。雾气随即开始盘旋上升，散发出粉色、橙色和金色的光芒，不一会儿又消失得无影无踪。

不到 15 分钟，太阳已经高挂在晴朗的热带天空。雨燕在树冠上空追逐昆虫。新的一天开始了，我也准备下到地面，回到依然是黑夜的林地的昏暗之中。

目录

第一章 寻访巨人"歌利亚"——英格兰 / 1

第二章 雨雾中的"雷霆"——婆罗洲 / 19

第三章 永怀大猩猩"阿波罗"——刚果 / 41

第四章 "生命之树"上的空中王国 —— 哥斯达黎加 / 69

第五章 巴西栗宝藏的故事 —— 秘鲁 / 87

第六章 "怒吼梅格"的寂灭重生 —— 澳大利亚 / 107

第七章 巴花树屋建造记 —— 加蓬 / 129

第八章 铁木与科罗威战士 —— 印尼巴布亚省 / 151

第九章 守卫"堡垒"的凶悍角雕 —— 委内瑞拉 / 171

第十章 自然复育的北非雪松 —— 摩洛哥 / 195

后记 / 211

致谢 / 221

第一章

寻访巨人"歌利亚"——英格兰

1859

这是新森林公园深处一个阴沉潮湿的冬日。一片片柔软的铜色欧洲蕨排列在一条泥泞小道边。两个男人穿着简单的林务工作服和沉重的平头钉靴子，站在小道一侧。其中一人倚着一把高高的直柄铁锹，站在一个新挖的土坑旁；另一人蹲在脚下一棵枝繁叶茂的4英尺高的树苗边。树苗的根球被包在粗麻布袋里，系着绳子。他拿下布袋，露出包在小树柔软、脆弱的树根外一团结实的深色土块。他抓住树干，提起树苗，拂去一些泥，使其露出根尖，轻轻将树苗放入挖好的坑里并扶直。拿着铁锹的人开始回填。他轻轻抖着铁锹，打破密实的肥土，把它们均匀地填铺在土地和树根间的空隙里，再轻轻盖上表土，不紧不松地夯实，让土既能稳住树苗，又足够松软，透气透水。

另一棵同样的树苗倚在小道另一边的欧洲蕨上。两人走开去重复前面的过程时，第三个人挑着两桶水从一条小河的方向过来。他在新种的

树苗旁蹲下，用粗糙的双手在树根周围的土上开出一道简陋的壕沟，慢慢倒上水。他等着土壤将水全部吸走，壕沟干涸，这才继续倒水，再倒水，直到水滞留地表，他看到自己的脸映衬在天空下的倒影。

等他又挑满两桶水回来时，另外两人已经种好了第二棵树。他细心地给它浇水，两个同伴则从不远处的一辆板车上扛来一捆捆顺纹劈栗木篱。没几个小时，两棵树苗周围都围上了 5 英尺高的篱笆。篱笆可以保护树苗根部的泥土，并且不让冬季饥饿的鹿来吃它们的枝叶。这些人很清楚，头几年对这些小树的成长非常关键。他们觉得已经尽力给了它们最好的机会，于是心满意足地走回板车。他们的声音和板车摇摇晃晃的嘎吱声渐渐消失，两棵小树则静静地留在那里，守护着小道。

它们身后是一片宽阔的幼龄英国栎树林。不同于一排排在细雨中延伸的光秃秃的普通英国栎树，这两棵树苗是新近从加利福尼亚州来的新世界大使，它们由六年前在内华达山脉收集的种子培育而成。这些来自异邦的参天大树将改变之后数世纪甚至数千年的英格兰地貌。

不久，雨雾转成雨滴。大片幼小的光秃秃的冬季栎树在雨中渐渐晦暗下来，那两棵长青树苗的翠绿叶子却开始闪闪发光。

1991

我们坐着帕迪那辆破旧的沃克斯豪尔汽车在新森林的单车道公路上飞快地绕来绕去，音响里一遍遍播放着 AC/DC 和空中铁匠 [1] 的歌。这一年我 16 岁，这种车程让我感觉非常难受。天还太早，史蒂芬·泰勒 [2] 的歌

[1] AC/DC，澳大利亚摇滚乐队；空中铁匠（Aerosmith），美国摇滚乐团。——译者注
[2] Steven Tyler（1948— ），空中铁匠乐队主唱。——译者注

也没让我觉得好过些，帕迪的驾驶就更不会了。除了偶尔站在路当中的小马外，空旷的沥青碎石路似乎在鼓励帕迪猛踩这辆饱受蹂躏的老车的油门。马特在我后面的座位上打盹儿。我打开车窗，目光离开前面的道路，注视着两边飞速闪过的树木。近处的树木移动太快，看不清楚，但在森林深处，我看到了古老的山毛榉树那白花花的高大树干。

帕迪在这种路上开起来如鱼得水，但就在我怕把他的车吐脏、准备叫他慢下来时，他向右急打方向盘，猛拉手刹，带我们越过一道挡畜沟栅①。车尾向外滑出，接着突然咬住一条小边道的沥青碎石路面。帕迪降低车速，手握方向盘，将下巴抵在指节间。音响已经关了，他正透过前挡风玻璃望着天空。马特已经被挡畜沟栅震醒，现在将整个头都探出窗外。我们三人都惊奇而激动地仰望上空。终于到了。

我从车窗探出头，深吸了一口气。一条笔直的林荫道夹在我见过最高的一些大树间，我们的车在其中缓缓驶过。一排排笔直的巨大树干排列在狭窄的道路两边，暗色的树皮深深裂开，与古老软木的粗糙纹理一起形成一道道褶皱。树枝托起斑斑点点的树叶盖成教堂似的拱形树顶。光如倾斜的擎天柱一般透进来，似乎和树干本身一样雄壮。几分钟后，我们把车停在了路边。

空气中飘着松脂味浓重的柑橘香。天还早，但周围石楠荒原的热气已经在上升，吸走了附近海岸地区的冷空气，将海的气息灌进了我们鼻孔里。上方高处，我可以听到隐在绿荫深处的戴菊莺的合唱。我们刚刚通过的这条高耸入云的"活"柱廊，是两排从美国俄勒冈州引进的花旗松。从它们的尺寸上看，这些也许是英国最悠久的一批。这是一个高贵

―――――――――
①　铺在沟渠上的金属网格板，车辆及行人可通过，牛等动物则不能。——译者注

的树种，真正的贵族，但它们显然不是我们此次造访的树。帕迪和马特另有计划。

两人盯着路对面树干林立的森林，向它的深处搜寻。我也向里面望去，看到两道庞大的阴影立在绿幽幽的曙光里。我还没来得及细看，帕迪已经"咣当"一声打开了汽车行李箱。我低头看到一堆乱成一团的旧绳子、金属扣和皮带。帕迪和马特都爱好攀登，但马特擅长攀岩，帕迪则在学习成为一名树木修剪师，只喜欢爬树。马特有自己的家什——一套漂亮、时髦的攀岩装备：一根如上了油的蛇一般滑溜的、色彩鲜艳的绳子，外加一串闪亮的金属配件。

帕迪为我俩带来的装备完全不同：两捆老旧的粗攀登绳，两副破烂的安全带和一堆五花八门、叮当作响的岩钉钢环——其中一些显然是自制的。绳子已经被苔藓、树液和链锯油染成深绿色，扭曲的绳股被无数次的抚摸磨得光滑闪亮。这些东西太老太破，都是不能再用于工作的淘汰装备。

旨在确保攀登装备保持良好状态的政府立法还是多年以后的事。因此在 1991 年，当一名树木修剪师弃用一条攀登绳时，通常都得有充足的理由。手里的链锯和绳索不太融洽，当我的手捋过绳圈，感受到一股股被锯子磨坏的纤维，日积月累的断茬儿和割痕使绳子像虫蛀过一般。绳子已经够差，安全带更糟糕——每副安全带都由破烂的帆布和皮革制成的两条宽带子组成，一条攀登时系在腰上，另一条像秋千踏板一样绕过臀部下方。两副都没有腿环，散发着劳作、恐惧的气息和一股令人欲呕的臭汗、机油、汽油和树液的混合气味。

我们扛上装备，穿过这条路，进入森林。我跳过一条沟，深吸一口

气，肺里充满了带着松柏味道的空气。结束了颠簸的汽车旅程，我的肌肉开始放松。帕迪和马特默默地继续前进，直奔前方某个地点。我跟着他们，走出阴暗的树廊，进入一条开阔的绿草如茵的道路。没有了树枝的遮挡，我看到两棵平生见过的最大、最漂亮的树。它们与附近任何一棵树都不一样，如哨兵一般挺立在空旷的道路两旁。这两块活的方尖碑至少有 160 英尺高，比它们身后树林里的栎树高出 100 英尺有余。它们的锥形树冠上 1/3 的部分沐浴在清晨的阳光里，但巨大的漏斗形树干依然隐藏在阴影下。右边的那棵似乎比它的同伴矮一些，树顶更尖，也更少经风雨摧折。另一棵是真正的巨人。我忍不住想象从那么高的地方——站在它的肩膀上会看到一幅什么景象。我知道我们是来这里爬树的，但我以前从没用绳子攀过一棵树，这绝对是一个刺激的开端。第一次尝试就要挑战英国最高的红杉之一，这多少有点儿像闭着眼睛跳下深渊。我只能希望他们有个关于怎么做的好计划，因为我对此一点儿概念都没有。

现在，帕迪和马特已经快走到树下了。他们的剪影与大树脚下的阴影融为一体。他们在树下看上去很小，就像走近阿波罗飞船发射塔的宇航员。当我走到他们身边时，帕迪已经解开绳捆，绳圈松散地躺在他脚下。他正尝试将绳子一端抛上去，绕过头顶上方 30 来英尺高的一根树枝。一次又一次，那一小捆绳子打在树上，发出空洞的声音，然后又落到他脚下。

我张开左手，抚摸着树皮。树皮很柔软，敲打时，一层厚厚的纤维发出鼓一般的声音。从一人高到地面这一段，树干快速增粗，最后消失在光秃秃的结实土壤下，这部分的周长至少是 20 英尺高处树干的两倍。

几根盘根错节的树根拱出地面，但谁也不知道其他树根扎得有多深。

帕迪今天运气不佳。我开始想到我们的冒险可能会止步于第一个障碍时，马特探手从他的背包里掏出一对冰镐，兴奋地挥动着。显然他的计划是只用它们爬上去，但我还是怀疑地看着这对冰镐，问他：

"你没开玩笑？"

"有更好的主意吗？"他说。

我没有。但那听起来就是个愚蠢的想法，结果很可能是他在树底下摔成一个肉团。这不是攀冰，攀登过程中，他没有顶绳保护，也没有任何机会打入锚点。爬上距离最近的一根树枝前，他只能靠自己，没有保护，命运全系在不知有多结实的树皮上。这些机器制造的咄咄逼人的金属尖物似乎与我们周围柔软的有机体格格不入。它让我觉得不对劲儿，不是因为它的尖头——虽然看起来很邪恶，但根本伤不到树。树皮太厚了，穿都穿不透。在我看来，这更多与尊重有关。树是活体，是有机生命，不是什么无生命的、可以让人到处戳洞的地表隆起。我心里五味杂陈，有抽象的对于树的尊重，有别冒风险的迷信想法，还有第一次爬树的紧张。当然，我没法恰当地表达所有这些感觉，而且即使我说了，他们也只是叫我一声傻瓜，继续坚持他们的做法。

马特显然没有这样的顾虑。他将两把冰镐都砸进树里，深入数英寸，然后弯腰系上一副冰爪，再上步将冰爪钉插进树身，向上爬去。"噗、噗"，一步，两步。"噗、噗"，一步，两步。随着他越爬越高，收缩倾斜的树干转为垂直向上，他的情形看上去更加危险。"他在找死，"我想，"如果他失足……"

但他没有。我不得不佩服他能把那么难的一件事做得如此干脆利落。

自那以后，我从未见过哪个攀树人应用那样的技术。也许是因为没有绕过树干、防止人向后倒的抱绳，这样攀树近乎自杀，但在 16 岁的年纪，许多愚蠢的举动看起来却很酷。

马特终于爬到树枝的位置。底下几层树枝全枯死了，于是他继续向上，爬到了活的树冠上，这时才系上绳子，踢掉鞋钉，抛落冰镐。一只冰镐扎进落叶堆，落叶没至镐柄。

帕迪第二个上去。他把自己的绳头系在马特的绳子上。马特将绳子拉上去，绕过一根树枝基部，再传回地面。柔软的绳头沿着树皮上的裂缝，如捕食的蛇一般扭动下落。帕迪双脚蹬着树干，猴子一般用双手握绳交替上升，眨眼间就爬上树去。我知道这次可谓是我生平第一次真正的攀树，我压根就没指望自己像他们那样灵巧。这一回，帕迪拉上我的绳子，扔过他头上 10 英尺的一根树枝。绳头落到我身边，我把它夹在安全带前的两个金属三角形上。现在，我把自己系在 50 英尺上方的一根树枝上。

"现在怎么做？"我问。

"拿那只小绳圈在攀登主绳上绕两道，再从圈里穿过。像我教你的那样。"帕迪在歇脚的树枝上对着下面的我喊道。他扭着绳子，我按他说的做了。我刚刚打的是一个名为普鲁士抓结的滑结。

"用一把锁将绳子另一头系到你身上。不，不是那里，是前面——这儿！"他说着，用拇指勾住他自己的安全带的铁环。

这是一个古老的基本攀登系统，帕迪和所有树木修剪师每天工作时都会用到。自 20 世纪 60 年代以来，攀树技术虽没有一星半点儿进步，但它对我来说依然是全新的。我还在努力理清因为没睡好觉而昏昏沉沉的

脑子，没心思细想下一步要做什么。牢牢抓住磨成古铜色的主绳，我用右手将磨损的滑结推高了约 1 英尺。

随着我的重量从地面移到绳子上，绳子的弹力拉得我踮起脚尖。我摇摇晃晃地站着，努力保持平衡。显然，我需要竭尽全力来做这件事，因此我蹒跚着走到树底，将滑结继续向上捋，直到两脚都牢牢地踏在树干上。现在，我离地面才几英寸，但全身重量都已经挂在绳子上。爬到第一根树枝前，我都得靠这根被锯子磨破的绳子支持全部体重。我左右扭动屁股，尽量让安全带系得舒服些。我没有腿环来阻止安全带在我的胳膊下向上滑动，所以，为了保持平衡，我只得全力后仰，使身子接近水平状态。我深吸一口气，弓起后背。没有任何其他可抓的东西，我如同一只笨拙的蜘蛛挂在线上，被绳子随心所欲地荡来荡去。我要做的只是向上爬。很简单，至少理论上如此。

缓慢热身后，我开始了有节奏的攀爬，一边双脚蹬住树干，一边向上捋动滑结来取得几英寸的进展。我不断重复这个步骤，此时虽然是凉爽的清晨，我却已经汗如雨下。每次拉动攀登绳，它都会摩擦高高在上的树枝上部，擦下细碎的绿色灰尘在晨光里飘落，给凉爽的空气平添了一股淡淡的泥土气息。

随着越爬越高，我感觉到沾上树液的绳子变得黏糊糊的。这一点帮助我握紧绳子，增加了上方锚点的摩擦力，也有效地减轻了我的重量所带来的阻力。现在，我已经通过了倾斜的树干底部，完全垂直地悬挂在树皮旁。再一次，我惊讶于树皮的柔软。它摸起来很硬，按上去却富有弹性。我突然很想脱掉鞋袜，用脚底触摸树皮，感觉它的生命流过我体内。不过这种糗事我实在做不出来，因此我俯身向前，将脸颊贴在树皮

上。太阳出来了，天暖和起来，树皮给人的感觉像一头巨大史前动物的鬃毛，柔软而亲切。它让我爬上它宽阔的脊背。我正进入另一个王国，一个安全与退避之所，正经历某种洗礼——第一次在树冠上的洗礼。

我慢慢向上爬——倒不全是我自己要这样。我的技术还不完善，缺乏伴随经验而来的自信和节奏。在离地30英尺处，我到达第一批树枝处——一丛枯死干透的浅棕色枝杈。我敲了一敲，它们颤动着发出空洞的声音。虽然看上去很脆弱，但它们出乎意料的结实，而且我发现我可以踩在它们与树干的连接处，以将其充当梯子。小心翼翼地，我开始脱离绳子来爬这棵树。我把体重从安全带移到树枝上，这样的话，万一某根树枝断裂，还可以靠绳子拉住我。

现在，帕迪和马特在距我上方仅10英尺的地方。马特像体操运动员一样站在一根树枝上，胸口靠着树，仰望树干，以寻找一条最佳路线。他左臂勾住一根树枝，右手将一捆绳子抛向高处，很快消失在一阵叮当作响的铁锁声中。帕迪坐在我左边一根大树枝上，他正抽完一支手卷烟。他没把燃着的烟头按在树上，而是用指甲夹灭，塞进袜子。我向上爬到他旁边，仰望渐渐远去的马特如松鼠一般在我们上方的树枝间蹦来蹦去。

最终，大树隐没了他的踪迹。他留下的唯一存在迹象是偶尔穿过稀稀拉拉的阳光并缓缓飘落的细密灰尘和挂在我旁边不断扭动的绳子。帕迪如鱼得水。他每天的工作都要爬树，不管雨雪冰雹，还是阳光灿烂，而且他爬树的时候，皮带上通常还绑着一把链锯。眼下对他实在是小菜一碟。看他爬树的过程，我强烈意识到刚才自己把树抓得多紧，肌肉有多紧张。因为死死抓着绳子，我两手生疼，脖子和肩膀都麻木了。我尝

试放松身体，降低重心，这时才感觉自己松快了些，开始在树枝上放低身子。但这需要持续的、有意识的努力，而且我越努力尝试，放松似乎离我越远。时不时地，我的整个身体会因为抓握反射而痉挛，似乎眨眼间就会睡着。我的肌肉会抑制不住地突然一动，想伸手去抓树。帕迪清清嗓子：

"好了。恩——还算开心？"与其说是问我，不如说是自说自话。我回说想自己一个人在这里待会儿。

"别担心，你什么时候跟上来都行。你要不来，就半小时后见，那时我们该下来了。"

他绝对不会让一个攀岩的人抢先登顶英国最高的大树之一，因此一路紧追上去。看帕迪和马特爬树的样子，似乎太容易了。

我上下两难。我正处在离地 60 英尺的地方，与周围的栎树树冠同高，可以感觉到一流的视野就在上方仅仅几英尺，过了这片挂满松果的树枝懒洋洋地随风摆动的地方。但我还在努力适应这个新环境，对于冒险爬出栎树围绕的这种熟悉的安全环境还是忐忑不安。因此我待在原地，坐在整棵树 1/3 高度的一根树枝上，感觉庞大的树身在我身边几乎无法察觉地随着清晨的微风摇动。

在我周围，这个巨人下方的树枝向外伸出，向下弯成优雅的长长弧形，到末端再几近垂直地折回向上。密密麻麻的一簇簇松果依偎在距树干 20 英尺的深色浓密枝叶里。一些棕色的老松果开着口，它们的种子已经散漏。还有一些果实光滑闪亮，呈浅绿色，孕育着希望。我给自己出了道难题，尝试摘上一颗。我沿着驻足的树枝向外滑去。就在我开始沿树枝折弯处向下滑时，树枝一软，被我的重量压弯了。这根树枝很粗，

但感觉出人意料地脆。我很快改变主意，一步步慢慢走回树干。我需要设法将自身重量放在安全带上而不是树枝上。因此，我需要将主绳重新系高一点，这样在轻手轻脚走离树干时，它可以完全拉住我。

我看过帕迪和马特将绳子捆成小卷，轻易就精准地抛到他们的目标树枝上，但仅就这一步骤也比看上去难得多。当我最终将绳子抛上瞄准的那根树枝时，绳头没有足够的分量落回我身边。我只好拉下绳子，看着它滑溜下来，绕在我的头和肩膀上。

我从安全带上拿下一把多余的铁锁，系在绳上以增加重量，拉出几圈松弛的绳子，再次尝试。这一次，它越过树枝，顺利落下，但又沿树枝向外滑下去，停在离树干 6 英尺的地方。我将身体系到绳上，但由于重量，目标树枝开始下垂。我从身上解开绳子，将绳圈甩回靠近树干的树枝根部。如果一直拉紧绳子，我就可以保持它的位置，不让它滑下弯曲的树枝。

我慢慢起身在树枝上站稳，人向后仰，使重量落到安全带上。左脚在前，右脚在后，我开始倒退着走向挂在树冠边缘的松果。我保持脚尖朝向树身，上半身大幅向左扭，以确保能看着前进的方向。我右手紧抓着滑结，让它沿绳子一点点向下滑，左手伸出，手指凌空抓向还在 5 英尺外的松果。

我的右腿开始打战。这时我才走出树干 15 英尺外，但已经觉得无依无靠，摇摇欲坠。我强迫自己完全放开绳子，屈膝蹲下，以降低重心。现在，我保持这个姿势时，颤抖向上传到大腿，但我感觉更有控制力，也更稳定了。我得以这个姿势走完余下的几英尺，直至抓到那根树枝末端。未成熟的松果很难从树枝上摘下，退而求其次，我换了个老一点的，

将其从枝丫上摘下，塞到短袖衫的前襟里。接着我转回头，面对树干，顺树枝向上。

走到一半，我的左脚在积着灰尘的滑溜表面没有踩稳，导致我失足落下。我乱抓一气，接着就挂在绳子末端，打着转儿荡回了树干。还没回过神来，我就伴着一声沉闷的巨响撞上树干。冲击力很吓人，但柔软的树皮提供了良好的缓冲。环顾四周，我发现自己只下落了几英尺。这次软着陆不仅没打击我的信心，反而让我放松，也让我更加信任攀登装备。

我蹬着树干，系着安全带，挂在那根我掉下来的树枝旁。现在，这棵大树在清风里晃得更明显了，它的巨大身躯轻轻地从一侧摇向另一侧。我无力地挂在安全带上，享受这个庞然大物的拉扯。

而在我下方，树似乎一动不动。树干的下 1/3 部分僵直硬挺，我好像挂在天地交界的区域，大地似乎轻轻松开了它牢不可破的抓握，这棵大树正从中挣脱束缚，展翅飞升。我闭上眼睛，接受它的拥抱，耳中只听到清风吹过松针的低吟和木材内部偶尔的爆裂声。

向上看去，湛蓝的天空又高又远。帕迪和马特早就没了踪影，但我还能听到他们飘下来的声音，偶尔也能听到周围树枝反射回的笑声。此时他们一定远远高过周围的栎树树冠，我只能想象那上面看到的无边美景。在那一刻，我知道自己还没有能力爬得更高，但是我对自己第一次在树枝上的行走已经够自豪了。我撩开短袖衫前襟，掏出松果，看个仔细。

这是一颗深棕色的松果，纵横交错的裂缝里蕴含着成百上千粒极微小的种子。我敲出十几粒，捧在手心里。每粒种子只是一小片薄纸般的

木质物，中间有一道石墨灰色的、铅笔芯似的条纹。我深吸一口气，从指间吹落这一小堆种子。它们如魔法粉一般落入外面的树冠。一棵结构如此完美的参天大树怎么能从这么不起眼的一小片蛰伏的生命成长起来？我将含着余下种子的松果塞回短袖衫前襟，放松地享受周围的宁静。我感觉非常平静，充满了能量。虽然我在野外度过了童年的大部分时间，但从未像现在这般深入自然。在大树的怀抱里轻轻摇摆，我感觉自己已经与大地本身连为一体。

一阵骤雨般从天而降的灰尘和碎屑让我回到了现实。不一会儿，我听到攀登装备敲击木材的空洞声响。马特和帕迪兴奋得两眼放光，得意忘形。我羡慕地仰望两人，但在自己习得更多攀登经验前，我还不能够攀上树顶。

1994

我身体前倾，双手扶着树干向上，起身在树枝上站稳，再放出一些绳子，弓身跳起，抓住上方一根大树枝，双手往上拉，左腿荡到树枝上方，前臂用力一拉，整个身体便攀到了树枝上。接着，我左手勾住另一根树枝以稳住身体，将一根短攀登绳套绕过这根树枝并系好。解开绳子，将它从下面那根树枝上松开，再拉上来并抛到 10 英尺上方的另一根树枝上。我正在快速爬向这棵红杉树的中部。迅速通过三年前爬到的最高点时，我得意地笑了。这是一个阳光灿烂的秋日午后，一抹斜阳似乎正透过一面棱镜洒下光芒，将森林照得通亮。我抬头透过逆光的树枝看看天，夜幕即将降临，我需要加快速度了。

第一次一起爬过树后，我、马特和帕迪回到地面的真实世界。我再

也没见过马特，我转了学，和他们天各一方。但即使是在外面读高中期间，我也会经常回到那片森林，和帕迪一起攀树。新森林公园为我们提供了无尽的可能性，就算你一天爬五棵树，爬一辈子也爬不到总量的零头。在这场寻找可以攀登的终极之树的无尽探求中，帕迪一直都是我的搭档。

这一年我在伦敦学习摄影，住在图厅。同学们在海滨浴场晒太阳时，我还在图厅贝克公地（Tooting Bec Common）的树上磨炼我的攀登技艺。但我一直心系着新森林，一有余钱和空闲，我就会在滑铁卢车站跳上西行列车。对我而言，南安普敦是个界限，过了它就是树和家园的世界。离开伦敦越远，我就越激动，越专注。我喜欢住在伦敦，那感觉就像在一个巨大的有机体内，它有节奏地呼吸、搏动，充满了别处难得一见的对生活的热情。但我一直觉得它从我身上吸走的比它回馈给我的更多。从我回到图厅住处的那一刻，直到可以再次逃离城市，躲进林中的时候，我感觉自己似乎正依赖一个电量消耗太快的辅助电源来维持自身能量。

那天午饭时，我在布罗肯赫斯特下了火车，一个人飞快地穿过那片森林，奔向我的"歌利亚"。这是三年前我和帕迪第一次攀树后给它取的名字，而且这是我从那以后第一次回到这里。现在，我的攀树技艺已经相当高超，但我把这一刻留到完全准备好之后。我不希望有任何情况阻止我随心所欲地探索这些粗壮的树枝，或妨碍我从树顶欣赏过去三年来一直念兹在兹的壮丽景色。

我很快爬到 80 英尺。沿树干向下看，我看到森林地面暗成一团阴影，但上方高处，树的顶端仍旧沐浴在鲜艳的夕阳余晖里。这预示着一个晴

朗的夜晚。远处车来车往的声音早已消失，我只听到灰林鸮的叫声和周围冷杉间回荡的木管乐器般的哀怨低鸣。偶尔，我还听到发情的鼢鹿粗哑的叫声。如果不下雨，这些声音也许会持续一整夜。

我爬到正好一半树高的树中央，这里的树枝最粗壮且互相缠绕在一起，这些树枝外侧的浓密枝叶遮住了树外的一切。"歌利亚"像蚕茧一样包围着我，这里也是悬挂吊床的完美世界。合适的固定点随处可见，我甚至拥有东面高过周围树顶的完美视野——明天早上太阳将在那里升起。我向上拉起垂着的主绳，系在末端的沉重背包磕碰着下面的树枝。我将一条短尼龙绳套绕过树枝，挂上背包，又从包里掏出尼龙渔网绳做的轻型野营吊床，牢牢系在两根从树干延伸到树冠的粗大树枝间。吊床看上去相当单薄，显然是设计在地面用的，但也没理由到了80英尺高空就承受不住我的体重。不过安全起见，我还是将一条绳子系在上方锚点上，一整夜都系着安全带睡觉。

爬了这么高，我身上变得暖和，但太阳已经落山，我颈后的汗已经开始变凉。风小了，傍晚的阴影正沿着树干向上爬，在渐弱的光线下，上方的树枝逐渐变成无法辨识的一团模糊影子。

我坐在一根树枝上，脱下靴子并将鞋带系在一起，我将两只靴子挂在吊床旁的树枝上，然后又将裤脚塞进袜筒。我的短袖衫里面穿了一件保暖背心，外面套着一件厚毛衣。我从包里掏出睡袋，它像块兽皮似的耷拉下来，散发出永远不变的潮湿、发霉的味道。这是我五年前从一家军用剩余物资店买来的旧货，冷战时期的德国样式，外层为涂了橡胶的防水外皮，内层是保暖衬里。它甚至有套胳膊的袖子和正面双排拉链，非常适合系着攀登绳睡在吊床上。我扭身钻进睡袋，拉上涂了胶的头罩，

让它贴合地罩在我的羊毛帽子上方。

　　现在来到一个艰难的步骤：进入吊床而不把它弄翻。我拉开紧绷的绿色网边，屁股从缝隙里挤进去。我费力使双腿从上面荡过，把脚塞进吊床网里，再扭着肩膀钻进去，仰身躺下。我把双手抱在脑后，由此双肘能够从脸边向外展开吊床，最终我躺在了吊床上轻轻摇晃。猫头鹰还在嚯嚯鸣叫。夜幕笼罩了树冠，但是透过浓密枝叶的黑色剪影望出去，群星开始出现在海蓝色的天空中。它们远远地发出冷光，像挂在伸向天空的弯曲枝条尖端的彩灯。

　　我的手指挤过吊床网眼，将吊床两边拉拢到一起，用一把备用铁锁穿过去并夹住。现在，我完全裹在自己制的茧里，像一只长长的绿色毛毛虫悬挂在近百英尺高空。这让我惊异兴奋了一会儿，但很快我感到非常疲惫，倒头沉沉睡去。

　　凌晨约两三点钟，我突然惊醒。视线中隐约浮现栖在离我头部两英尺的树枝上的一只灰林鸮，它的影子一直萦绕在我脑海里。我是梦到了它吗？灰林鸮从我上方 20 英尺嚯嚯叫着回答了我，然后静静飞走，滑进月光下的虚影中。一轮凸月高挂碧空。我的树枝世界仿佛是缠绕交错的银色和黑色细工饰品，远处的森林则像披着白色的绸缎。我听到远远传来黇鹿叫春的声音。一个完美的秋夜。也就是那一刻，我感受到了在树上度过一夜的全部理由。我想尽可能长地好好享受这份体验，但不知不觉中，我又一次陷入沉睡。

　　再次醒来已是清晨。太阳刚刚升起，温暖的阳光透过周围的树冠，照亮了挂在我身旁的绿色松果。度过了忙碌的一夜，灰林鸮现在安静下来，但雄黇鹿又生龙活虎地开始了新的一天。远处一辆大功率摩托车的

低沉轰鸣打破了林间沉寂。我从换挡和加速的声音能听出它沿着林中道路的移动路线。我翻了翻挂在身旁的背包，掏出一个矮胖的保温瓶，里面是我充当早饭的温热的烤豆子。

我纵身翻出吊床，脱下袜子，花点时间重新熟悉周围的环境。上方的树顶已经沐浴在阳光下，但是向西望去，周围栎树的顶部还在阴影中。我光着脚，爬向有着无限风光的"歌利亚"顶部。我顺着可以抓手的地方和树枝盘旋而上，向着树的尽头与天空交界的地方爬去。越往上爬，树枝越浓密，我的身子也越难从树枝间挤过去。虽然这棵参天大树的底部直径有好几米，但上到这里，光滑的树干已经比我的腰还细。距树顶10英尺处，我停下来，将绳子绕过主干，以此增加它的强度。脆弱的树干现在不过我的手腕粗细，而且这里距离地面很远很远。我刻意避免看周围景色，专心攀登，一直爬到树顶。

我用右臂搂住树干，像搂着船的桅顶或朋友的脖子，拉紧绳子，向后倚在安全带上，转头面对初升的太阳。

我将永生记得那幅景色。我站在距地面165英尺处——这片林子里最高的大树的顶上，四周的树冠如地毯一般铺向四面八方，一直延伸到天边。东北方向，我看到一座教堂的尖顶；南面，世界似乎突然中断。我意识到那里肯定是海岸线，索伦特海峡就躺在那一方碧空下。我还能看到怀特岛高耸的白色悬崖和矗立在海面、名为"三针石"（the Needles）的白垩石。西面，我下方100英尺处，一片巨大的栎树海洋在清晨的阳光下闪着金光。在那之外的视野尽头是一道细细的紫色薄雾，那一定是位于森林西部边缘的开阔的石南荒原。"歌利亚"的巨大阴影躺在周围树木的顶部，像一块黑色巨石碾碎了身下的一切。

　　这片景色比我所有的想象都美妙，都醉人。我终于来到顶端，高高站在"歌利亚"的肩膀上，从树顶望出去，我看到，这片森林边缘之外还有一整片树冠世界在等着我去探索。

第二章

雨雾中的"雷霆"——婆罗洲

1998

成千上万小小的黄色腐烂水果铺在我身边的丛林地面上。腐臭的空气弥漫着浓重的发酵味道，甜得令人作呕。小果蝇密集成群，铺天盖地，形成一道悬在低空的雾气，在朝阳的光线下如灰尘般盘旋飞舞。

身处这气味中，人飘飘欲醉。它让我想起酿制失败、在楼梯下的桶里冒着泡的自制酒。俯身细看，我意识到这些肯定是我正在寻找的野生无花果。其中一些很坚硬，大小形状如一颗玻璃弹子；另一些显然已经落地一阵子，果实裂开，正在腐烂。它们不大像我认识的无花果，是一个野生的热带雨林品种，与堆在国内超市货架上的任何一种都没多少相似之处。

它们看上去也不是很美味，从这一点看，我的口味可能跟这里的大多数格格不入。但在我上方 200 英尺的树冠上觅食的动物能碰落这么多，无花果在地上差不多铺了一层。我拿出刀，切开一只。果皮很结实，但

松软的果肉一划就开，里面满含数十个细小的粉状花蕾，空心的中央有几只蠕动的蛴螬。

无花果找到了，但结出这些无花果的树在哪里呢？我透过周围的浓密植被继续仔细寻找。

◆ ◆ ◆

关于婆罗洲雨林的一切都令人激动万分，让我觉得新奇而狂野。这里丰富的生物多样性令人震惊。我看到的一切都需要细察，而且我观察得越深入，它们就变得越复杂，好似第一次透过望远镜仰望星空，看到一排排没见过的星星出现在熟悉的星座以外的天空。这是一个有着无尽纵深且美得令人眼花缭乱的生物世界。进入它就像穿越到另一个时空，就像爱丽丝掉进兔子洞，进入一个完全由树木主导的远古世界。树木在这里的控制地位远胜我去过的任何地方，一整个生态系统都围绕它们而形成。

丛林似乎是个完美、平衡且自洽的整体，极其微妙复杂，但也不乏狂野和危险。毫无疑问，一旦发生事故，它的美丽和奇妙便会很快消失得无影无踪。甚至一个扭伤的脚踝都会成为大麻烦，给毒蛇咬上一口更是不堪设想。我得保持头脑清醒，不能分心。但我还处在初来乍到的极度亢奋中，想要聚精会神也不容易。

几天前，我和摄影师约翰、制片助理吉恩一起来到丹浓谷自然保护区（Danum Valley Conservation Area）。接下来 6 周里，我们这个小团队将为一家总部位于布里斯托尔的公司在这片 4.3 万公顷的原始雨林地区拍

摄。我的任务是给约翰做摄影助理,还要安全地送他到树冠上拍摄在一棵果树上觅食的红毛猩猩。现在,他俩正和我们的当地达雅族向导丹尼斯勘察森林的另一部分,留下我独自在丛林里寻找一棵适合拍摄的果树。我如鱼得水,倒不是说我觉得在雨林环境里工作毫无困难。来到这儿的短短几天里,我学到许多许多。

我的第一项挑战是适应这里惊人的酷热和潮湿。这片丛林常年处于连续不断的雨、雾和闷热的循环中。每夜的降雨一停,湿度立即飞速飙升,树木吐出水汽,给河谷罩上浓雾。朝阳从附近的山脊上升起,照得丛林一片通亮,浓雾盘旋上升,消失在空中。到午后,云层开始堆积。丛林中吸取的湿气汇聚成高耸的积雨云,凶险地扶摇直上数千英尺,最后在傍晚轰然倒塌,变成一场豪雨。

走进丛林就像进了桑拿房。没过几分钟,我的衬衫就湿透了。空气湿度已经饱和,汗水蒸发不了,也无处可去。衣服一连几天都是湿漉漉的,散发着霉味。我明白了为什么直到今天,土著在丛林里还穿得那么少。我们几个外来者的衣服成了肮脏的细菌繁殖场,用不了多久就会烂得四分五裂。

接下来的挑战是长途跋涉穿过森林而不迷路。树木有一种可怕的能力,就是能干扰人脑,扰乱身体内在方向感。走直线几乎是不可能的。这不是一个线性的世界,混乱交错的动物足迹和小道的网络似乎一直在变换。雨林神秘诡异的名声可不是空穴来风。

这是在新森林的世界以外等着我的另一个世界。爬上它的树冠层会是什么样子?我在那里遇到的动物会做何反应?这里的树最下方的树枝与地面的距离都相当于"歌利亚"的总高度,尺寸赶得上一整棵栎树,

爬上这样一棵树会是什么感觉？我等不及要享受它。

我丢掉这只无花果，环顾四周。热带硬木粗壮笔直的树干穿插在密不透风的枝叶里，每根都有教堂柱子那么粗。树干底部完全隐藏在浓密的植被里，似乎凭空飘浮在下层矮生植被和树冠层之间。但这些都不是我今天上午寻找的那种树，在我脚下的大量腐果不是出自它们中的任何一棵。我找的那棵树是这片森林里所有树的对立面。它是树世界的弃儿，出了名的阴险、邪恶。我迫切希望见到它。

我伸长脖子，想看出这些水果落自哪些树枝，但看不出这些树枝属于哪根树干。于是我循着掉落的无花果，离开小道，进入一小片林中空地。这里的落果甚至更多，糖类发酵的醋味里混合了夜访此地的野猪踩过的泥土气息。水果、泥土和落叶凝腻在一起。

在这一小块空地中央，我发现了它：一棵歪扭的无花果树。这是一个多么奇怪、扭曲的生物。这副痛苦的树木骨架不同于我之前见过的任何一棵树。

本该是一根树干的地方，却生出数条盘根错节的枝干。它们在我上方 50 英尺处散开，桩柱般垂下。数十条细长的根如筋腱一般直挂到地面。几根大枝干被包裹在一个蔓生的肌腱网格里。实际上，这一整棵树似乎完全困在它自己编织的网里，正竭力挣脱这个缓慢扼杀它的绞索。

我向前走入这些柱子间的空地，抬头看到上方 10 英尺处，一段粗大的枯树干挂在一团乱麻般的根须里。这是绞杀无花果树 ① 的受害者 ——

① 绞杀植物的一种，多见于热带或亚热带雨林地区。绞杀植物又称杀手树，指一种植物以附生来开始它的生长，然后通过根茎的成长成为独立生活的植物，并采用挤压、攀抱、缠绕等方式盘剥寄树营养，剥夺寄树的生存空间，从而杀死寄树。——编者注

宿主树——正在腐烂的残骸。它深棕色的表面腐烂得坑坑洼洼，覆盖着真菌，大张着洞口，像食尸鬼面具。它已经存在很长时间了，绞杀无花果树的根一次又一次穿过了它。曾经，它充满了生命力。这棵巨大的热带硬木树高达 250 英尺，树龄高达几个世纪。

动物将一粒绞杀无花果树的种子带到这棵大树树冠上，种子发芽，树根向下生长，围绕在粗大的宿主树树干上。越缠越紧的树根成为一副活的笼子，慢慢吞没了被困的宿主树。几十年后，等绞杀无花果树大到足以自立时，困在它体内的大树就被榨干了最后一点生命力。

宿主的躯壳就这样挂在那里，看上去孤苦凄凉，像一只巨大蜘蛛的美餐，被裹住，被吸干。很快，它就会化成灰，化为乌有，只留下一座树根盖成的可怕墓穴。

婆罗洲的大树能够跻身世界上最高的大树之列，因此这里的绞杀无花果树也是同类里最高的。我眼前这个巨大的杀手确实有阴暗面，然而这棵绞杀无花果树无情窃取来的生命力也通过它的果实直接回馈给这片森林。这就是丛林的运行方式：能量似乎以快过其他任何地方的速度在自然界循环。

无花果几乎已经成熟，我身边落了满地的果实表明，对于某些动物，盛宴已经开始。似乎是为了证明这一点，高处传来树叶的窸窣声，接着是轻柔的无花果掉落的吧嗒声。某些动物正在树上移动、觅食。透过浓密的下层矮生植被向上看，我觉得自己看到了树枝在晃动，但难以确定。

我从肩上卸下背包，拿出攀登装备。我的计划是爬上这棵无花果树，用它来作瞭望台，好在附近选取一棵适合安装拍摄平台的大树。这样，摄影师约翰就可以以此为基地，从不远不近的距离拍摄无花果树树冠上

发生的事情。丛林里所有吃水果的动物都酷爱无花果，这话其实一点也不夸张。食肉动物也会被吸引来捕食这些吃无花果的动物。因此约翰有很大机会拍到一些惊人的动物镜头——只要我加紧工作。

我计划将这个木头网格当成天然的梯子，爬上其中一根木桩似的枝干。我面前这棵树是一个极好的攀登框架，虽然我在安全带背后拖了一根备用的攀登绳，但用传统方式爬上去——徒手爬到尽可能高的地方——似乎更合适，也更有乐趣。

而且，这也是我有生以来攀登的第一棵热带树，我觉得有必要以尽量亲力亲为的方式来获得经验。

那天早上，我走进森林前，丹尼斯告诉我，无花果树——特别是绞杀无花果树——在当地达雅族文化中是一种非常特别的树。树上住着法力无边的神，既有善神，也有恶神。它们需要安抚，在打扰它们前，你需要请求它们准许你爬上去。他看着我的眼睛，表情非常认真，因此我没有质疑他，发誓会照他的建议去做。

"还有件事，"他在我转身出发时说，"不要在无花果树附近小便。不然你会惹恼神灵，交上坏运。这是它们的森林，记得无论什么时候都要尊重它们和树木。"

达雅部落在这片森林里生活了成千上万年，他们知道生存立足的规矩，懂的当然也比一个英国人多，因此我有什么资格质疑他们做事的方式？在我即将第一次爬上 20 层楼高的热带树冠时，也不得不考虑丹尼斯的担忧。

于是我恭敬地俯下身，用前额触碰这棵绞杀无花果树。谁知道呢？也许我的尊重抚慰了这棵无花果树深处的什么东西。而且，丹尼斯的话

引起我内心的共鸣，这样做似乎是再自然不过的事。

我开始沿一根枝干慢慢向上爬，手脚在扭曲的根节间摸索着来寻找落点。树皮摸上去光滑而粗糙，像一张细砂纸，而且我惊讶地发现，连最细小的枝条都非常坚韧。天还早，空气还很凉爽，但没爬几分钟，我已经浑身汗透。到达这条枝干顶部，我开始一手一脚攀爬位于它上方的网格。我现在爬到约 50 英尺高度，与周围的下层矮生植被齐平。从这个高度掉下去可不妙，安全起见，我用上了绳子，万一失足，它还可以拉住我。不过不用完全依赖绳子确实不错 —— 这里还能找到许多用手抓的地方，使我得以快速向上爬。

这棵树的树干上满是洞眼，一些洞深到足以塞进整条胳膊。谁知道这些黑咕隆咚的发霉空洞里都住着些什么？蜘蛛、蜈蚣、蝎子，甚至可能还有蛇。我爬得尽兴，但同时也提醒自己不要得意忘形。

爬到 150 英尺高时，我又脏又累，需要休息一下。于是我把安全带系在树上，坐下来环顾四周。

上方果实累累的树冠层躲在厚厚的攀缘植物织成的厚实帘子后，但我依然能看清上方 20 英尺的树干。它看上去不那么好对付，完全光滑而且根本没有可以抓手的地方。离我最近的那些大树枝生在这块陡峭表面的正上方。要是我可以把绳子套上其中一根就好了，但这需要从一个不趁手的角度抛很长一段距离。

我拢起一小段绳子，拼尽全力向上投去。它落下来五次，堆成乱麻般的一团又落到我的头上或肩上。我的右臂感觉像脱了臼，肌肉积满了乳酸，沉重得抬不起来。但我不断地全力尝试，直到将这束绳子抛过那根树枝。我轻轻抖动绳头，小心地让绳子末端朝我溜下来。我没意识到

那根树枝会离树干那么远，结果绳子离我远远地在空中荡着，够也够不着。我用辅绳把它钩了回来，然后将自己系在主绳上，长舒一口气，手放开树干，荡到空中。

将生命和灵魂交给一根细细的尼龙绳，这样的事我从没习惯过。爬一根绳子，上升时感觉它的拉力牢牢抓住人、支撑体重，这是一码事；但是放开一个完美的抓手点，靠一根绳子的力量在离地 150 英尺的高空拉住人，这又是一码事。随着尼龙绳的伸展，有时人会突然掉落，加速滑向虚空，当耳边听到呼呼的风声，心都揪起来了。接着，重力使人在摆动弧的最高点反转，推动人荡回树干方向，从而让人感觉到一瞬间的失重。

绳子的摆动渐渐慢下来，让我缓慢地旋转。经过最初一阵忙乱，我的肌肉放松下来，肾上腺素逐渐降低，我感觉平静下来。顺着这条细绳望向上方的树枝，一群翠绿色的小鸟在枝叶间飞来飞去。向下看，我惊讶地看到一只如龙一般的飞蜥拖着细小的尾巴，展开翅膀在下方滑翔。150 英尺在我看来相当高了，那么在这只正在高台跳伞的小爬行动物眼里又是什么样子？这片森林到处都是惊喜。

我静静地悬了一会儿，仰身坐在安全带上，闭上眼睛，享受在绳上晃动的感觉。没有了视觉的干扰，我把注意力放在倾听上。

雨林的歌声令人难以置信。林中遍布成百上千万的动物和昆虫，一阵阵不知哪里来的声音此起彼伏。远处传来一只长臂猿的呼叫，拂过一只犀鸟双翅的沉闷气流声，同时还伴有鸣虫百转千回的歌唱和树蛙尖锐的吹奏。我沉浸在大自然的交响乐中 —— 这里的生物多样性简直无与伦比。再睁开眼，我感觉自己似乎是第一次看到这片雨林。它从四面八方

扑入我眼帘，似乎一块面纱从我眼前撩开。丛林远丰富于它各部分的总和，我只不过是漂浮在这席卷一切的能量大潮里的一粒原子。这是一段真正令人谦卑的经历，与之相伴而来的是一种被接受和归属感——我不仅属于这片森林，而且属于自然本身——随着这样的情绪浪潮般向我卷来，我突然欣喜莫名，热泪盈眶。

◆◆◆

站在地面，你几乎体会不出一棵树有多复杂，非得爬上它才能有所感觉。从我所在的150英尺的高度，我看到了只能被形容为这棵绞杀无花果树"腰"的位置。在这个位置，它那些长长的枝干汇聚成短短一段完整的树干，然后再次分叉，发散成树枝。再向上爬几米，我就会进入树冠，看不到周围的森林了。因此我转身四面寻找可设置拍摄点的树。

我需要的是生长在附近的一棵很高的树，我可以在上面安置约翰的拍摄平台。看起来有很多选择，到处都是参天大树，一些挂着浓密的藤蔓，另一些裸露着枝干，清清爽爽，漂漂亮亮，全是我见过的最高、最可观的大树。还有一些树远远高过这棵绞杀无花果树，约有270英尺高。

它们中许多属于龙脑香科，这是广泛分布于东南亚各地的一大类热带硬木。但这些树的可观之处不仅在于高大，还有它们的形状——优雅、匀称以至于人们忽略了它们的庞大：高大挺直的树干，直径达到10英尺，升到空中160英尺才如一架三维立体的梯子一般向四面展开枝条。许多树枝水平伸展开来，这个特征表明它们的木材很坚硬。这些巨大树枝的根部对树的扭力大得出奇，我注意到这些树轻松自如地在树冠的骨架上全

面分配和平衡这些力量。在结构工程方面，每棵树都是大师级的，它们枝繁叶茂的巨大树冠宛若漂浮在森林上方的小岛，是饱含诱人秘密的未知世界。

一棵龙脑香树正对着这棵绞杀无花果树，看上去非常适合安装我们的摄影平台。它的距离恰到好处，既可以让约翰拍到采食无花果的动物，又不至于打扰到它们。我设想安装平台的位置在那棵龙脑香树最低的树枝再向上 50 英尺，即距地面约 200 英尺。虽然从这里看过去，那棵大树很显眼，但我知道一旦回到丛林地面，再找到它会很困难。于是我先用罗盘快速确定了方位，然后才将注意力转回这棵绞杀无花果树。

我沿着绳子继续向上爬，不久就淹没在阴暗浓密的枝叶里。这棵树的叶子长而闪亮，一道浅绿色的主脉纵贯中部。每条细枝的枝头都挂着亮黄色的无花果，就像戴着一顶王冠。衬着黑暗的背景，这些无花果在所有过往鸟兽的眼中一定格外明亮。我身边有着成百上千千克唾手可得的食物。因为附近没有其他无花果树，随着这棵树余下的果实在之后几周里渐渐成熟，所有的眼睛都会盯上它。届时绝对会是一场盛宴，因此我需要尽快将摄影平台架好。

◆ ◆ ◆

第二天早上，我醒来时，黎明的微弱曙光透过小木屋的墙缝照进来。此时是 5:30，我躺着倾听丛林深处的树顶上远远传来的长臂猿的呼叫。一想到它们在高高的树枝上荡来荡去，我再也待不住了。我匆匆吃完早饭，抓起装备，冲进雾气笼罩的森林。

我沿着山脊快步前进，参天大树朦胧的影子挺立在雾中。高大的树木如沉默的哨兵般昂首挺立，注视着我通过。一些只是不断变换的模糊树影，另一些离路近的树似乎走上前来探出身子，却在我通过它们后悄悄退入阴暗，完全消失。

不久，斜过来的第一缕金色阳光如电影放映机般穿透迷雾。树叶将每缕光线分成细小的光柱，随着太阳升高分分合合。森林的潮湿雾气也挡不住太阳的热量，树叶表面的水汽扭曲着盘旋上升，高处落下的水滴轻轻掠过道道光束。

虽然急着攀登那棵龙脑香树，但我还是想抽出时间欣赏周围转瞬即逝的美景。我抛下背包，坐在落叶上静静地看着。在这短暂而辉煌的时刻，空气中洋溢着活力和色彩，飘浮的水雾形成一道闪亮的彩虹，围绕在我身边。

几分钟内，最后一丝雾气就从这片森林的树冠层蒸发殆尽，露出树冠上方薄薄一层蓝色的天幕。清晨的凉爽不会持续太久，显然这会是非常热的一天。为了避开酷热，我查看罗盘，沿着山脊继续向上，寻找我要安装拍摄平台的那棵树。

没过一会儿，我就站到了目标树底。只见其巨大的板根向四面八方伸展，长蛇般的树根游走在高低不平的地面，然后在某个地方一头扎到落叶下，寻找一切可以抓牢森林薄土层的地方。树干本身直径达到 10 英尺，超过16层楼高，尺寸和形状类似纳尔逊圆柱纪念碑①。它上面顶着的树冠好似一座直插天际的穹顶 —— 一个由巨大木梁支撑的树叶拱顶。最后

① Nelson's Column。霍雷肖·纳尔逊（Horatio Nelson，1758—1805），英国海军上将，率皇家海军在 1805 年的特拉法尔加海战中击败法国、西班牙联合舰队，死于该役。——译者注

一丝晨雾飘过这些高高在上的枝叶，让它看上去遥不可及。这是一棵真正的大树，看着远处树枝隐隐约约的轮廓，我第一次感到一阵激动不安。

低下头，我抚摸它皱巴巴的树皮。我感觉到木材的强韧和一棵正当壮年的健康热带硬木那种无法撼动的稳重。长长的垂直线条沿树干向上，在视线尽头汇聚。这棵树的外皮上铺满一块块斑驳的银色和深丹宁棕，爬上这样一棵美丽的树一定很令人愉快。

然而，摆在我眼前的首要问题是如何将绳子挂到树上去。接下来所有操作都将依赖这一点。我带来了弹弓、渔线和铅锤，但还从未在一棵这么高的树上测试过我的自制系统。将引绳射上一棵英国树的树冠并不费力，但这里的树是一个完全不同的规模等级。我根本不知道这支小弹弓的力量能不能够到那么高。

如果计划A失败，我怎么办呢？看这情形，我不可能像爬那棵绞杀无花果树那样从地面徒手攀登。这棵树距地面160英尺以下一个抓手点也没有，而且树干本身太粗大，胳膊抱不过来，短绳也绕不完。

就看我从英国带来的这只弹弓上两条细橡皮筋的表现了。

打开背包，我选出一只形状大小如杏仁的小铅锤，系在一根细绳上。我把铅锤紧夹在弹弓皮袋里，抬起胳膊瞄准，将橡皮筋向后直拉到我耳边。黄色的橡皮筋被拉成了白色。瞄准最低的树枝上方几米处，我松开了手。小小的铅锤射向树冠，眨眼间就没了影子。一圈圈细绳无声地飞速上升，一只爬在绳圈上的蚂蚁直接坐着绳子上了天。几秒钟里，超过100米的线就放完了。因为它没有散成一圈一圈地落下来，我推测铅锤越过了上方的什么东西，但是不是我想要的那根树枝就很难说了。

我左手轻拽细绳，右手拿望远镜，通过高处树叶的抖动来确定铅锤

的位置。就在我凝视那悬着的细小轮廓时，一只小鸟突然飞出树冠，用嘴啄了它一下，然后轻快地飞回枝头，愤怒地叽叽喳喳叫个不停。

绳子没挂到我的目标树枝上，但至少能说明，这只弹弓的力量足以射到那么高。我轻轻拉下铅锤，开始再次尝试。我试了四次，最终将它挂到我想要的地方：正好在最低一根大树枝的根部。

我的绳子整整 330 英尺长，到我把它绕过树枝，再拉下来时，一点多余的绳子也没有了。我猜得不错，那根树枝在地面以上 165 英尺，正好与"歌利亚"一样高，几乎分毫不差。但"歌利亚"浓密的树枝像梯子一般直升到树顶，而眼前这个庞然大物在树冠层以下没有一根树枝。

现在，我把攀登绳绕过邻近一棵树的底部系牢，做好了准备。绳子还有一大段令人生畏的延展，但几分钟后，我就离开地面 10 英尺，挂在安全带里，做最后的安全检查。我正在使用的登山风格的攀登技术对我来说还是个新事物。离开英国前几天，我才练习如何操作，因此若要适应上升器沿绳子向上滑动的重复节奏，我依然需要全神贯注。

盯着高高在上的那根树枝，我开始向它爬去。那棵绞杀无花果树随着我的攀爬一段段露出，完全坦坦荡荡，一览无余。我的脚可以蹬在树干上，但因为没有抓手点，这样做对安全没多大用处。我放慢步伐，努力调整能量消耗并放松。这将是非常热的一天，我已经汗流浃背了。

我继续攀登，适应了绳子伸缩的节奏和回弹。树皮的沟槽开始变平。到了 60 英尺高度，我钻出荫翳的地下世界，进入下层矮生植被和高高的树冠层之间那片明晃晃的空间。

阳光耀眼地直射下来。挂上绳子所消耗的时间超出了我的预计，此时已是午前。太阳射下的热量让人难以招架。我没戴头盔，感觉到头皮

完全承受了太阳的炙烤。汗水流进眯着的双眼，我只能撩起湿透的短袖衫擦擦脸。正觉口干舌燥，我意识到自己把水瓶留在了地面。我决定不浪费时间去拿它，不管不顾地继续前进，但几分钟后，我认识到这是个大错误。水和盐分从身体的每一个毛孔挤出来，连大量出汗都不能帮助我保持凉爽。我的核心体温不受控制地飞速上升。

爬到一半，我转身寻找那棵绞杀无花果树。空气中充盈着紫外线，我只得遮住眼睛，那棵无花果树就在不到 200 英尺外，下垂的树冠阴郁地矗立在森林上方。除了一根向下触及矮生植被的修长树枝外，它的树冠完全同四周孤立开来。但即使是从这里，我也能看到果实在阴暗的树叶间闪烁，又瞥见蓝绿色的小山连成的线条低卧在远处的地平线上。一条宽阔的山谷一直延伸向东方，但要等到我再爬高一些，才能看个真切。

20 分钟后，我浑身汗透，灰头土脸地爬到第一根树枝。我像狗一样喘着气，额前的血管差点爆裂。汗水流进双眼，刺得生疼。我拼命保持冷静。短袖衫前襟凝结着一圈圈白色的盐迹。空气给人的感觉黏糊糊的，令人窒息。远远听到隆隆的雷声，我抬头看天。浓密的乌云已经在山谷另一面翻卷堆积。树冠的阴影里稍稍凉爽一些。我四处寻找向上爬的路线。

我已经来到绳子的最高点。这条细细的白色绳子绕过眼前这根树枝，直直落入 16 层楼高度以下的固定点。我想要安装拍摄平台的位置还在上方 50 英尺处，只有挂上另一根绳子，我才能到达那里。我最初认为可以当作梯子的树枝实际上非常非常粗，没法徒手攀登，就连用胳膊环抱这些树枝都很费劲儿。我身上带着辅绳，于是我拢起几圈，把它抛上我能抛到的最高一根树枝。

浓密的树冠再一次阻隔了我望向周围森林的视野，然而随着我爬得

越高，树枝也逐渐变细。它们依然很粗，但是至少我可以轻松地用一只胳膊勾住它们。我加快了攀登的步伐，一直到达距地面 200 英尺高度。我进展顺利，但身体极度缺水。我的舌头干得如皮革一般，脑袋里好似打鼓般嗡响。我只好停下来按摩左前臂的痉挛，现在我的小腿肚也开始抽筋。这不是坐姿不当引起的麻木，而是一阵火一般传遍身体组织的强烈刺痛。我没理会这些警告信号，继续前进。

终于，我到达了将摄影平台绑在树干上的理想高度，我仔细检查一番，确保它切实可行。树干已经细到直径只有一两英尺，我把绳子长度加在一起算了下，估计自己现在位于地面以上 210 英尺处。这个位置提供了俯视那棵绞杀无花果树的绝佳视野。从这里看，在那棵树上觅食的任何动物都将一览无余——完美的摄像机位。

那棵无花果树另一面的景色美得惊人。无尽的树冠翻滚着铺向远方，与 20 来英里外山谷尽头的小山包融为一体。这片波澜起伏的枝叶海洋上点缀着成千上万棵突出的巨树，它们的上层树冠骄傲地高高挺立。我可以清楚地看到生在高高树冠上的枝丫间的巨大蕨类植物的浓密剪影。一些树冠显现出遭受风吹雨打的迹象：巨大树枝被疾风吹断留下的残枝和树洞。木秀于林，风必摧之，看样子，似乎是为了减轻负重，一些树枝必须被抛掉，一些则被暴风无情地扯断。

似乎是在回应我的想法，又一阵隆隆的雷声沿着山谷滚滚而来，像一通猛烈的定音鼓，最后成为回荡在我胸膛的空洞轰鸣。一团阴雨黑压压地笼罩在几英里外的树木上空，长长的黑色水彩条纹模糊了远方的景色。一场豪雨正向这边奔来，但我正上方的天空依然晴朗。因为只剩下最后 50 英尺，我经不住在大雨来临前快速登上树顶的诱惑。并且，一点

儿雨也淋不死人，而第一次在树上爬到 250 英尺将是我攀树生涯的一个里程碑。

于是我抓住下一根树枝，脚蹬着树干，全力向上冲去。我撑起身体，将腿荡过树枝，乘势以最快速度向上推进。很快，我发现自己完全高出了四周的森林树冠层。景色美不胜收，而且只会越来越好。

细小的树枝现在正适合手握，我的靴子也能很稳地踩在树皮上。攀登树本身而不是绳子的感觉太美妙了，我忍不住笑起来。虽然筋疲力尽，但我情绪高涨。这样的经历只有经过努力才能完全享受。我的肌肉依然会随时痉挛，但我感觉到深入骨髓的力量，知道自己还有使不完的力气。我已经爬过了主干的顶部，现在来到一根直达树冠最高点的近乎垂直的树枝。这棵树的最高处远远高出这条山脊上任何一棵树，那棵绞杀无花果树也早已融入下方很远的绿色丛林背景里。我意识到自己误打误撞，正好爬上了生在这片森林突出位置中最高的大树之一。森林从四面八方铺向天边，我实在等不及要登上顶端，享受这惊人的景色。我把身上剩下的每一分力气都投入这最后的 30 英尺。

不一会儿，一阵连珠炮般的滚雷阻住我攀登的步伐。它突如其来，劈开我上方的天空。我完全措手不及，本能地抱住树干，贴紧了树皮。除了头晕耳鸣，我什么都听不到。与此同时，我的左前臂开始抽筋，但这一次，它还伴着剧烈的刺痛，我扭曲着脸，大声呻吟起来。出汗造成的矿物质流失导致我肌肉内部的神经阻塞，由于缺少电解质的流动，情况越来越坏。我完全低估了严重脱水的影响，几分钟后，同样的情况发生在右臂上。我感到一阵慌乱，惊恐地看着双手扭曲成爪，动弹不得，似乎肌腱都要断了。我告诉自己要冷静，将双手按在树上，尝试把它们

掰开，但手指痛苦地痉挛着，解都解不开。我恨自己没理会警告信号，意识到现在为时已晚，伤害已经发生。我根本没法继续攀登。就在我突然意识到自己骑虎难下的现实时，狂风暴雨来了。

首先来的是风，一堵快速移动的实心空气墙赶在大雨之前锤打着我周围的森林。身下这棵树的顶部被大风吹得东倒西歪，长着树叶的小枝条被吹断，打着旋儿被抛入空中。我用使不上劲的胳膊抱住一根树枝，蹲坐下来等风暴过去。但风越刮越猛，整个树冠很快就绕着树的主干剧烈摇摆。下方的巨大树枝拖着大树倒来倒去，抖得人肚子里翻江倒海。我紧抱着树枝，脸贴着树皮，咬紧牙关。

天阴沉沉的，身下的树在剧烈摇晃，像一艘锚泊在暴风雨中的船。风的嘶吼声穿过树枝，如鬼哭狼嚎，木材深处传来不祥的喀啦声。巨大的树枝互相撞击，我支起耳朵，随时准备听到那可怕的木材断裂声。一次又一次，树在回弹时撞上另一阵风，整个树冠突然定住，这棵数百吨的木材在移动的路上突然被挡住，颤抖着停下，然后被迫掉头。

虽然我依旧系在绳子上，但如果整个树顶被吹断，系着绳子也难以维系安全。大树像一只叼在猎狗嘴里的老鼠，被狂风不断地卷动、摔打。一想到系在一块 5 吨重的木头上，随它跌落到 250 英尺下的森林地面，我忍不住紧闭双眼，牙齿咬得咯咯直响。

就在我觉得情况已经坏到无以复加的时候，我看到翻滚的乌云下，闪电向着我这边飞速移动。半英里外，一道炫目的闪光和一条弯弯曲曲的闪电击中了森林，爆炸声震得我耳朵嗡嗡作响。困在一场雷雨中，待在一棵矗立在山脊的突出大树上绝对不是个聪明的主意。随着一道道分叉的闪电迈着长腿向我逼近，我感觉肾上腺都快迸裂了。

留在原地无异于自杀，但胳膊使不上劲儿，我其实没得选择。脱水的大脑犹豫不决地挣扎着，闪电却越来越近。我只有听天由命，深吸一口气，放开紧紧抓住的树皮，坐在安全带上，脚蹬树干，准备逃生。雷声现在好似连续不断的排炮齐射，震得我蒙头转向。我生平从未感觉到如此无助过，但现在已无处藏身。我是不是真的跑来世界的另一面，就为了被雷电困在一棵大树顶上？但就在我要冒险尝试玩命下降之际，最后一声爆雷响过，风暴滚过山脊，如海啸般冲下另一道山谷。

风来得快，去得也快。阵阵狂风倏然而止。气压如大石落地般突然下降，铁灰色的雨幕从东面席卷而来。雨水沿着我身边的树皮沟槽向下流淌。由于迫切需要液体以最快的速度流回我痉挛的肌肉，我直接从树上舔起了水。我旁边的树枝上生长了一棵小植物，它的漏斗形叶子上很快聚集起一汪汪水，我用扭曲的双手把它扳向嘴巴。水和着蚂蚁、灰尘一股脑流进了我的嘴里。只要水一落满叶子，我当即喝光，直到感觉胳膊的紧张不适开始消失。

没用几分钟，我就能够伸直手指，张开双手。不久，肌肉火辣辣的刺痛开始消退。我抬起头，张嘴接更多雨水。这是我喝过的最甘甜清爽的水。随着血液重新畅快地流过毛细血管，我的头脑慢慢清晰起来。

即使下着雨，森林依然热气蒸腾。闪电还在另一面山谷里隐现，但暴风雨过后，我周围的森林陷入一片诡异的沉寂。

现在，我已经迫不及待地要离开这棵树，于是将绳子通过树枝向下送，再挂上下降器，开始下降。从这里，我的绳子到不了地面，但我只要回到最初用来爬上第一根树枝的绳子那里即可。几分钟后，我悬到它旁边，将下降器挂回去，准备最后一段到达下方 160 英尺地面的下降。回

望我刚刚离开的另一根绳子，我看到它的末端荡在空中，距我停止下降的位置不超过 1 英尺。绳子末端没打结！我瞪着它，简直不敢相信。绳子上没有任何东西阻止我滑落绳端。纯属侥幸，我在仅仅 1 英尺的地方停住了，否则就会经历 16 层楼高度的垂直坠落。肾上腺素又一次在我体内奔涌，我的双手开始颤抖。忘记在绳端打结是那天差点让我送命的第二个低级错误。

我已经在一天之内经历了足够多的死里逃生，怀着如释重负的感觉，我逃一般离开了这里。

◆◆◆

丹尼斯走回营地。此时已是午后，天光渐渐暗下来。他查看过那棵绞杀无花果树，刚刚回来：

"地上有许多无花果，一大群猕猴已经在那里吃了一整天了。"这是个很好的迹象。盛宴已经开始了。

"但不只如此。一只大的雄性红毛猩猩在附近筑了巢。似乎它正赶去吃无花果，很可能它明天一大早就会到那里。"

从我遭遇那场暴风雨起，时间已经过去了一周。我把事情详细说给丹尼斯时，他微笑着给那棵树取了名字，"Tumparak"——"雷霆"。这名字不错，我们一直沿用了下来。

我后来又回去在"雷霆"的树冠上安装了拍摄平台。一路无话。自那以后，我们每天都去查看那些无花果，等它们完全成熟。丹尼斯的消息令人振奋。我们预计这场盛宴会持续一周左右。假设那头红毛猩猩已

经被无花果树吸引到这一地区，那么树上有足够的果实可以让它逗留数天。于是第二天两点半我就起床走向黑暗中，要在天亮前爬上"雷霆"。如果那头猩猩现身，约翰会在次日和我一起过来，开始拍摄。

这是一段穿过森林的诡异行程。雾比我之前所见都要浓密，各个方向的能见度只有 10 英尺。"雷霆"的主干在黑暗中显得比往常都要高大，而整个树干到 20 英尺高度就完全隐没在雾中。我把上升器夹到绳子上，关掉头灯，在攀登前让眼睛准备适应。我穿过黑暗，一点点向树冠攀登，空气阴湿，身上的汗变得冰凉。我看不到就在眼前的手，但知道自己只要一直爬到绳子最上面就行。那时我再打开头灯，借它的光转到另一根绳（现在已牢靠地打了结）上，最终顺着它爬上拍摄平台。

到了凌晨 4：30，我已经背靠树干，坐在 200 英尺高处。萤火虫飞过树冠，霓虹绿的光点在雾中闪动，树蛙和昆虫的鸣叫声此起彼伏。灰色的曙光还要一个小时才露头，因此我闭上眼睛，放松地断断续续打起盹来。清晨 5 点，我听到第一只长臂猿的啼鸣。一阵多次重复的降调琶音，继以一段舒缓的渐强音，逐步升高为一连串尖锐的颤声。随着它荡过树冠，它歌唱的节奏也越来越快，直到这啼叫抑制不住地转为一阵快活的颤音。不久后，一只雌性长臂猿和它唱起了二重奏，火一般的橙色天空下回荡着它们热情洋溢的歌唱。天空由橙色转为金色，我听到一只大型动物在下方远处穿过树冠的沙沙声。这肯定是一只灵长类动物，但那声音不是猴子跳跃着穿过枝叶的哗哗声。那是互相接触的树枝被一根接一根折弯的连续窸窣声。

那头猩猩深红色的体毛出人意料地与绿色的枝叶融为一体，但在它坚定地爬向那棵绞杀无花果树时，我欣喜地看到抬头观察果树的一张聪

明的大脸庞。

就我所见，绞杀无花果树的树干是这样一只大型动物唯一可能的攀登路线。我估计它会像我一样从这里爬上树冠。一根纤细的树枝从无花果树的枝条间垂下，伸入下方很远的矮生植被，它执着而优雅地走向它。走到下面，它举起一条长臂，抓住细长枝条垂下的末端，强壮的手指紧紧握住，轻轻扯了下。高高树冠上的枝叶被它的体重拉得慢慢下陷。这根树枝的底部不超过 4 英寸厚，我以为它会被拉断，但没有。试过树枝的强度，它把一只脚举过手，再抬起另一只胳膊，把自己完全拉到下层矮生植被上方。它乱蓬蓬地垂着一身长长的红色体毛，一动不动地坐在摆动的树枝末端，似乎在沉思。

接着，他不慌不忙地轻舒猿臂，开始攀登。它手脚交替上升，平稳地向上爬，非常小心地不给纤细的树枝带来冲击力。就这样，它优哉游哉，行云流水般一下子就爬到上方 80 英尺处的树冠。

这是大师手笔，惊人的攀登杰作。现在，它独自拥有这整棵树，舒舒服服地待在一根挂满水果的树枝上，开始非常细致地摘食最成熟的无花果。

此时太阳已经升起，阳光洒向这片山谷。金色的雾霭正飘离树木，空中回荡着鸟儿的鸣唱。那场风暴已成一份遥远的记忆，我拿出水瓶，喝了一小口，然后舒服地坐下来看那只猩猩向我展示如何真正地攀登。

◆◆◆

余下的时间里，我们在丹浓谷自然保护区的工作进展顺利。约翰拍

到了他需要的红毛猩猩镜头，还拍到长臂猿在最高的大树顶上自如来往的绝妙镜头。长臂猿的攀登风格活泼流畅，时而纵身飞跃，时而杂耍般荡来荡去。第一次见到它们时，我在树冠上。这一家三口在树枝间飞快地穿行，速度达到每小时 40 英里。它们的泰然自若、速度和捉摸不定的动向令人目瞪口呆。显然这三只长臂猿正在互相追逐。它们做游戏就是为了能够随心所欲地在任何方向、以任何速度做它们想做的几乎任何事。看一只长臂猿登上一根树枝，走上几步，纵身跳向空中，直落 70 英尺后随手抓住一根藤蔓，荡上另一棵树 —— 然后纯粹为了寻开心，从头到尾再来一遍 —— 可谓有幸看到了整个自然界最壮观的景象之一。

　　从一个攀树人的角度来看，这自然是无与伦比的。但是当时对我来说，这就是我整个婆罗洲经历的总结。我想不出还有什么比这更好的，但彼时是我第一次进入丛林，而且那时候，我根本不知道世界各地的雨林里还有什么惊喜的奇迹。

第三章

永怀大猩猩"阿波罗"——刚果

1999

我们的飞机在湍流中颠簸穿行，飞行控制结构似乎运转不佳，好像在使性子。这架小飞机唯一的一只螺旋桨太吵，导致交谈很困难，因此为了让身旁的飞行员专注驾驶，我自顾自地注视窗外高居我们上空的云朵。我们从加蓬首都利伯维尔出发，通过边境进入刚果共和国前，已经向东飞了一个小时。一道岩石陡坡线标出了刚果盆地的界线，从1万英尺高空看去，森林绵延不绝，向四方延伸到平坦的天边。下方远处的树冠是各种绿色千姿百态的微妙混合。无数条河流如叶脉般穿过森林，除了散落河岸边的村庄外，我没有看到任何人类定居的迹象。我们越过了边境，来到现代世界之外。那里似乎有无尽的秘密和疑团在等着我们去发现。

一周后，我已经深入森林，来到一个名为瓜鲁格三角地带（Goualougo Triangle）的原始丛林地区。因为巨大的黑猩猩种群数量，该地近来受到

科学家关注。成百上千只黑猩猩生活在这里，四周围绕的广袤荒野将它们与世隔绝，保护着它们。但是让瓜鲁格的黑猩猩与众不同的是，不同于其他种群，它们与人类没有接触过，因此表现得一点也不怕人。反之，它们对我们的兴趣似乎与我们对它们的一样浓厚，天生的好奇心吸引它们走近，来细细观察我们。这样的接触可以持续数小时，常驻于此的灵长类动物学家戴夫因此得以记录到新的自然行为。被十几只坐在仅仅几英尺开外、直勾勾盯着我们看的黑猩猩围着，我经常给弄得一头雾水，分不清是谁在研究谁。

◆◆◆

《国家地理》杂志（*National Geographic*）正刊载一系列有关瓜鲁格的文章，他们的专职摄影师尼克迫不及待地想上到树冠，记录待在自己世界的黑猩猩。这一年早些时候，我在另一个项目的工作中偶然碰到尼克。一天下午，他突然走进我的营地，用轻柔的亚拉巴马口音自报家门。我们谈起在树冠上的工作，聊了一个来小时，最后他给了我一个工作机会，让我做他的摄影助理，叫我与远在华盛顿的《国家地理》总部敲定细节。说完他又走回树丛，害得我满心疑惑这整个会面是否真的发生过。这是一次神秘而幸运的交谈，与这样一位著名摄影师共事的前景令人兴奋。

尼克派我先行来到瓜鲁格，指示我在一棵合适的果树对面的树冠上安装一座摄影平台。我和戴夫花了大半个星期时间才找到合适的果树，但是看到这棵巨大无花果树的第一眼，我们就知道它不同寻常。巨大的

树枝触角似的从周围的树冠伸出来。不同于婆罗洲那棵孤立的巨人，这里的树冠好似盘根错节的树枝连成的一条通长公路，你经常看不出树与树之间的分界。相邻树木的枝条纵横交错，织成一张密不透风的巨网。这棵非洲无花果树似乎穿过周围的树冠，向各个方向又漫游了数百英尺，巨大的树枝弯弯扭扭地从周围树木的枝条间穿过，直到它们汇合成一个大树冠。

150英尺的高度远远比不上婆罗洲那棵高耸入云的绞杀无花果树，但它特立独行的仪态完全弥补了高度的不足。它粗糙扭曲的外形似乎是这片神秘忧郁的黑暗森林的缩影。

这棵树上结的果实远远超过我见过的任何一棵，所有的无花果都大如柑橘。每只果实都挂在直接从树皮萌出的茎上。我之前以为水果全都轻巧地挂在枝头，但这棵树的粗大树干和树枝完全淹没在无序的混乱中。

这棵树大概每年都结出这么多果实，考虑到所需能量，这个想法本身就令人难以置信。这么多果实在变质和落地腐烂之前怎么可能吃得完？在枝条上觅食的任何动物碰落和浪费的无疑与它们吃掉的一样多。但是当然，关键就在这里。这棵树要填饱一些胃口相当大的家伙，既有树冠上的，也有树下的。一个有30头黑猩猩的家族会像撒盐一般穿过这些树枝，一个大猩猩家庭也是这样。还有那些小型灵长类动物，更别提果蝠和鸟类。下方，地勤人员会打扫一切残羹剩饭。大象、野猪、水牛、羚羊……这个名单可以一直列下去。它们可以从好几英里外赶到这棵树下。寿命长、聪明、记忆力好的动物从父母那里了解到这棵树的位置和一年中在什么时间结果。这是一个重要的地标，树底的狩猎古道交会点证明了这一点。

　　因为一分钟也不想浪费，我以最快的速度在树冠上架起平台。我在邻近一棵稍小的树上找到一个很好的观察点，可以从 80 英尺高处俯视这棵树硕果累累的枝条。一架好平台，我就用帆布搭了一个隐蔽点，人可以坐在里面。尼克还需要一周左右才与我们会合，因此我决定在他到达前先在那上面待些时间。前两天，什么情况都没有。到第三天中午，我快要绝望的时候，突然注意到旁边一棵又高又细的树开始摇摆。

　　一个大家伙正从 80 英尺下方的地面开始向上爬。这家伙力气很大，爬得飞快，还时不时停下来，大概是在透过枝叶向上看。它一定是在地上看到了我的平台，想要爬上来看个究竟。

　　我的隐蔽拍摄点窗口太窄，除了正前方外，什么也看不到。因此我耐心安坐，等着我的客人现身。蜜蜂在我耳边嗡嗡响个不停，数十只蜜蜂爬在我汗透的衬衫上舔食盐分。我头上戴的网罩罩住了脸，但时不时地，一只蜜蜂从衣领处的小缝隙挤进来，蜇我的脸颊或耳朵。打开网罩把它放出去等于是把另外上百只放进来。所以我强忍着，端坐不动，等着看后面几分钟会发生什么。

　　那棵细长的树早已停止了摇摆，我还以为那个神秘的攀登者已经回到地上。但几分钟后，一声震耳欲聋的尖叫穿透了蜜蜂的嗡嗡声，我意识到自己被识破了。好奇心将一头黑猩猩吸引到树冠上，并且显然它对自己的发现很不满意。我后悔没把隐蔽点伪装得更好些。但另一方面，面对一只在这片森林长大、熟悉这里一草一木的类人猿，你怎么可能把自己藏起来？我的入侵显然不会见容于它，我担心这场游戏已经结束了。

　　但 5 分钟过去了，再没有任何声音传来，我意识到它肯定没走，还在树上看着我。我蹲在这小小的桑拿间里，蜜蜂再次蜇来，我忍住不动，

也不退缩，屏住呼吸，看黑猩猩接下来的动向。终于，那棵细长的树又开始摇摆起来，一只成年雌性黑猩猩在距离 20 英尺外爬进了我的视线。这只强壮的黑猩猩有一张宽阔的深色面庞，毛色灰白。现在，透过隐蔽点敞开的帆布门帘，它可以清楚地看到我。眼睛一直对准这边，它爬上另一根树枝，坐下来隔空一霎不霎地瞪着我。

我迎着它的目光，心怦怦直跳，身体努力保持不动。它不像受到惊吓的样子，相反，它把一只前肘架在膝上，用前爪的背部慢慢搔着下巴，看上去出人意料地轻松自如。这双漂亮的棕红色眼睛里闪耀着极高的智力水平。这很可能是它生平第一次与人类相遇，而我几乎可以肯定自己是它在树冠上遇到的第一个人。

一两分钟后，一只小得多的黑猩猩来到它身边。那是它的儿子，一只生着浅色面庞和硕大耳朵的三岁黑猩猩。它有一种令人愉快的调皮劲儿。它手脚并用，爬到妈妈头上，用一只胳膊吊着树枝，一边盯着我，一边荡来荡去。母子交换了几声意在安慰的低沉短促的轻叫，母猩猩轻轻地背倚着树，闭上了眼睛。几秒钟后，似乎是为了查看我是否还在，它又突然睁开眼，然后再次闭上，睡着了。它的儿子很快就对我失去了兴趣，充分利用这段不受打扰的游戏时光，疯子似的在枝条间攀爬跳跃。看到它以我只能梦想的自如身姿在树冠上跳来荡去，我的笑实在忍不住了。最终，妈妈醒过来，伸出一只手，牢牢抓住儿子的脚踝。但它再次挣脱，妈妈只得作罢，继续睡自己的觉。一小时后，它厌倦了这场玩闹，爬到妈妈肚皮上，在妈妈的怀里睡着了。

我拂去望远镜上的蜜蜂，透过头上的网罩仔细观看这对睡觉的母子。儿子的脸藏着，但我能清楚地看到妈妈的。它柔软的黑色皮肤上交

错着细线条和皱纹，下巴上生着一缕缕白毛，鼻下有一块小伤疤。一道浓眉横在眼睛上方，我看到了眼睑上斑驳的浅色皮肤。但最让我惊异的是这些眼皮抽搐的样子。它的眼球正在眼皮下方左右移动。我突然意识到，它肯定是在做梦。我看得目瞪口呆，忍不住好奇它在睡梦中去了哪里。这一刻，它脑海中闪过的是什么形象？它是在自己的丛林世界中熟悉的树冠上荡来荡去，还是溜过边界，进入一个远远超出我全部想象的王国？

就在我观察它们睡觉的时候，午后的时光缓缓流逝。偶尔，它们中一个醒过来，睁眼看看我，但大部分时间里，它们并不理会我。到了下午 5 点钟，天光渐暗，显然两只黑猩猩想在这里过夜。我不想打扰它们，于是以最快速度从隐蔽点后面爬出来，将下降器挂到绳子上，准备下降。两只黑猩猩还在酣睡。来到外面，和它们一起待在敞亮的树冠上，这种感觉真好。蜜蜂已经离开，回巢过夜去了。明天早上它们还会回来，但是现在，我可以揭去头上闷人的网罩，大口呼吸这凉爽沁人的空气。摆脱了令人欲呕的蜂毒气味和萦绕不去的嗡嗡声，这实在令人浑身畅快。12 个小时来第一次不用透过模模糊糊的深色尼龙网，清清楚楚地看到这片森林也令人心神愉悦。

我挂在那里等了几分钟，观察睡在 20 英尺外的树枝上的母子。现在，树下的地面已经黑下来，但树冠依然沐浴在非洲夕阳柔和的杏黄色光辉里。母猩猩一定感觉到我在看它，醒了过来。它坐起来，望了望这边，然后将几根树枝掰向树干，为自己做一个过夜的巢。接着，它侧躺下来，脸朝向我。儿子也醒了。它仰躺在妈妈身边，摆弄自己的双脚，偶尔还用一双在夕阳余晖里闪闪发亮的天真眼睛打量我。为什么，它们在那么

多树里选了一棵离我这么近的过夜？我永远不会知道，但这个极其美丽的画面让我短暂瞥到了成百上千万年前，在动物还没学会害怕我们时，它们自然状态下的本来面目。这是伊甸园的倒影。

我本来可以待在那里，观察它们几个小时。我希望像他们那样，轻轻摇晃着睡在树顶上，体验夜晚的森林。但我不能。天渐渐黑下来，我得走了。向后倚在安全带上，我沿着树干慢慢滑到矮生植被以下，再滑下最后 50 英尺，来到地面。我在树下藏起安全带，在黑暗中站了一会儿，让眼睛再次适应。入夜后，刚果的森林可不是给人行走的好地方。大型动物会在阴影中穿行，在黑暗中撞上一头大象就足以致命了。

走回营地需要 40 分钟，我打开手电，静静地、小心翼翼地沿小道走去。大象走出的小径组成了庞大复杂的网络，蜿蜒着穿过森林。这无数的走廊给各种动物提供了便利的通道，但万分小心也是必要的。大象虽然体型庞大，但也会出人意料地安静，尤其是沿着这些轻软的沙地移动时。与一头大象正面相遇可以说是一次可怕的体验，尤其是在它决定向人冲过来时。随着无花果开始成熟，整个这片地区会越来越繁忙，我独自一人这样游荡，时间长了可不安全。

因此第二天上午，出于安全考虑，戴夫请乔金陪我回到那棵树下。乔金是与戴夫共事的巴卡人（Bayaka），他是丛林追踪者，为人安静、羞怯，有一双忧郁、机敏的眼睛，对森林有一种近乎超自然的理解。我对他充满敬意。我还从未见过任何与自身环境如此协调的人。他对丛林的直觉超乎寻常，在看到或听到动物之前，他能从远处探测到它们。这个能力曾经帮我们避免了许多灾难性的遭遇。其他村民对我声称，说乔金会变形，会伪装成动物在林中穿行，为部落收集信息。刚果也许是个神

秘的地方，谁知道呢？我愿意将这些当成真的。

我和乔金在天刚放亮时走上那条小道。我的计划是尽早回到平台上去。我很好奇，想看看那对黑猩猩母子会不会被无花果吸引，尽管果实看上去还是绿的，味道还不够好。尼克将在三天后到达，我希望能够告诉他，还要等多久才能拍到觅食的动物。我们静悄悄地在绿色的暮光中走过，乔金将砍刀架在臂弯里，我跟在几步之后。

走了一会儿，他突然停下，用砍刀平面挡住我。他一动不动地站着，瞪大眼睛看向来路。"Nzoku。"他轻声说着，撅起嘴唇，扬起下巴指向一个方向。我努力向暗影里望去，但那里什么也没有。

几分钟时间里，四周一片寂静，也没有活动迹象。接着，就在我开始认为他听错了的时候，我听到坚韧的皮肤擦过干树叶的轻微沙沙声，一头硕大的公象走出浓密的下层矮生植被，踏上前方不到 50 英尺的小道。乔金紧紧抓着我胳膊，似乎在说"大气都别出一口"。这是一头巨大的公象，体重在 5 吨上下，站起来超过 9 英尺高。细细一道黑色黏液从它眼睛后的一个腺体淌下来，表明它正处于交尾期，这种睾酮水平较高的状态使得公象特别好斗，难以预测。它昂起硕大的头，又直又长的象牙几乎触到地面，林中的丹宁酸将白色的象牙染成斑驳的深赭色。橙色的泥浆痕迹表明它去过某处泥沼，尾巴末端的流苏状鬃毛上被泥土缠结成块。

它是个吓人的庞然大物。然而让我印象最深刻的是它走起路来的轻松优雅。两步一跨，它就越过那条路，又消失在另一侧的浓密植被里。几秒钟后，它就消失得无影无踪——完全被森林吞没，只在空气中留下一抹淡淡的麝香味，以及干地上几个方向盘大小的脚印。

乔金的脸色缓和下来，露出温和的微笑，我知道危险过去了。我意

识到自己一直在屏住呼吸，这才如释重负地长出一口气，感觉到血液在体内的奔涌。乔金到底是如何在大象现身前很久就知道它在那里的呢？我问他，他只是耸耸肩，望向别处。我们又等了几分钟，等公象再走远些，才沿小路继续前进，以最快的速度、最小的动静离开了那里。

我遇到过一头森林象向我冲来的情况，永远忘不了那令人魂飞魄散的恐怖。无路可逃，困在一团乱麻似的藤蔓里，听到那头愤怒的动物坦克一般穿过森林追逐我时震耳欲聋的尖叫，那是一种束手无策的恐慌。那天我很幸运。大象在混乱中放了我一马，我设法原路折返，逃出生天。但它给我上了宝贵的一课。这些巨兽开拓并维持林中变幻不定的道路和空地，是森林的建筑师，无论什么时候，我们都应该敬而远之。

我们到达那棵无花果树下的时候，太阳已经升起，那对过夜的黑猩猩也走了。我向上爬过它们的空巢，打开隐蔽拍摄点的背面，查看有没有蛇，最后挤进去开始接下来12小时的值守。不到1小时，蜜蜂又回来了，伴着它们而来的还有黑压压一群稍小的无蜇蜜蜂——汗蜂。这些细小的黑色昆虫将恼人化为一门艺术。它们爬到我的眼睛、鼻子、耳朵里寻找盐分，很快就变得令人无法忍受。驱虫剂也无济于事，因此我再次戴上网罩。

接下来的两天在令人虚弱的酷热和幽闭恐惧的混合环境中糊里糊涂过去了。没有动物来这棵树上享用果实，只有我孤独地被关在那里做汗蒸。森林热得像高压锅，除了折磨人的蜜蜂嗡嗡声和无精打采的单调蝉鸣外，时间似乎停滞了。天热得令人难以忍受，空气过于沉闷时，我会昏昏沉沉，心神不宁地打个盹儿，没几分钟后又突然惊醒，在害怕坠落的恐慌中伸手去抓保险绳。

接着，在尼克到达之前一天，那对黑猩猩母子回来了。我首先听到的是来自隐蔽点正后方树枝上一阵轻柔的喵喵声。从帆布上的一个小口子望出去，我看到 30 英尺外，那对母子透过附近一棵树的枝叶盯着我。它们知道我在里面，回来再看一眼。我估摸着它们会再次安顿下来，做个窝。突然，我意外地听到藏在上方树冠某处的另一只黑猩猩的大声尖叫。母猩猩慌慌张张地抬头望着上方的树枝，接着抓住孩子，驮在背上，飞快地爬走了。

一会儿后，我所在的这棵树摇动起来，那头我看不到的黑猩猩荡过来了。残枝碎叶落到我的隐蔽点篷顶上，我清楚地感觉到这只动物在上方树枝间移动时的震动和摇晃。我听到猛吸一口气的声音，黑猩猩先是纵声尖叫，接着猛烈摇动树枝，将树摇得直晃。空中一片嘈杂。这表示一种威胁，这头黑猩猩肯定是雄性——也许是那只母猩猩所在家族中一头地位很高的成年猩猩。母猩猩肯定熟悉它，并且显然是因为读懂了它的身体语言才会那么害怕。现在，它的威胁真不是闹着玩的。它在树枝间跳来跳去，树也被它晃得东倒西歪。我依然看不到它，但耳朵里嗡嗡直响，随时准备着它向我的隐蔽点屋顶冲下来。接着，最后一阵狂乱的高潮过后，我听到一声树枝撞击的空洞巨响，它爬上对面的无花果树树冠，把我晾在那里。

我探身向前，从隐蔽点向外看去，看到它走过无花果树上一根挂满果实的大树枝。这是一头正当壮年的雄性黑猩猩，毛色稍显灰白，但极其强壮，看起来孔武有力。它停下来俯身闻一只无花果，身上的毛还因为刚刚的怒火发作而根根直竖。接着，我惊讶地看到它把无花果捏在手里轻轻挤压，但没摘下来。它在查看果实的成熟程度，而且似乎知道从

树上摘下未成熟的水果会糟蹋未来的美餐。它继续手足并用地走过树枝，偶尔停下来闻一闻，再捏一捏其他无花果，最后无奈地接受了水果都没成熟的现实。接着，一场小雨开始飘落，它在一处枝丫上坐下，伸出一条腿，梳理起身上的毛。

情况就是如此：这棵树尚未做好待客准备。雨如珠子般倾泻而下。我望向坐着的黑猩猩——它耸肩驼背，粗糙的脸上写满了无奈。它一动不动地坐着，在巨大树枝的衬托下显得特别渺小，雨滴给它灰色的皮大衣缀上亮晶晶的珠宝。雨淋掉了周遭的颜色，黑猩猩强壮的深色剪影融入一片柔和的绿色和灰色背景中。这个形象似乎是对刚果最恰当的概括。

◆◆◆

三个月过去了，我现在来到了刚果的另一地区。这座名为奥扎拉（Odzala）的国家公园包含 8 000 平方英里①的原始丛林、未经考察的河流和无法穿越的沼泽。除了偶尔一见的偷猎者或科学家外，几乎没有任何人敢来这里。这座国家公园基本上人迹罕至，浓密杂乱的森林养育了中非数量密度最高的大象和大猩猩。这一次，我还是与尼克一起为《国家地理》杂志工作。

我的第一项任务是为他找到一棵合适的大树，用以俯视一块空旷的林中湿地。我们计划在树冠上安装一个平台，他可以从上面拍摄那些走出森林并在下方空地上觅食的动物。这片森林中点缀着许多这类名为

———————————
① 1 平方英里≈2.59 平方千米。——译者注

"bai"的空地，其中一些空地吸引的动物多过其他空地，因此过去几天里我一直在到处寻找这类空地。

之前的一切都进展顺利，但是今天的情况急转直下，我们在丛林中迷路超过了 7 个小时。

我们的当地向导雅克蹲在一棵树下，留神寻找大象的踪迹，我则尝试想个办法来找到回营地的路。我很喜欢雅克，但想不到会陷入现在这样狼狈的处境。这天早上 6 点，我们离开营地，去一个据说有不少大猩猩出没的"bai"。雅克带路，但到中午前，我们还没到达。显然哪里出了岔子。他张皇地四处张望，焦虑溢于言表。被问及我们是否还走在正确的方向时，他双手捂脸，咕哝着："我不知道。"当我意识到他知道的并不比我多，并且我们完全迷了路时，我不敢相信地瞪着他。我们本来可能还有机会回头找到正确的道路，但已经走了几个小时，这个机会早就失去了。一直这样漫无目的地在丛林里转来转去不啻是自寻死路。这座国家公园的面积相当于北爱尔兰的面积，而且它只是绵延在整个非洲大陆的一片无边森林的一个小小角落。没有砍刀、食物、急救包或电筒，得以幸存几个夜晚的可能性可以说相当渺茫。我们甚至连一只罗盘都没带。在城市迷路只是暂时的不便，在世界第二大森林里迷路就值得好好担心一下了。我们正处在一场危险形势的边缘，我努力保持冷静，尝试想出办法，但形势不容乐观，我的恐慌也愈来愈难以抑制。入夜后还困在这里将是一次我们都不希望的冒险。林子里遍布大象和水牛。我们周围的大部分树木都曾被用作蹭痒的柱子，糊着深灰色的泥浆。显然这是一处动物活动极为集中的区域。

我扫视了一圈周围的树木，徒劳地寻找有助于我们确定方位的线索，

但丛林实在太浓密了。我们陷入了一座迷宫之中。因此，纯粹出于绝望，我决定在没有绳索和安全带的情况下徒手爬上树冠，尝试重新确定我们的方向。看到营地本身的机会为零，但我也许会交上好运，或许会看到远处一缕烟雾从树下升上来，甚至看到一条河。眼前的情势下，任何地标——不管多不起眼，都将是巨大的帮助。我需要爬上高处，而且行动要快。

我眼前这棵毒籽山榄树是这片区域最高大的。一段 10 英尺粗的深棕色木料构成的垂直柱子如石碑般拔地而起，挺直的树干到我们上方 150 英尺处扩张为宽阔的树冠。眯着眼睛看向亮处，我发现它远远高出周围的森林。只要我能爬上去，视野一定无比开阔，但没有绳子或安全带，看不出有什么办法能爬上去。它最低处的树枝也高高在上，粗大的树干像一堵活的木墙，没有任何抓手的地方。

但一根粗大的木本藤蔓从这棵树的枝条上一直垂到地面。它不是树本身的一部分，但或许可以提供一条向上爬的路。我仔细打量，发现它的根在土里，从地里冒出后，它如饱食的巨蟒般平躺在落叶间，接着向上升到毒籽山榄的树冠，最后将一个巨大的藤卷抛过一根高高在上的树枝。它非常结实，有我的大腿那么粗，但不稳定，被我一摇就像一条巨大的触角般荡来荡去。这无疑将是一次艰难的攀登，也许能成功。

我脱掉笨重的湿靴子，光脚踏上木藤。它的表面扭曲成螺旋形，像一条巨大的船用缆绳，苔藓长在木质的"绳股"间。我的脚趾很容易就夹住粗糙的突起，但因为多年穿鞋的习惯，脚上皮肤细嫩，攀爬速度注定不会太快。我抬头仰望，感觉胃里阵阵发酸。尝试这个方法，我是不是傻？也许吧，但我确定，只要不慌不忙，谨慎细致，我就可以爬上去。

低头望向地面，我看到雅克背靠附近的一棵树坐着，还在留神观察。

前 50 英尺的攀爬确实艰难。木藤像学校体操馆的一条绳，在离开树干的空中摆荡。对一个 12 岁的孩子，这不成问题，但我的力量与体重不成比例，而且我习惯了借助绳索和上升器攀登，爬一根随意摆荡的藤蔓并不是我所擅长的。一头黑猩猩一眨眼就能爬上去，但我已经累了，一个声音在心里警告我不要掉以轻心。我没有保险绳，而且到达指望从周围的森林上方看出去的高度之前，还有很长一段距离要攀登。

虽然冒险，我还是很享受不用装备攀登的那份自由。让一切返璞归真，将肌肉的能量运用到每一个动作，让自己完全专注于眼前，这种感觉非常棒。用双腿裹住这根藤，我可以用脚夹住它，双手再滑上一段。接着我用胳膊把身体向上拉，同时再一次用双腿夹住藤蔓。动作虽然笨拙，但似乎管用。这根藤随着我体重的转移摆荡、起伏，一点也不安分。为了避免掉下去，我需要竭尽全力、全神贯注。好在这根藤条纹理粗糙，易于抓握，而且我感觉它扭曲的纤维内部韧性很强，这一点让我对快速攀登充满了信心。

到地面以上 50 英尺的高度时，这根藤与毒籽山榄树会合，分岔为两根。一支颤颤巍巍地盘绕着伸向空中，另一支继续顺着光秃秃的树干垂直上升。我选了后一支的路线继续向上，一边用脚蹬着毒籽山榄树，一边将身体往上拉。藤蔓晃动着，重重地砸着树干，将泥土和碎屑纷纷扬扬撒到我身上。我的皮肤上爬满蚂蚁，但我不能冒险腾出手来把它们掸掉。一只蚂蚁咬住我的左眼睑，挂在那里，几支细小的腿在我眼球前挥舞，直到我用上臂把它擦掉。它的身体是被我擦掉了，头却留了下来，我只要一眨眼，就能感觉到它那尖锐的下颚。

最终，我灰头土脸，拖着因用力而发抖的身体爬上藤蔓挂住的那根巨大树枝。这一节是个难点，光是将我的腿慢慢移上去并且翻过它就要费很大力气，此外还需要很好的平衡能力。我已经徒手攀登了约 120 英尺，到达了力所能及的最高点。现在，这支藤越过树枝，从另一面垂下，卷成一个巨大的环。下一根树枝还在上方的树冠里，是我远远够不到的。这是这条路线的弱点，但我有没有高到足够看清一切？我非常失望地发现没有。费了那么大力气，冒了那么大风险，我依然在这片森林浓密的树冠层里面。挂在 30 英尺外的一团乱麻似的攀缘植物织成一道帘幕，外面的世界只是透过帘幕看到的一方小天地。

随着体内的肾上腺素慢慢消失，我累了。爬上这里，离开令人窒息的、逼仄的森林地面无疑使我兴奋，但再待下去也没有任何意义。我们得设法找到回营地的路。因此虽然还有力气，我抬腿越过前方的树枝，转身向下滑回木藤。

就在这时，我听到远处一阵翅膀扑腾的声音，好像一群涉禽沿着海岸突然飞了起来。我扭头伸长脖子，透过树冠的一条狭缝，看到一道绯红色闪过。一大群非洲灰鹦鹉正在一英里外的树上盘旋，只见过它们成双成对，你来我往地叽叽喳喳飞向傍晚的栖息地。看到成千上万只鸟一起盘旋飞行的景象令人精神一振。我把这看成事情会转好的象征。就在鸟群回头落到树梢以下时，我怀着一线希望认识到，那下面也许有空旷的地面。我只在林中空地（bai）见过它们如这般聚集。它们会落到空地，啄食泥土里的矿物。我一直在寻找的线索有了。鹦鹉给我指出了我们该去的方向。

喊着下面的雅克，我用手指指点，好让他记住我们应该走哪个方向。

双腿夹住粗糙的藤蔓，我以最快的速度向下滑过分叉，直溜到地面。我筋疲力尽，灰头土脸，肌肉如布丁般抖动着，但形势正趋向好转。即使那块林间空地不是我们早上出发时要找的那个，雅克也可能认识它，这会给我们带来另一条线索。它值得一试。

我们折断小树苗的枝条来标记行走路线，拔腿快速穿过林子。我意识到走完这一英里需要一个小时，走上这么久，我们也许会再次迷路。因此我们走一段就停下来，回头瞄瞄折断的树枝标出的路径，以确保我们走在一条直线上。

不久后，我们就站到树荫下，望向外面一片骄阳炙烤下的空间。空气亮堂堂的，密集成群的黄色蝴蝶在午后的酷热里翩翩起舞。那些鹦鹉没了踪迹，但一小群大象在空地的另一面吃草。一头体型很小的幼象舒服地挤在象妈妈前腿下的空当吃奶。不吃奶的时候，它就像螺旋桨似的一圈圈转着细小的鼻子。这头没几个月大的小象似乎对长在脸上的这个软塌塌的玩意儿很感兴趣。

真正引起我们注意的是空地中央的一大群大猩猩。16 头大猩猩正穿过草地，向我们这边慢慢移动。它们分散在一大片区域，专心致志地吃着自己拔出来的根茎。有几只站在齐胸深的水洼里。我看到一只大猩猩幼崽爬上一块草地，自个儿转圈玩耍，直转到头昏眼花，扑倒在地。两只成年母猩猩显然怀着胎儿，我还看到独自待在一边的银背大猩猩 [①] 那庞大的身躯。一幅田园画般的宁静景象，但是要想在天黑前赶回营地，我们还得继续前进。

水流向空地另一头的一系列沼泽和小溪，于是我们穿过森林绕过去，

———————————————

[①]　成年雄性大猩猩，颈以下的背部有银白色毛，是一个大猩猩群的统治者。——译者注

直至找到它们汇入的小河。我们从那里往下游方向走，希望到达曼比利河（Mambili River）。这是一条较大的水道，我们就是溯这条河上行，来到这个国家公园的。即使我们出现在距离营地下游许多英里的河岸，它最终也会带我们回到营地。天擦黑时，我们碰到一条小道。它可能是蜿蜒穿过这片森林的成千上万条猎物走道中的一条，但有根藤蔓上挂着一条刚捕上来的电鲶。它苍白的身体吊在一人高的地方，要不是我们走近时，它突然扭动，劈劈啪啪放出电来，我准会一头撞上它。肯定是我们队里的哪位在附近河里捉到它后丢在那里，准备过后来拿的。幸运的是，他忘了这事。确知终于走上了正确的道路，我们解下鱼，拿回营地准备把它当晚饭。

◆◆◆

刚果这个地方非常美丽，非常奇妙，但也可以极其严酷。这个地方蕴含着希望的高潮和可怕的低谷，现在，迷路事件过了几周后，我觉得自己被最近出现在全身上下的一种皮疹打垮了。

尼克已经沿曼比利河继续上行，寻找一个新的拍摄点，我一个人留下来尝试自我恢复。雨连着下了两天，我困在帐篷里，随着皮疹变成风团，再成熟为发炎的红色疖子，我也慢慢要发疯了。我浑身长满了这些疖子，总计约有90个，遍布双腿、胯部和躯干，头上还有几个。所有这些疖子一碰就钻心地疼，而且每过一小时都在变大。

潮湿的攀登安全带挂在我上方的帐篷横梁上，在帐篷里的极湿环境下生着霉。我本来打算在下周离开之前再给尼克安装一个树冠平台，但

是现在，我几乎连路都走不了，更别提爬树了。没用多久，我连穿衣服都不堪其痛，于是成天只穿着内裤。只要狭小的帐篷太闷热或感觉太幽闭，我就爬到外面，仰面躺在雨中。病情正陷入急剧恶化中，我必须顺流而下，去寻求医疗救助。但没有独木舟，甚至连一把桨都没有，我可以说到了走投无路的地步。不过干摊着手自怨自艾解决不了任何问题，因此第三天，我决定从这些神秘的风团下挖出藏在我体内的不管什么玩意儿。

选了大腿上一个特别大的疖子，我拿了一只无菌注射器伸向它，慢慢将长针刺进肉里。剧痛难忍，但我决心找出发炎的风团里在闹什么鬼。我把针继续往深处推。希望针刺进后，疖子就会爆开，我以为它是某种感染，可以用抗菌剂清洗治疗。但那里面似乎什么也没有。我对自己体内发生的事依然一头雾水，并且几小时后那一大块皮肤都腾起了吓人的红色感染迹象。我把事情搞得更糟了。因此我服下大量抗生素，决定等疖子熟到能挤的程度。反正最终总得从它们里面弄出些东西，哪怕只是脓液。

天渐渐黑了，雨还在下。我躺在帐篷里，听着雨打在护顶篷上的声音。几个小时后，有什么东西在我的头皮里活动，弄醒了我。一开始，我以为自己在做梦，但一会儿后，我再次感觉到它：颅骨上的一阵轻微摩擦，好像什么东西在上面蠕动。到天亮时，我又感觉到几十个 —— 且不管是什么东西 —— 在其他疖子里扭动，疼痛也越来越难以忍受。我得做点什么来应付这疯狂的局面，但是现在，我有更急迫的问题要处理。我刚刚从左侧睾丸里挤出两只硕大的披着棘刺的蛆。原来是它：肤蝇。但这两只蛆只是冰山一角，还有至少 90 只小杂种依然在我体内一刻不停

地长大。我的处境不容乐观。

回想过去的几天，我慢慢明白到底是怎么回事了。

一周前，我和尼克在一块林间空地拍摄大猩猩。我们在离空地不远处支起帐篷，这意味着我们不能生火，以免吓走动物。林子里的下层矮生植被阴暗潮湿，没有篝火来烘干物品，东西一旦湿了便会一直湿下去。在爬一棵树时，我遇上一场暴风雨，连着三天浑身湿透，沾满泥巴。一大群鼓着红色眼睛的黑苍蝇发现我在树冠上，嗡嗡嗡地围着我盘旋俯冲，我则坐在平台上拼命拍打它们。现在我意识到，它们根本就没想来叮我。它们在产卵，这些卵在我温暖潮湿的衣服上孵化，变成小蛆，又神不知鬼不觉地钻进我皮肤下。现在，蛆吃着我的肉，在我体内发育长大。生命是肉类的自然保鲜方式，我和任何一种动物一样，只是一袋即食蛋白质，随时供任何有本事钻进我皮下的生物享用。

于是又服用一剂抗生素后，我灌下一大口威士忌，打开急救包。我已经受够了这些蛆虫在我体内大吃大嚼所带来的持续疼痛，既然知道了它们是何方神圣，我绝对不让它们再靠吃我的肉来养肥自己。我决心做个了断，咬牙准备把它们一个个挖出来。

几个小时后，我身边的威士忌里泡了40只蛆。我把针换成了一把在烛火上消过毒的镊子。一些蛆直接跑出来，还有一些则需要我一点点拖出来，简直痛得我龇牙咧嘴。在我够不到的背部和臀部还有几十只。因为身边没人帮助，我只能等它们从体内咬出来。它们在我体内四处蠕动，疼得我没法入眠。我的威士忌也已告罄——也许是好事——我只能盘腿坐在雨中，盯着河面，盼望很快就会有人划船经过。

那天下午，我听到挂桨船向上游驶来的声音。一艘独木舟载着四名

手持卡拉什尼科夫自动步枪的人出现在水道转弯处。我俯身隐在草丛里，直到确定他们是护林员而不是象牙盗猎分子，我才敢出来。他们经过时，我站在河岸上和他们大声交流了几句。他们没有停船，但怎么能怪他们呢？这肯定是个绝望的景象：一个光着身子的白人，一身伤疤，站在雨里，用蹩脚的法语对他们大喊大叫。他们当然相当警惕，但是当其中一人说会喊人来帮忙时，我松了一口气。

第二天上午，经历了又一个不眠之夜，我凄惨地坐在河边。一个巴卡矮人走出森林，向我走来。他穿着黄色游泳短裤，绿色水晶凉鞋。一开始我以为是幻觉，觉得自己终于彻底丧失了理智。但他一声不吭地露出微笑，示意我站着，他则打开一个装着棕榈油的小塑料桶，将橙色的液体擦在我余下的风团上。一些风团上已经冒出细小的气孔，我意识到他正在堵这些气孔，好闷死里面的蛆。擦完后，他示意我稍等片刻。我们并排盘腿而坐，静静地望了河面好一阵子后，他才开始挤压我背上的疖子。随着一只只蛆虫爬出来，我听到了令人满意的扑扑声。但我实在疼得厉害，对此乐不起来。我一次次疼得浑身发抖，眼前金星直冒。一个来小时后，他结束了治疗，除了几只还留在屁股上，我现在基本摆脱了蛆虫困扰。

我如释重负，尽管依然极其脆弱，动一下就疼，但最坏的情况已经过去。我猜测他是那些护林员派来的，跟他连声道谢。他咧嘴笑着，最后把那桶油送给我，迈步离开。5 秒钟后，他完全消失，没有一句话，又融入了丛林中。虽然我以后再没有见过他，但会永远感激他的帮助。

10 天后，我回到英国，带着脑型疟疾躺在布里斯托尔皇家医院（Bristol Royal Infirmary）。刚果似乎将绝招留到最后。我迷迷糊糊地躺在

浆得发硬的白色床单上，大脑烧到 42 摄氏度。我打定主意，什么都不能将我再拽回中非。至少当时我是这么想的。

<center>◆◆◆</center>

到了 10 月，自我从疟疾中恢复并发誓决不回非洲后，时间已经过去了 6 个月。但丛林的诱惑实在太大，我根本没法回绝在树冠上拍摄大猩猩的机会。"进球员"（Scorer）是一家英国公司，正在为 BBC 拍摄一部纪录片，我受邀加入它的一支小队伍。我和制片人布赖恩、首席摄影师加文和助理同行拉尔夫一起加入了这支队伍。一个极好的团队。我又回到雨林，并且很享受那里的每一刻。

手表上的微光告诉我，现在刚过凌晨 3 点。我硬着头皮咽下一碗穆兹利①。我们的奶粉前一周就吃完了，我只得用水泡麦片，搅拌着吞下去。天实在太早，我一点儿胃口都没有，但要想在天亮前爬上树冠，我得补充热量。到达那棵树需要在浓密的丛林里走上一个小时，我的拍摄平台搭在 70 英尺高的树枝上。我把它安在一棵高大的果树对面，希望这棵果树会引来我们正在跟踪拍摄的一群大猩猩。前一晚，19 头大猩猩在树下筑巢，因此那天上午拍到它们的机会很大。我需要在 5 点钟天亮前带着摄像机爬上树冠。

我的头灯将一团微弱的光线投射在眼前这张粗糙的木板桌上。我以最快的速度将淡而无味的麦片塞进喉咙，手的影子在灯光下机械地上起

① 用谷物（通常为碾碎的燕麦）加干果和坚果制成的食品，常在早餐时与牛奶一起食用。——译者注

下落。为了节约电量，我关了灯，一边吃饭，一边望着外面的夜空。营地沐浴在柔和的月光下，树木在银色的地面投下清晰的长影，昆虫在丛林里低声吟唱。有人在附近一所小屋里轻声打着呼噜，世界似乎一片祥和。黎明前的几个小时一直是我的最爱，我静坐了一会儿，享受这份宁静。

接着我把背包背到背上，走到月光下。就在我刚要穿过空地并进入森林之际，一阵深沉刺耳的豹子叫将我定在原地。我转身寻找声音来源，发现这只野兽躲在营地另一面的树丛里，距我不过 200 英尺。它深沉的吼叫回荡在林中，像一把锯子快速划过木材的声音。我觉得暴露在月光下容易受到攻击，于是本能地挪到最近一棵树下的暗影里。豹子肯定知道我在这里，听到了我在营地走动的声音。我在月光下走向壁立的树影时，它肯定看到了我手电筒的闪光。我相当镇定，告诉自己没什么可害怕的，但我的想象力一直非常丰富。我读过相当多关于吃人的大猫的传说，非常清楚豹子会吃人。它们经常捕食完全成年的黑猩猩。不久前，就在这里，一头 350 磅[①]的成年雄性大猩猩被咬死吃掉了。猎人在一片植被被踏平、血溅满地的区域发现它的尸体。它是被咬死的，内脏也给掏空了。

最后一声豹吼回荡在空地上，除了昆虫的轻微唧唧声，周围再次静下来。我一动不动地站着，努力控制自己的想象，决定如何行动。在一头豹子四处游荡之际走进森林是不是很蠢？还是我太过多疑？

正是因为有了豹子，大部分谨慎的灵长类动物都睡在高高的树上。豹子天生适合在轻柔的夜幕掩护下进行捕猎。同为灵长类动物，我与黑猩猩或大猩猩一样永远害怕黑暗。直觉让我萌生一种尽快爬到安全的树

① 1 磅≈454 克。——译者注

上的强烈愿望。

这是我第一次听到豹子叫，更不用说是看到了。但这不意味着它们一直不在我们周围，而是鬼魅似的穿行在树木之间。这里是整个非洲豹子密度最高的森林之一，我过去也多次差点遭遇它们，见过它们的粪便，闻到过它们尿液的刺鼻味道，也发现过它们在我到达前一刻吐出的半消化的草，上面的唾液还在嘶嘶冒泡。但所有这些事都发生在白天，从不是在夜里。难怪好多个月之前，我在瓜鲁格观察的雌性黑猩猩挑了一棵又高又细的树给自己和儿子过夜。那只豹子又叫上了，这一次是在更远的地方，和我前进的方向相反。它正在走开，但如果能爬上树冠，我会感觉放心得多。

树木下方一片漆黑。浓密的植物从四面八方挤过来，在上空合拢，月光的痕迹消失了。我打开头灯，跟着那团光芒走向前方的黑色隧道。这里的森林生着我见过的最浓密、最难穿越的下层矮生植被。参天大树高高矗立，下方却是单调的成片大叶竹芋。大猩猩喜欢这些植物，会吃它们的嫩芽，然而穿过它们却是一场噩梦——不管什么方向的能见度都不超过 10 英尺，我很容易直接误闯入一个大猩猩族群。这样近距离的直接相遇可能充满了火药味，尤其是在这种误闯行为会招致该群体的银背大猩猩向人冲锋时。但是那一夜，没有一头大猩猩会睡得离营地那么近，因此我知道加紧赶路是安全的——得在破晓前爬上那棵树。

我跟着头灯的一团光芒走过这片植物隧道，乱成一团的枝叶似乎在我周围的阴影里扭动。我盼着安全地爬上那棵树，只想尽快走完这段路。幸好这条路维护良好，迷路的可能性不大，但我还是坚持在每个路口停下来，四面查看，以确保依然走在正确的路径上。

正当我站在一个岔路口时，我又听到了豹子叫。这一次的声音来自前方不到 50 英尺处。我当即止步，立在原地，极目透过电筒光照不到的无边黑暗向前看。我已经朝着上一次听到那只野兽位置的相反方向走了半小时，距离营地超过了 1 英里。是同一只豹子吗？没人知道，但不管是不是，一只大猫就在前面的小路上，离我很近的某个地方，而且我知道它能看到我站在一团光雾中。随后几秒钟的寂静里，我颈上汗毛直竖，心脏怦怦直跳。

我瞄一眼手表，此时是凌晨 4 点。离破晓还剩一个小时，我需要爬上树，做好拍摄准备。我的直觉是关掉手电筒，偷偷溜走，躲进暗处。但那有什么用？豹子在最黑暗的夜里也能看清东西。我又想孤注一掷，于是绝望地打开小刀，但明目张胆地正面进攻不是豹子的风格。它不会发出警告。我想起了那头带着孩子、高枕无忧的黑猩猩。

紧张的几分钟过后，我再次听到它从远处发出的叫声。这一次是在我右边的浓密枝叶里。它在兜圈子 —— 除非我不幸撞到两只猎豹。不管什么情况，我费了很大劲儿才冷静下来，开始再次不慌不忙地前进。

又过了 15 分钟，我看到架着平台的那棵树。我脱下头灯，用手指捂住光柱。19 头大猩猩正睡在相距不远的巢穴里，我可不想惊醒它们。但我也不想在黑暗中一头撞上这个家族中那头 400 磅的银背大猩猩"阿波罗"。因此我从指缝里漏出一丝微光，一步步慢慢走完最后那段 100 英尺的小道。空气中充满了大猩猩香甜的麝香气味，说明它们就在附近，我不慌不忙，蹑手蹑脚地向前走，避免踩到树枝。

来到树下，我伸手去拉挂在面前的白色绳子。突然，我颈后的汗毛全部立起，浑身竖起了鸡皮疙瘩。转过身，我看到一个低低的黑影偷偷

溜窜，跑进我的眼角余光里。我浑身一紧，睁大了眼睛想看清是什么。但它已经走了，油一般融入远处的黑暗。我的心直跳到嗓子眼儿，感觉神经都快绷断了。我刚才真的看到它了？那只豹子一直尾随我到这里？

我需要监视那只猫科动物，再也不管会不会被这群大猩猩发现，因此我背靠那棵树，拿开盖在头灯上的手指，一边照着来时的小道，一边匆匆套上安全带。因为害怕，我手忙脚乱，脚卡到腿环里，差点给绊倒。将安全带往腰上提时，锁扣互相碰得叮当作响。我的心在狂跳，脑子里开始胡思乱想。最后，我不情愿地转身面向树，将上升器夹到绳子上，尽可能快地向上爬。

背对黑暗，我感觉非常脆弱，但来到树上，我立即有了安全感。一爬过 20 英尺，我开始放松，安定住破碎的心神。我关掉头灯，松手坐在安全带上，长舒了一口气。

从这里看去，森林罩着浅绿色和雾蒙蒙的蓝色，如梦如幻，美轮美奂。一轮凸月低挂在西天，月光斜斜地透过树冠，给这幅图景染上点点银光。我望向下方的黑暗，只见树干隐入浓密的下层矮生植被。摆脱了森林里令人毛骨悚然的幽闭恐惧感，脱离了一切威胁，我放下了心上的石头。此时我相当肯定，那只豹子跟着我只不过出于好奇，没什么恶意。我难以想象它以前见过人类会在夜里漫步穿过森林，估计它压根儿都没想要攻击我。但自远古时代以来形成的直觉很难抑制。现在活着的每个人之所以还活着，就是因为我们的祖先在直觉至关重要的时候选择了相信。进化理所当然地将那种难以捉摸的第六感灌输给了我们。

仰望这根树干，我看到高高的平台那四四方方的剪影。快 5 点了，月亮即将落下。我爬上平台，挤进藏身点，又拽上装着摄像机的背包。

5：15，我安顿下来，透过帆布帐篷前面望向那棵挂满水果的树。它粗大的树干正处在宽阔树冠的浓重阴影之下。几分钟后，我听到微弱的枝叶哗哗声，看到下方浓密的矮生植被在晃动。有动物在我看不到的地方活动。一只幼兽轻声尖叫，接着传来一头成年大猩猩的低沉哼声，这告诉我，它们来了。19 头大猩猩正通过我的平台正下方向前移动。它们走向果树，但我只能看到此起彼伏的枝叶。

雾气开始通过树干向上升腾，初升的第一抹阳光给这幅画面染上了色彩。首先从下层矮生植被冒出来的是一头雌性大猩猩。它顺着一根藤爬上果树树干顶端一分为三的枝杈。它越爬越高，另两头雌性大猩猩紧随其后，沿着完全相同的路线爬了上去。它们后面跟着一头胸前吊一只新生儿的雌性大猩猩。接着出场的是银背大猩猩"阿波罗"。

它宽阔的后背在晨曦中闪闪发亮，体型至少是那些雌性大猩猩的两倍。它用巨大的手脚抓住那根藤，不慌不忙地慢慢向上爬。它粗壮的黑色胳膊毫不费力地拉着身体向上，背上的肌肉波纹如铁皮一般鼓凸着。它的体重是成年雄性红毛猩猩的两倍多，看到一个如此庞大、如此沉重的动物爬起树来却这么敏捷，真令人难以相信。

此时那些雌性大猩猩已经高高爬上雾气腾腾的树冠，一边坐在水平照来的阳光下暖和身子，一边寻找水果。"阿波罗"后面跟着几只幼小的大猩猩。相比觅食，它们对藤蔓间的嬉戏更感兴趣。现在，这群大猩猩中的一半已经上了树，我注意到它们是如何在攀登时互相礼让的。每头大猩猩在攀爬路径上都给彼此让出了空间，雌性大猩猩则不断挪动身体，让同伴安全通过。相比黑猩猩那乱哄哄的场面，大猩猩的觅食过程似乎极为礼貌，有条不紊。

　　"阿波罗"太大太重，到不了树冠外围，因此它留在树冠中心，折断树枝，将果实拿到身边。它坐着把树枝搁在自己的大肚皮上，只挑拣最成熟的那一小撮儿，摘完便扔掉树枝，再去够另一根。这棵树上全是安安静静享用早餐的大猩猩，我唯一听到的声音是一头母猩猩的一声短促尖叫。听到这声音，"阿波罗"手脚抓着树枝站起身，闭嘴摆出一副紧张而恼火的表情。但几秒钟后，它重新坐下，继续吃早饭。除了一片心满意足的饱嗝声和不断的咂嘴声外，一切又都静了下来。

　　半个多小时后，"阿波罗"开始下树，大猩猩族群平静有序地跟着它爬下高处的树枝。我又一次惊讶于它们间的礼貌谦让。胶片平滑快速地通过摄像机快门，齿轮在我右耳边呼呼地轻声转着。就在两只大猩猩幼崽落入浓密的下层矮生植被时，我的胶片也用完了。树枝上依然留下大量水果，但是现在，这群大猩猩已经走开，寻找其他食物去了。它们显然喜欢营养均衡的食谱。我在平台上守了整整一天，再也没见到它们。

<p style="text-align:center">◆◆◆</p>

　　研究西非低地大猩猩的世界级权威、西班牙灵长类动物学家玛格达莱娜·贝尔梅霍（Magdalena Bermejo）训练"阿波罗"领导的大猩猩族群，最终使它们习惯了人类的存在。此前没人设法驯化过西非低地大猩猩。两年后，埃博拉病毒在该地区中心爆发，短短四个月时间里杀死已知143头大猩猩中的130头。"阿波罗"和整个家族——包括一只名为"詹姆斯"的新生幼崽——也没能幸免。我怀着无限柔情怀念和它们一起待在树冠上的那些特别时刻。玛格达莱娜和丈夫用了七年时间，凭着不

遗余力的工作和决心才了解了这些大猩猩，我不敢想象他们是如何度过这可怕的四个月的。

　　随着埃博拉病毒的狂虐，这个世界上永远失去了一种震撼人心的景象。我曾在那棵漂亮的参天大树上观察大猩猩们觅食，虽然我不知道它们具体是什么种类，但在此以"阿波罗"一名纪念它们的首领应该恰如其分。

第四章

"生命之树"上的空中王国——哥斯达黎加

2001

围绕着我的树冠由一大堆乱七八糟的蕨类、凤梨科植物和兰科植物纠结而成，它们如一座珊瑚礁般互相堆叠纠缠在一起。这些树枝名副其实地充满了生命——一座巨大的空中花园，一层层垒成一幢有机生命的公寓。每一寸空间都挤得满满当当：昆虫、蜘蛛、蜥蜴、蛇和上百万的生物生活在离地15层楼高度的空中。虽然雨一刻不停，但我爱上了待在这里的每分每秒。

凭一根绳子挂在150英尺高空，数十只光彩夺目的蜂鸟在周围吸取花蜜，盘旋在面前几英尺，盯着我的双眼，同时伴有浑身湿透、沾满泥浆、蚂蚁叮、黄蜂蜇的窘况……所有这些都是值得付出的代价。看到整个树冠映在一只不过拇指大小的色彩斑斓的小鸟那明亮的黑眼睛里，这是我能够期望的最好的26岁生日礼物。

◆◆◆

　　这就是哥斯达黎加，4 月中旬的加勒比低地雨林。大雨已经下了一周。连绵的暴雨只在每天午夜前后暂停几个小时，又在黎明时分再次开始。丛林饱吸雨水，地面如海绵似的渗出水来，好似隐藏的泉水正透过厚厚的落叶涌上来。水滴织成的银色珠帘砸在树叶上，散成水雾，给树冠蒙上了一层持久不散的灰雾。

　　这是我第一次来到中美洲的丛林，身边树冠的繁茂和青翠远远超过了我在其他任何地方所见。这也是我第一次与大卫·爱登堡爵士（Sir David Attenborough）共事，一起为 BBC 拍摄《哺乳类全传》（*The Life of Mammals*）系列，我非常担心能否把他安全地送到树冠上。

　　在摄制组主力到达前，我和另外两人先行来到拉塞尔瓦生物研究站（La Selva Biological Station），计划用 10 天时间在树上安装设备。菲尔在半英里外的另一棵树上负责安装，助理制片人肖恩正帮他将缆索和平台拉上去。

　　对于带我入行这一点，菲尔可谓功不可没。完成了伦敦的学业后，我又来德比继续学习，并且再次到市内的树冠上过过爬树瘾。我学习了许多不同树种的结构和强度，这些无比宝贵的攀登经验教会我一眼读出一棵树的肢体语言。但这里的枝头除了维多利亚式屋顶外别无所见，身着显眼工作服的市政官员还会对我大呼小叫，攀登绳会沾满狗屎，还得跨过吸毒者扔在当地公园树下装着黏糊糊物件的塑料袋，所有这些都让我厌倦。当然，我也度过了一些美妙的时光，但这些太少、太难得了。我怀念新森林国家公园的野生大树。我最渴望的是攀爬一棵林中大树的

独特感受 —— 鼻中只闻到泥土气息，耳中只听到鸟鸣、木材的嘎吱声和风吹过树叶的声音，眼中只看到周围的其他树木，心中只感到自己完全沉浸在它们的世界里。

离开德比的前一年，我在布里斯托尔的 BBC 自然历史部门听了一次讲座，它是关于大卫·爱登堡爵士的《植物私生活》（*The Private Life of Plants*）制作。作为讲座的一部分，我们观看了一小段爱登堡在婆罗洲攀爬的影片。镜头中，他穿着汗透的蓝色衬衫，用一根绳子悬在距丛林地面 200 英尺的空中。讲座后我被介绍给菲尔，这位从攀树人转行的 BBC 制片人为那次拍摄安装了绳索。

菲尔邀请我到 BBC 的餐厅吃午饭。身临其境，坐在野生动物电视中心，一起谈论他的丛林冒险，这样的经历叫人难忘。菲尔这样的人非常罕见。他掌握的热带野生生物和雨林树冠知识无与伦比。他发自内心地深爱着丛林拍摄，并多次与大卫合作共事。这对我产生了巨大影响。就在我觉得这一天已经美妙至极时，我听到一个熟悉的声音在叫菲尔的名字。我还没反应过来，爱登堡本人已经坐到我们桌边。令我印象极为深刻的是，他走路时午餐啤酒绝不离口。坐下不久，他和菲尔就一边大口吃着奶酪腌菜三明治，一边热火朝天地讨论起新喀里多尼亚乌鸦的行为特征。我惊讶地坐着静静聆听，脑子里天旋地转，内心惊奇不已。

我和菲尔一直保持着联系，几年后，他突然来电。

"想不想去婆罗洲待上六个星期，帮一个摄制组爬上树冠？"他问。

等心情稍稍平复，能开口说话时，我急忙连声感谢他。

"不客气，伙计。你这份情要欠我一辈子。"他笑着答道。这话一点儿不假。那通电话改变了我一生，使之后这一切成为可能。

我们在菲尔位于布里斯托尔的公寓见面，聊这份工作。他的壁炉上方挂着从新几内亚带回的弓箭，墙上贴满热带鸟类的漂亮照片。

"你没法用常规绳索技术攀登那些丛林巨人，"他说，"在那遇到的大部分树都有 250 英尺高，并且许多树在下段 150 英尺内没一根树枝。你不可能像以往那样简单地挂上一根绳子，然后一手一脚地把自己拉上树冠——这样会累死。去之前做好适当的训练，因为你会用到这样的玩意儿。"他说着，递给我一把强力弩。

他从楼梯下拖出一只红色背包，口朝下倒出一堆上升器和锁扣。每样东西看上去都与我用惯了的不一样，倒很像攀岩装备，连安全带都古里古怪。这也是我第一次见到一顶攀登头盔。这需要一些适应训练——我即将纵身跃入一个未知世界。菲尔会在一路上帮助我，在随后的岁月里成为我的良师益友。

自那以后，我在热带雨林爬了三年的树，仍旧还有很多要学，而且现在在哥斯达黎加与菲尔一起工作的感觉棒极了。知道负责大卫安全的担子不是完全落在我一个人肩上，这也令人安心。

但到目前为止，事情进展不大顺利。这是七天来，我在如注的大雨中爬上的第八棵树，我们依然没找到一棵适合搭建拍摄机位的树，我都快绝望了。初来时，我和菲尔都被这里的树木之多搞得不知所措。从地面看去，每棵大树似乎都非常完美，我们以为自己撞上好运，安装将不费吹灰之力。但随着这场雨的到来，我们的胳膊肘像小提琴手的一样在树木间上上下下，看着眼前的选择一个个减少。我们似乎就是找不到那棵正确的树，更准确地说，似乎就是找不到四棵合适的树，因为我们各自需要用与树冠同高的水平缆索连接相邻的两棵树。

菲尔的任务是安装绳索，大卫将一边攀登这些绳索，一边谈论他在树冠上遇到的动植物。而我得在两棵凸出的大树树冠间安装一条长长的索道，摄像机将沿着这条索道拍摄高高坐在树枝上的大卫。

这些都是野心勃勃的大工程，这就是我们俩在这里挣扎未果的原因。大部分时间里，可怜的肖恩都在我们下方的地面跑来跑去，将绳子从一棵树扛到另一棵，努力在雨声中听清我们的呼喊。没有他，我们什么也做不了。每当我们三人走向生物研究站的食堂吃午饭时，他还得忍受不少我和菲尔恼火的抱怨。在包括大卫在内的摄制组成员到达前安装就绪正成为一场名副其实的挣扎，而且我知道，如果我们交不出成果，这场雨成不了借口。实际上，雨也许会在摄制组到达那一刻完全停住，没人会知道我们差点淹死在树顶上的那十个日夜。

我最新找到的候选——我的第九棵树——长在一条狭窄湍急的小河边。雨无情地击打着混浊的河水，以这个速度，用不了多久，这条河就会决出河岸，淹没整片地区。我的体重拉紧了攀登绳，将水从绳上挤出来，因此每次向上推上升器，滴下的泥水都会顺着我的衬衫袖子往下淌。挤过下层矮生植被爬向树冠时，向上看就像透过瀑布看东西，根本就无法看清，而且我的眼睛得眨上很长时间才能看清东西。泳镜应该会很有用，但无可奈何的是，它根本就不是我首先想到要为一个月的丛林生活而塞进背包的东西。

闪亮的枝叶在雨水冲击下舞动跳跃，蜂鸟左躲右闪，避开最大的雨滴，在花间飞来飞去。雨水如自来水一般从锥形的长叶子末端不断流下，我只消在下面张开嘴，就可以喝个饱。我从未见过这样的景象，在婆罗洲都没见过。但这场大雨不是一场偶然的暴风雨带来的，它本来如

此，是中美洲低地沿海丛林的常见天气。我听说该地区每年都有惊人的
13 英尺降水，但我以为这些降水大部分会在某一段雨季落下来。回头想
想，我意识到旅行指南的确有将这里的季节描绘成在"雨季"和"暴雨
季"间切换。青蛙的天堂，攀树人的地狱。不管怎么说，既来之，则安
之。我有一种英国人特有的对天气的过度关注，因此尽量不去想它，闷
头继续努力。就算没别的好处，雨也能让我保持凉爽，也不会再发生脱
水的情况了。

　　虽然名为雨林，但它们通常不是一直都湿漉漉的。一些有着漫长的
雨季，其后便跟着极度的干旱；另一些则有定期转换的稍短的雨季和旱
季。一些森林在两场雨之间会完全干透；而另一些连续数月淹在水里。
一些寄希望于偶尔获得的足够雨水；另一些则拼命想甩掉多余的雨水。
我身处的这片森林显然属于后一类。确实，它给攀树制造了许多困难，
但这么多雨水为生命的丰富性创造了绝佳条件。凤梨科植物大量生长，
这些形状如小号的植物将雨水收集在叶子中心，这些小水箱经常成为水
生生物幼虫和昆虫名副其实的餐厅，有时甚至会引来蝌蚪和青蛙。

　　它也是我进入过的色彩最丰富的树冠层。浓淡不一的斑驳绿色里随
意点缀着一块块热带气息的红色和黄色。连这里的鸟兽似乎都比别处更
为鲜亮。非洲和亚洲的热带地区有犀鸟，这里则有成双成对在天空巡弋
的巨大的五彩金刚鹦鹉，而且我刚刚第一次看到了大蓝闪蝶：一只巨大
的虹彩蓝色蝴蝶优雅地滑过下方矮生植被。它们那霓虹蓝色的双翅慵懒
地一张一合，如同闪烁的摩斯密码。

　　我将注意力转回绳子，继续爬向挂住自己的那棵覆盖着植物的粗大
树枝。我对这棵树的感觉不错，并且开始相信，我也许找到了适合安装

索道摄像机的那棵树。我现在爬到约150英尺，树冠正向我敞开怀抱，展示出一幅壮观的景象，并且最重要的是，另一棵参天大树高高升出我对面的树冠上方。一棵170英尺高的有着双主干的巨树挺立在约300英尺开外。它的粗枝上顶着大量凤梨科植物，但不像我这棵这样被盖得密密实实，在摄像机沿着缆索滑向大卫时，好几个不错的位置可以供他落脚。

就在事情看上去逐渐明朗时，身后几英尺的一声巨响震得我失去了平衡。我在绳子上快速转过身，看见不到10英尺开外有两只雄性吼猴。它们浑身漆黑，身形体重相当于一只高地梗犬。两只猴子身体前倾，对着我的脸尖声吼叫。它们肯定从远处看到我，在我被周围的景色吸引住时，悄悄潜到我身后看个究竟。它们张开的红色嘴巴与漆黑的面部形成了鲜明对比。就在我观察时，又有三只吼猴爬上树枝，加入这场争吵。现在，我面对着五只愤怒至极的猴子。它们对着我大吼大叫，要将我逐出它们的树。

吼声震耳欲聋。参加这些争夺地盘的大合唱时，吼猴的声音可以传出数英里。实际上，它们是这个星球上叫得最响的陆生动物。我被吵得头晕目眩。那情形就像在一场重金属音乐演奏会上站在喇叭前面，我能感觉到耳朵给震得嗡嗡作响。我滑下树枝，挂在绳子上，准备开溜。就在我这样做的时候，它们一起上前来收复失地。很快，八只吼猴就肩并肩排在不到5英尺外的一根树枝上，轻蔑地向我发出震耳欲聋的吼叫。

落入下层矮生植被时，我看到的最后画面是愤怒的黑色脸庞和它们俯身对着我破口大骂时露出的八对愤怒得直抖的白色睾丸。漆黑毛发里的一副雪白阴囊具有强烈的视觉冲击力。赶在它们决定对着我撒尿前，我立刻逃之夭夭。

在树下趟进河水时，我眯着眼睛回首仰望，最后看了一眼在高高的树枝上耀武扬威、昂首挺胸的众猴。

不过抛开愤怒的猴子，找到了自己的树冠机位，我还是很高兴，并且盼着午饭后能够回到那上面，开始安装索道摄像机。当然，那是在当地男声合唱团走开后的事。

◆ ◆ ◆

那棵吼猴占据的覆盖着蕨类的树与我从它的树枝上看到的另一棵大树相距 300 英尺，像一对巨大的书挡。它们骄傲地对面而立，中间横着小树和浓密植被构成的厚实树冠 —— 一片连绵的枝叶海洋。我需要在上面拉一条 6 毫米粗的钢索，让摄像机沿钢索移动。从地上穿过植被将它升上去是不可能的，因此我另有计划。

午饭后，我又爬上树。我带上了一把弩，把它系着带子，挂在了我的安全带背后。这是一把强力弩，通过它我可以将一支拖着渔线的加重弩箭射出至少 400 英尺。我本身对弩兴趣不大，但它们非常适合这类任务。因为挂在绳子上，悬在半空转来转去的时候，你几乎无法用一把普通的弓甚至是一只投射器。

回到上层树冠，我很高兴地看到猴子都已经离开，于是开始准备发射。我回到的是之前来过的同一位置，距地面约 150 英尺，但这一次，我注意到一桩怪事。树干这一段暴露在外，坚硬光滑的树皮上深深刻着长长的爪印。我记得自己之前没看到过。它们是某种大型动物爬上树冠时新留的，但到底是哪种动物留下的，我毫无概念。猴子没有那样的爪子，

而且通常会从邻近的树冠上树。南美浣熊也抓不住如此光滑的表面，而且它们通常是爬藤，不爬大树干。哥斯达黎加没有熊，而且我相信它们也不是任何猫科动物留下的。哥斯达黎加确实有会爬树的猫科动物——虎猫长时间待在树冠上寻找猎物，但它们似乎也不符合要求。这是个真正的谜，但因为抽不出时间做进一步调查，我把注意力又转回到手头的工作上。

解下弩，我仔细打量对面那棵树——我希望大卫会很乐意爬上去的一棵树。它确实很漂亮。衬在一片翠绿的背景下，它高大纤细的灰色树干在离地 80 英尺左右分成两根主干。这两根孪生兄弟似的主干又向上生长了约 100 来英尺。它们一边向上，一边向两侧水平探出巨大的树枝。这些树枝上装饰着植物和阔叶匍匐植物，后者的卷须从上层树冠直垂到下方很远的矮生植被。这棵树非常壮观，当大卫高坐在它的怀抱里，在钢索另一端的下方对着摄像机娓娓叙说时，它本身绝对自成一景。

我选了一根合适的目标树枝，将弩架在膝盖上，拉开弦，把箭插入矢道。细细的渔线已经系在箭上，卷线筒安在弩的前把手下。我让手指远离卷线筒，将弩举到肩高，打开保险，等绳子慢慢将我转到合适的方向，再扣动扳机。弩把撞上我肩膀，我抓稳弩，箭拖着细细的蓝线飞过树冠上空，落在大卫那棵树右上方的第三根树枝下。或许是运气好，这一箭正中目标，将渔线精准地射到了我想要的位置。我松开卷线筒的控制器，让箭将线拉到树下。从这里看不到 15 层楼下方的森林地面。肖恩在那里的某个地方，几分钟后，我感觉到他伸手往下拽箭的拉力。又过了几分钟，三次清晰的拉扯告诉我，他已经系好了粗线。我拽着粗线穿过树冠，拉到身边，用一把铁锁扣绑在末端，让它旋转着落下，穿过枝

叶，直落到我所在的这棵树底下。现在，这两棵大树的树冠已经通过一条高空缆索连接起来。事情终于开始有了眉目，随着雨在一阵极短的暂停后再次落下，我开始下降，准备返回地面。这是顺利的一天，其他事都可以等到次日上午。在良好的节点结束一天的工作是事情转好的开始。

下降约至一半时，一瞥之间，我看到有什么东西在一片耷拉着的藤蔓叶子下蹦跶。我掰下另一片叶子，像卷报纸一样卷起来，用它轻轻挑起枝叶，想要看个仔细。在湿淋淋的树叶下方，一只我见过最细小、最漂亮的青蛙正沿着一株兰科植物的根慢慢向上爬。它颜色鲜艳，近乎闪亮的薄荷绿上点缀着黑色斑点。我之前虽从未亲眼见过箭毒蛙，但绝不会弄错，它非常优美，像一颗小小的活的宝石。我被它迷住了。此时雨势转大，随着下午结束而傍晚来临，森林里越来越暗，但我的视线被这只小动物吸引，再也挪不开。它慢慢爬向树冠 —— 对于一个如此纤小的动物，这是一段多么遥远的旅程啊。我当时没意识到，如果我更仔细地观察，也许会幸运地看到它背上驮着一只小蝌蚪。箭毒蛙经常背负着小蝌蚪爬上高高的树冠，把它们放进储水的凤梨科植物里。小蝌蚪将在那里完成余下的发育过程。这只箭毒蛙一会儿跳跃，一会儿攀爬，但似乎什么也阻止不了它。就像一个编好程序的迷你机器人，不成功，便成仁。

在树下将安全带收进装备包时，我抬头最后看一眼这个高高在上的繁茂花园。我想起了现代树冠探索之父唐·佩里（Don Perry）的话。他在拉塞尔瓦以同一片森林为基地进行了开创性的树顶研究。20 世纪初，利用绳子攀上热带树冠的各种努力均告失败，佩里是第一个成功运用这项技术的人。20 世纪 70 年代后期，他设计安装了自己的"树冠网络"，经由这个横贯树顶的互相连接的绳索系统，他不仅可以爬上树梢，还能到

达树冠之间的空间。他以一种非常现实的方式，为我们打开了这个生机勃勃的王国的大门，证明了使用以绳子为基础的攀登系统来安全到达一个完全未经探索的高空领域是可能的。

佩里认为热带树冠是"这个星球上植物多样性最丰富的生态系统"，将其称为"飘浮在空中的生命王国"。那一夜，我梦见自己过着永远不需要从树上下来的生活。

◆◆◆

第二天上午，天亮后不久，我们回到森林。天气沉闷阴郁，大雨如注，能见度很低。丛林似乎被沉重的天气压垮，放弃了一切重见阳光的希望。菲尔和肖恩正在对另一个树冠上的装备做最后完善，因此我在一个路口和他们分别，奔向自己那棵树。除了在雨中快乐地尖声高叫的树蛙外，到处看不到一点儿动物活动的迹象。没有飞翔的鸟儿，没有奔跑的蜥蜴，没有昆虫，只有雨、泥泞和滴水的树叶。

我穿过森林的路上见到的唯一动物是一只刺豚鼠，这种中等体型的棕色啮齿动物长得很像腿拉长了的豚鼠。它在一片大叶子下躲雨，一群硕大的蚊子叮得它浑身颤抖。这可怜的小生灵的皮肤上叮了成百上千只蚊子：眼皮上、耳朵上……到处都是，蚊子群像一件可怕的闪闪发亮的斗篷盖在它整个身体上。刺豚鼠似乎动弹不了，怔怔地定在当地，任由蚊子大快朵颐。

我走近时，它在雨中正蹒跚走向远处另一片树丛，瞪大惊恐的眼睛看着我。我想抓住它，帮它赶跑蚊虫，但它躲闪着回到原先那片叶子下。

我意识到它绝对不会让我走近去帮它一把，只得不情愿地留下它饱受折磨。这幅令人伤心的凄凉景象让我想起在刚果的时候，那里的丛林将我变成一个方便的蛋白质来源。生命：天然的肉类保鲜方式。既然无力帮助这个瑟瑟发抖的小动物，我只有继续跋涉，穿过泥泞，走向大卫那棵树下。

钢缆还绕在卷筒上，留在肖恩前一天丢下它的地方。我将钢缆一端系在从树冠垂下的绳子上，用砍刀砍出一根简陋的卷筒轴，这样拉钢缆的时候，卷筒可以自由转动，不会缠绕。一切就绪，我满意地走向那棵吼猴待过的大树底下。

我揭去藏在板根下的装备包上的雨布，打开包盖，伸进去掏头盔。刚一掏出来，我吓得赶紧把它扔下。一条蛇盘在头盔里。这天夜里，这条猪鼻蝮蛇神奇地穿过系绳，游进包里。似乎厌倦了这场雨的不止我一个。幸亏它还在懒洋洋地昏睡，不然我可能还没反应过来，就会被它咬到。我的手离蛇嘴只有几毫米。红色头盔掉在我扔下的地方，我看到蛇紧紧地盘绕在下巴系带上。它显然不想离开这干燥的小窝，于是我用一根棍子轻轻赶走了它。一回到落叶上，它突然活泛起来，闪电般咬向我的靴子，接着逃之夭夭，游向一段朽木下的黑暗。

青蛙会在潮湿的天气出动，而有青蛙的地方就有捕食青蛙的蛇。许多恐惧会让我裹足不前，幸亏蛇不是其中之一。但我也不想死，因此我提醒自己，下次打开装备包时要多加小心，并且不再拿那段有蛇钻下去的腐木当凳子坐！

差点被蝮蛇咬到的经历明明白白警示我谨慎行事。我筋疲力尽，浑身湿透，情绪低落。在丛林里，这正是事故发生且形势开始转坏的时刻。

因此攀登前，我特别详细地检查了绳子，尤其注意了上锚点处绳子绕在树枝上的那一段 —— 一段在地面上通常看不到的尼龙绳。之前的行动中，这一段曾在夜里被动物咬穿了，因此我拉着绳子转了一圈，每一寸都检查到位。这花了相当长一段时间，但它给予我的信心完全值得。接着我小心翼翼地从包里掏出安全带，整装妥当，将上升器夹到绳子上，拉直松弛的绳子，双脚蹬离地面，开始攀向树枝。我希望将钢缆从上面拉过来，帮它穿过悬吊植物乱成一团的帘幕。一切看上去都是我前一天离开时的样子，但在接近约 100 英尺高的第一根树枝时，我再次注意到一系列神秘的爪痕深深刻在旁边一段暴露的树干上。这些与我在上面发现的其他爪印一样，似乎很新鲜。再一次，我搞不清是什么动物留下了它们，只好继续攀登。

独自将沉重的钢缆拉上来是一项艰巨的任务，到我将它拖回我这一端的地面时，我已经筋疲力尽，灰头土脸。不过完成了工作主要部分的感觉很好，接下来的任务就相对简单了。但攀登绳现在挂的位置妨碍了钢缆，于是我继续向树冠上爬，准备重新设置锚点。

我在这棵树上还没爬到这么高过，现在是 170 英尺左右，我注意到藤蔓织成的厚厚帘幕背后，一根树枝上有着轻微的动静。将藤蔓拨向一边，我与生平见过最大的鬣蜥打了个照面。一只远不止 6 英尺长的巨大雄性鬣蜥直挺挺地躺在一张凤梨科和兰科植物铺成的豪华大床上。谁也不知道它到底在距地面 17 层楼高的地方搞什么名堂，有趣的是，它看到我时的惊讶程度似乎一点也不亚于我看到它。我们互相瞪着，时间在此刻似乎永无止境地延长。它体型庞大，像某种树栖龙，懒洋洋地躺着，辉煌而庄严。树干上的爪痕再也不神秘了 —— 肇事者就在这里。看一眼它

弯曲的长爪和强壮有力的腿，一切都真相大白。

　　它皮肤翠绿，覆盖着宝石般的鳞片，一道长长的脊状突起从背上延伸到布满条纹的长尾巴根部。一会儿后，它眯起深黄色的眼睛，慢慢抬起头，张开颌下一块巨大的垂肉。豆大的雨滴从鳞片上滚落，它把头晃两下，又高高抬起，展开垂肉，轻蔑地瞪着我。它美得炫目，华丽无比。我本想着会在这么高的树冠上遇到灵长类动物和鸟类，绝对没想到是一只 6 英尺长的蜥蜴。见过这个树冠上最华丽的访客，我心满意足，轻轻合上身后这道藤蔓的帘幕，继续向上爬。

　　再上面一根树枝上栖着另一只鬣蜥，一样大，一样漂亮。它一动不动，只是转动黄色的眼睛看着我从它身边爬过。在这么高的地方遇到这些懒洋洋躺在树枝上的动物的确不同寻常。它们在自家的楼顶公寓似乎如鱼得水，我只能惊讶于这棵巨树上极其丰富多彩的生命形式。

　　可惜我不能长时间待在那里欣赏它们。我只剩一天时间来完成安装，还有很多事要做。

◆◆◆

　　三天后，我躺在住处的床上，努力重新入睡。凌晨两点，一只蟑螂粗暴地弄醒了我。它探身从我张开的嘴里吃唾液时，我感觉到它搁在我脸上的长长触角。我一下子跳下床，打开灯，其间还撞在浴室门上，差点没撞晕。它坐在枕头上看着我，一边淡定地拿生着尖刺的长长前腿刷过口器，大概是在舔食腿上残存的一点唾液。我跪在地上，用电筒照了照床下，看到十来只蟑螂在游荡，它们在等着我关上灯，再次流出口水。

我不是蟑螂的狂热粉丝,至少不喜欢爬到嘴边的蟑螂。因此自 12 岁以来,我第一次开着灯睡觉。老实说,睡帐篷有时会更好。

不过既然醒了,再入睡是不可能的了。大卫和摄制组已于前一天到达,我们的树冠镜头也拍摄过半。雨停得正是时候,那天我们早早拍完了菲尔那边的镜头。大卫对着镜头娓娓而谈的样子简直酷毙了。他谈到树冠的多样性,谈到可能在距雨林地面上百英尺高空看到的各种动物,如树懒、浣熊、猴子等。这些优雅的形象背后是菲尔十天的辛苦工作、大卫对高空的热爱以及摄像师贾斯廷对摄像机的熟练运用。

现在轮到我这边了。我感觉相当紧张。今天,我们要将大卫升到 150 英尺的树冠上,让一架 20 千克重的摄像机以每小时 30 英里的速度,沿 300 英尺长的钢缆滑向他。不管这个系统里有多少保险装置 —— 而且我也确保它们足够多 —— 发生不妙情况的可能性依然会让人神经崩溃。我躺在床上,看着蟑螂在地上窜来窜去,睡意全无。毕竟,那是大卫·爱登堡,而且姐姐一贯诲人不倦的忠告言犹在耳。就在我离开英国前,她说:"看在上帝的分上,别把他摔下来。"

◆◆◆

水滴挂在钢缆上,仿佛一长串珍珠,在清晨的阳光下闪闪发亮。我敲敲钢缆,看着水滴像一道闪亮的帘子落向下方的树冠。雨在刚刚停了,我们现在面临的压力是要在雨再次落下前拍完。透过眼前的虚空看向另一棵树,我看到一个穿着蓝色短袖衬衫的熟悉身影挂在钢缆另一端的下方树冠上。我很清楚大卫已经在那里半小时了,正耐心等着我们做好拍

摄准备。

挂在我身边钢缆上的是安在滑动台架上并整装待发的摄像机。滑动台架是一台基础的两轮装置，摄像机就挂在其下面，整个系统会在重力作用下沿钢缆自由下滑。防止它直接撞上另一端固定点的唯一装置是一段结实的长绳。绳子仔细地挽在一只打开的包里，包挂在我的攀登安全带下。我细致地量过绳长，确保摄像机会在撞到那棵树之前 20 英尺停下。一个我之前用过多次的简单有效的系统，不过得承认，以前没有任何人待在另一端下方，也就没有今天这种额外的压力。

我向大卫发出了准备信号，心跳突然加快了一拍。胶片呼呼地通过摄像机快门，我松开滑动台架。它静静离开我，沿着钢缆向下滑，一开始很慢，接着越来越快，没过多久就在轮子甩起的细密水雾下飞速滑行。随着摄像机在树冠上的高空直接飞向大卫·爱登堡爵士，黄色的安全绳从包里甩出，快得看都看不清，整条钢缆颤动着发出尖锐的呜咽声。我在脑子里默默倒数，开始握紧安全绳，逐渐降低摄像机接近对面的速度。3、2、1——停。摄像机在离大卫 20 英尺处停下，悬在空中。我觉得本可以让它滑得更近些。安全绳可以防止任何人受伤，但说心里话，我没把握做得那么恰到好处。已经够近了，而且系统运行良好，任务就这样结束了。十天的工作就为了这 20 秒的拍摄。就在大卫准备返回地面时，我颤抖着双手将摄像机拉向身边。

◆ ◆ ◆

在菲尔将大卫放下、摄像机也安全回到地面后，我再次独自一人

留在树冠上。还有许多事要做。拆除工作需要好几个小时。但那一切都可以等到明天。眼前，我正在尽情享受树冠上的一切。所有的拍摄压力都解除了。大部分摄制组成员都赶在即将到来的降雨前回到住处。我卸下肩上的重担，享受系着安全带挂在树冠上的感觉。随着白昼准备将轮班交给夜行动物，黄昏正慢慢来临，随之而来的还有林中氛围的微妙变化——既是感觉到的，也是听到的。远处隐约传来吼猴幽灵般的号叫，一波波此起彼伏。雨滴开始飘落，我听到了藏在附近树冠上的一只树蛙高亢的鸣唱。

离开这棵树让我黯然神伤。几天后，我将坐上飞机回国，然后飞往厄瓜多尔。那里也有绝妙的大树可爬，但我最爱的是某个时刻爬上的独一棵，而这棵哥斯达黎加巨人，这棵"生命之树"（árbol de la vida），绝对称得上完美。猴子、鬣蜥、蜂鸟和所有以树冠为家的美妙生灵生动地证明，这样的大树占据着雨林生活的正中心。它们巧妙地提醒我们，万事万物都互相联系，并且对任何热爱大自然的人来说，攀登一棵树不啻是一次朝圣之旅。用大卫本人的话说："森林真正的丰富多彩正存在于树冠上，在离地 100 英尺甚至更高的地方。"

拉塞尔瓦那棵大树似乎包含了吸引我爬上树冠的一切因素。它堪称一个无与伦比的"空中王国"。

第五章

巴西栗宝藏的故事 —— 秘鲁

2003

我将上升器尽量滑向绳子上方，接着坐在安全带上观察四周情况。我已经到达绳子上端尽头，此时在地面以上约 150 英尺高度处，身处于地球上最大雨林的树冠层。这是我人生的一个重大时刻，因为这是我第一次来到亚马孙雨林。这里的一切都让我无法抗拒。我正在努力消化理解它无边无际的广袤，也在努力看清这片丛林。我爬上的这个树冠太过浓密，以至于得再爬高点才能在树枝间找到一处空隙。我转到一根稍短的绳子上，解开与主绳的连接，开始沿一根根树枝爬向树顶。我希望在那里收获自己的奖励 —— 第一次从树冠高度看到这片非凡的森林。

亚马孙确实是无与伦比的热带雨林。它跨越了 9 个国家，覆盖超过 210 万平方英里的土地，占到地球上所有现存热带丛林的一半。这片区域的面积是刚果民主共和国的 2 倍，可以吞下 7 个婆罗洲，26 个英国。据估计，亚马孙热带雨林约有 4 000 亿棵树，我正在爬的这棵便是其中之

一。这 4 000 亿棵树，每个现今活着的人可摊到约 50 棵，或者换个说法，这些树的数量是所有曾经活过的人口总数的 4 倍。

地球上所有物种的 10% 以亚马孙雨林为家，这其中包含了已知鸟类和鱼类物种的 20%。据估计，约 250 万种昆虫、427 种哺乳动物、378 种爬行动物和逾 400 种两栖动物一起生活在这里。所有这些都足以令人头晕目眩。

动物之外，主宰任何丛林的当然都是植物，而亚马孙雨林约有 4 万种植物。相比之下，婆罗洲有 1.5 万种，刚果民主共和国有 1 万种。这 4 万种植物中，1.6 万是当地树种，形成鲜明对比的是，英国约有 45 种，可谓云泥之别。

亚马孙雨林的生物多样性同样令人叹为观止，鉴于这些生物的绝大部分都生活在树上，亚马孙雨林的树冠绝对是一个真正令人敬畏的探险圣地。但要了解一片森林，有时最好的做法却是从一片叶子开始。

只有近距离观察雨林生命间的相互联系，你才能真正欣赏到它的奇迹，对于地球上最复杂和物种最丰富的雨林更是如此。这也正是我在这里爬上这些树枝的原因。我在寻找一些非常特别的花。我已经从地上看到一株——一簇乳黄色的花朵，像英国七叶树的花一样昂首挺立。实际上，我正在爬的这种树的当地名字叫"castaña"（栗树），不过这个词更常见的含义是它那广为人知的果实，即我们所称的巴西栗。

巴西栗树完全依赖一种蜜蜂传授花粉，作为一个摄制组的成员，我来这里试图记录的正是花和昆虫间的这种微妙关系。这是个引人入胜的故事，能够帮助我们部分了解塑造了亚马孙雨林的生态复杂性。

但我首先得找到那些花，所以现在我在这里努力寻找着。树叶织成

的浓密树冠垂在我身周，像一把蓬乱的巨伞，那些花似乎生在树冠外围的枝头。我得再爬高点，沿一根树枝走出去看个仔细。

一根巨大的树枝伸出来，伸展范围超过这棵树。我将一束绳子扔过树枝上方，夹上上升器，荡出来，挂在树枝下的空中。从森林上方望出去的视野依然被挡着，但我隐约能看到一些诱人的黄色花瓣，于是继续向上爬。在上方小树枝上舞动的阳光表明上面有缝隙，我向它爬去。

转身对着那道光，我透过树叶的间隙看出去。我正在爬的这棵树位于一片高原的边缘，映入眼帘的雨林一望无际，景色波澜壮阔。如此震撼人心的不只是森林的规模或延伸到天边的无尽树木，还有它们的形状、大小、结构和颜色的千变万化。半英里外，一棵鲜花盛开的大树高高挺立，霎时吸引了我的眼球。它的整个树冠上挂满亮粉色的鲜花，整棵树就像绿色森林上一座耀眼的灯塔。我左侧远处还有两棵一模一样的。实际上，整个森林点缀着相当多同一种类的树。我忍不住惊奇地设想，昆虫和鸟类在这些树间传递遗传物质的时候，有一条看不见的线正将它们串联在一起。

一些球形的树冠像我目前所在的这棵一样高高突出，零零落落耸立在所有其他树上方，沐浴在毫不留情的热带阳光下。还有些树正在结果，落去了叶子，露出成千上万颗挂在光秃秃树枝上的荚果。我认出这些是木棉树——新大陆真正的巨人，它们展开的巨大树枝伸向天空，似乎是在祈祷。木棉树是世界上最隐秘、强健的猛禽角雕钟爱的筑巢地点，但我在这棵树敞开的树冠上看到一只角雕的乐观希望还是落空了。

一些部落用木棉种子松软的"丝棉"当吹箭的衬料，我突然想到，我正在搜索的这座森林据说也是数量不详的远离文明社会的原住民家园。

关于亚马孙热带雨林的所有其他事实都不及这桩一直令我惊讶，它也在某种程度上表明了，亚马孙雨林是一片多么广袤的荒野禁区。我很想知道，就在此刻，在这片土地深处，是否住着一群原始而自由地生活了成千上万年的人类。

这一切之外，天外世界般远远飘在空中的是地平线上一长串被冰雪覆盖的山川：高耸入云的安第斯山脉。仅仅看一眼那些水晶般的山峰，就足以让我完全忘了潜藏在其下方 170 英尺的令人窒息的潮湿。

此时我正在欣赏类似于一只角雕眼里的辉煌壮丽的亚马孙雨林。对一个攀树人来说，没有比这更美妙的了。但同样激动人心的是，我不远万里从英国赶来寻找的一朵花就在前方仅仅 10 英尺外。几朵花生在这棵树的树冠外面，阳光最充足的地方，我看到的便是其中之一。

◆ ◆ ◆

人们对巴西栗树的第一个印象是美得惊人。它们经常鹤立鸡群，远远高出亚马孙雨林的其他树木。它们可以长到 200 英尺高。在我看来，巴西栗是少数可以与婆罗洲龙脑香树的天生优雅和树形相媲美的美洲热带树种之一。它们的树干高大挺直，木料结实，树冠宽阔舒展。实际上，从攀树人的角度看，它们堪称完美，我所在的这棵则是它们随着树龄增长变得十分喜人的一个典型例子。这棵树很可能活了有六七个世纪，早在哥伦布发现新大陆之前就在那里。

下方的森林是 35 摄氏度的酷热空间，但在树上，这棵巴西栗生着绿色长叶的树冠为我遮挡了阳光。藏身于这片浓密枝叶间的是数十只巨大

的圆形果荚，每只可容纳多达 30 粒巴西栗。每只果荚大小相当于一只葡萄柚，坚硬如石头，重约 2 千克。它们如巨大的加农炮般挂在上一季的花穗末端，随着清风微微摆动。这些果实还需要几个月才会熟到掉下来，即便如此，我还是很高兴自己选择戴上了攀登头盔，尽管在被直接砸中的情况下，它能起多大作用还是个未知数。虽有这个潜在威胁，爬上这些极其雄伟的雨林大树之一依然令人心旷神怡。

但归根到底，激起我最大兴趣的还是巴西栗那浅蜡色的花朵。如果一个恰当的象征可以说明雨林精妙的生态系统，那这个象征就是巴西栗与一种蜜蜂、一种兰花和一种住在地面的啮齿动物间的不寻常故事。但想要正确地讲述这个故事，我们首先得拍摄蜜蜂给花授粉的过程。

虽然下午的天空还清澈明朗，一声闷雷却预示着即将到来的降雨。这些花不会跑掉，也没有昆虫来啃食，因此我决定第二天早点过来，试试能不能当场捕捉到授粉过程。终于找到它们的感觉十分不错。最后看一眼这些花和远处醉人的景色后，我落回沉闷阴暗的下层矮生植被，走向营地，赶紧将这个好消息告诉摄制组的同僚。

◆◆◆

看到那些山脉，我感觉这是一次非常美好的旅程。我们从利马向东飞越了安第斯山脉，在库斯科短暂经停。库斯科的空气非常稀薄，我能感觉到心脏怦怦直跳。飞机下降越过山脚时，我从舷窗第一次见到了秘鲁境内的亚马孙雨林。即使从 2 万英尺高空看下去，四面八方依然是一望无际的森林。而下一次在丛林中的内河港口马尔多纳多港（Puerto

Maldonado）降落时，我们已经身处热带低地的燠热中。空气如此稠密，感觉像氧气浓汤。从马尔多纳多港开始，我们又乘船沿马德雷德迪奥斯河（Madre de Dios River）行驶 5 个小时，最终到达洛斯阿米戈斯生物研究站（Los Amigos Biological Station）。围绕这个生物站的是 36 万英亩 [①] 受保护的原生亚马孙热带雨林，而它只是秘鲁东南部这个遥远角落受到保护的一片 2 000 万英亩丛林的一部分。

现在是 10 月，旱季末期，虽然这本是开花期高峰，我刚刚爬上的这棵巴西栗却是我们发现的第一棵开着花的树。过去一周，我和当地生物学家米尔科一直游荡在丛林里，四处寻找一个合适的拍摄对象。巴西栗成片生长，我们绝对看过不下上百棵树，但越看越失望。一些花蕾还没绽开，另一些显然早在许多天前就开过花了。我们的计划是由我搭建一个绳索系统，将摄像师凯文和戴维·鲁比克（David Roubik）拉上去。戴维是美国史密森热带研究所（Smithsonian Tropical Research Institute）的生态学家，他将向国内的观众做生物学方面的解说。

几天前，我们都觉得找到了一棵合适的树。一个大块头，甚至比我刚刚爬上的这棵还要大。从地面看去，它相当完美，上层树冠缀满了花朵。于是我将绳子抛上它粗大的树枝，开始攀登，却在爬到树干一半时遇到一只隐藏的蜂巢。幸亏它们不是蜜蜂，只是当地一个没有螫刺的品种，但它们生着强有力的钳子般的下颚。因此，在它们成千上万蜂拥而至，无情叮咬我时，我最初觉得不会挨螫的放松变成了恐慌。

它们叮在我嘴唇、鼻子和眼皮上，咬得我痛苦难当，蜂虫还四处蠕动，分泌出一种奇怪的黏脂，涂满我的皮肤。它们爬下我后背，爬进耳

[①]　1 英亩≈0.4 公顷。——译者注

朵，穿过头发，搞得我手忙脚乱。直到感觉它们在腿上嗡嗡轰鸣时，我再也忍受不住，飞一般降到地面。它们追下来，又席卷了米尔科。空气里充满了粗俗的西班牙语咒骂。

更加糟糕的是，我爬到另一棵巴西栗树腰时，一只1.5英寸长的子弹蚁爬到了我脸上。我挂在离地100英尺的高空，它在我左脸颊咬了两口。我当即感到剧烈疼痛，像一支雪茄摁灭在皮肤上。它咬得我嘴唇刺痛，整个左脸失去了知觉。随之而来的头痛简直可以击倒一头犀牛，我的一只眼睛也跟着青了两天。子弹蚁携带着所有昆虫里最强烈的毒素，在施密特刺痛指数（Schmidt Sting Pain Index）里排名第一，甚至强过了沙漠蛛蜂那令人知觉麻痹的蜇刺——这一点我可以亲口保证，因为我曾在苏门答腊岛被一只蛛蜂蜇到额头。子弹蚁看上去像一只没长翅膀的可怕的黑色大黄蜂。那只在叮过我后又爬上我的衬衫前襟，我设法把它掸掉，于是它又落向米尔科。米尔科立刻对我破口大骂，威胁要割断我的绳子。

而我一开始以为这棵树上的花刚刚开放，结果它们早就开过，已经枯萎了。我们迟来了几天，错过了花期，这无异于在我的伤口上又撒了一把盐。

问题就出在这里：巴西栗的开花期很短，找到一棵盛花期的树相当困难。好几次，我们遇到大片落叶淹没在它们掉落的花瓣下的情况。我们曾蹲下来观察切叶蚁川流不息地将这些五彩碎屑衔回巢穴。雨林的一切都有自己的用途，这一点虽然令人着迷，但不是我们要找的故事，因此搜索还在继续。

接着就是前天，我们最终碰上要找的那棵树。在我爬上树，查看了花朵，赞叹了上面的景色，刚返回营地之后，声声闷雷履行了承诺，老

天敞开大口子。天空黑了下来，这一夜的瓢泼大雨开始了。那一晚，我入睡前的最后一个想法是，如此纤弱的花朵有没有可能躲过这样一轮摧残。

连着整整两天，洛斯阿米戈斯上空的云层电闪雷鸣。这里的旱季即将结束，这是几周来落到该地区的第一场大雨。它似乎是在弥补以往失去的时间，暴风雨一阵紧似一阵地席卷而至，击打着这片森林，我在那棵巴西栗上找到一朵依然完好的花朵的希望越来越渺茫。照此发展下去，在整座森林里找出一朵残存的花来拍摄都算我们走运。

◆◆◆

两天后的凌晨 3 点，雨终于停了。4:30，我带着攀登装备走出营地。我独自一人，希望利用这段"停火期"爬上那棵树，好看看那些花还留下些什么。不久后，我便汗流浃背地穿行在阴暗潮湿的森林中，为了避开被灯光吸引来的成群细小蠓蝇，我只得将头灯拿在手里。半路上，我注意到一个橙色光点摇摇晃晃地沿小径向我飞来。我站在当地，入迷地看着一只甲虫从我脸边飞过。它的样子难以描述，我只能说它胸部有绿色的前灯，腹部后面有红色的尾灯。我之前从未见过这样的玩意儿——就像一架迷你飞船。

来到树下，我拖动绳子，绕了一整圈来检查并确保它们没被啮齿动物或蚂蚁咬坏，接着套上安全带。天开始放亮，但太阳还要半小时左右才出来。希望到那时候，我已经爬到合适的位置，留心观察造访这些花的昆虫。戴维·鲁比克描述过我们需要寻找的对象——一种兰花蜂。要

是看到它们嗡嗡飞舞，我可以架好绳子，到第二天把他和凯文拽到树上拍摄授粉镜头。此时我更关心的是能不能找到任何残存的花，毕竟看到树下的落叶上散落着凋零的花瓣，其数量多得令人揪心。

谢天谢地，树上的花大半没遭"毒手"。这么多花幸存真是个奇迹，尽管许多花看上去损失惨重，还有些花穗被风整个吹走，留下许多光秃秃的花梗。我继续向之前在树顶附近看到的第一朵花爬去，到达上层树冠时还来得及看到太阳升上这片亚马孙雨林。

马德雷德迪奥斯河在下方流淌。浓雾散去，丛林露出真容，所有的一切似乎都在被暴风雨洗刷一净的空气中闪闪发亮。几对蓝黄色的金刚鹦鹉嘎嘎叫着飞过，一群粗尾猴穿行在树冠间觅食，我听到了下方林中传来它们松鼠似的吱吱叫声。

没多久，一只金属绿色的小蜜蜂来到现场，落在几英尺外一朵花的黄色花瓣上。虽然它看上去不像戴维·鲁比克描述过的种类，但显然是一只兰花蜂。它无疑在寻找花蜜，我仔细观察着它，只见它扭动身体，试图穿过花瓣钻进去。但这朵花还不想将它宝贵的产物交给随便一只什么蜜蜂，这一只挤不进蜜腺，只得罢手，飞到别处撞大运去了。看来目睹难得一见的授粉过程的时机还未来到。不过，因为蜜蜂对气味的敏感程度是我们的上百万倍，我希望用不了多久，合格的授粉员就会赶到。因此我舒服地待在树枝上，不慌不忙地眺望着丛林上空的景色。远处，安第斯山脉白雪皑皑的山坡在新一天的晨曦下闪着柔和的粉色光芒。

半小时后，我的注意力又被吸引到同一朵花上。一只我以前从未见过的大个头黄色蜜蜂飞过来，落到花上。它有先前那只亮绿色的蜜蜂两倍大，似乎完全符合戴维的描述。它无疑知道该怎么做，很快开始寻找

那朵花的藏宝之处。它直奔主题，推开围绕在一个细小裂口上的花瓣，将头和胸挤进裂口。它踢蹬着兜满橙色花粉的后腿，用力将身子推向深处。接着花瓣卷起，在蜜蜂身后合拢。虽然我还能听到它在里面嗡嗡作响，但已经看不到它了。几秒钟后，它沾满巴西栗宝贵的花粉，喝足了花蜜，精神抖擞地钻出来。它只停留了一会儿，用前腿捋了捋触角，就迅速飞过树冠，寻找下一顿美餐去了。我刚刚目睹了这片丛林最朴实也最深刻的一次互动。早饭时间到了，我降回地面，走向营地。等再回来时我要拿上余下的绳索装备，以便在第二天上午将凯文和戴维·鲁比克送到树冠上去拍摄。

随后两天里，我们成功拍摄了戴维挂在那棵巴西栗树冠上的镜头。那些蜜蜂就在他旁边。这是个好的开头，但是兰花和啮齿动物这两种生物与巴西栗的生命周期又有什么关系呢？

实际上是这样的，强壮到可以突破巴西栗花朵防线的蜜蜂只有寥寥数种，给那些花授粉的兰花蜂便是其中之一。甚至那几种蜜蜂的雄性都太弱小，进不去，因此所有巴西栗的授粉都得由雌蜂来完成。但雄性兰花蜂依然有需要扮演的角色，因为要吸引雌性来交配，它需要给自己搽上"香水"，这种"香水"来自长在树冠其他地方的一种特别的兰花。这与巴西栗有什么关系呢？简言之，没有兰花，就没有交配。没有交配，也就没有雌蜂给树授粉，因此也就没有巴西栗。可以说，为了繁殖，巴西栗完全依赖雌性兰花蜂对"香水"的选择，同样依赖这个选择的还有每年价值近 4 000 万美元的巴西栗商品的国际贸易。

那么，那种啮齿动物又起到什么作用呢？要讲述这个故事的下半部，我们需要在几个月后再回到秘鲁。那时候，巴西栗炮弹似的荚果就会熟

透，然后落到丛林地面。

2004

回到马尔多纳多港是对身体体验的极度冲击。我觉得上次已经很闷热了，但现在是 1 月，也是雨季的高峰期，平均湿度达到 90%，温度高达 32 摄氏度左右。要是在海滩，这种天气很不错，但如果你在爬树，那可有苦头吃了。我们是在一场暴风雪期间离开英国的，在一片雪白中，我看到一辆汽车转着圈慢慢滑下 M4 公路，差点撞上一辆大挂车。现在，我躺在酒店床上，诅咒吊扇转得太慢时，那份记忆就像一场遥远的梦。外面街道上热气蒸腾。雨刚停，水汽在太阳的热力下急速蒸发。这时我的房间开始摇晃，我把头伸到一楼房间窗户的栅栏外，看到一辆庞大的运材挂车冒着柴油烧出的黑烟蹒跚驶过下面的街道。大段大段新伐的原生红木绑在挂车上，一条条长长的树皮拖在巨大车轮后的泥泞里——对该地区面临的环境压力的一份郑重提醒。

马尔多纳多港是（或曾经是）典型的丛林开拓城镇。它创立于橡胶业繁荣的那段狂热日子，是农场主、矿工、伐木工、毒贩和妓女的大熔炉。如今，该城镇周边地区实际上已经荒废，但非法采金依然是个大问题，因为每天都有成加仑的汞被倒入马德雷德迪奥斯河，这无异于一场环境灾难。讽刺的是，生态旅游现在成了一桩大生意。13 年前，你依然可以用沙金换酒喝，并且看到罐车将净油泼到肮脏的街道上来防止扬尘。我迫不及待地想要离开镇子，回到树木间。

凯文与制片人鲁珀特正赶回洛斯阿米戈斯拍摄，我和米尔科反方向沿马德雷德迪奥斯河上行。我们的目的地是玻利维亚边境的一座牛轭湖：

巴伦西亚湖（Lago Valencia）。米尔科向我保证，说湖周围的原始森林里有数百棵巴西栗，因此我计划在我们能找到的一棵最大的巴西栗树冠上架一台索道摄像机，拍摄挂在枝头等待掉落的荚果。

船的引擎只有 12 马力，靠此功率推着小船勉强快过了河水的流速。我们慢慢滑过金矿工人泊在河道中央的浮动棚屋，我和米尔科经受着酷热的炙烤。每所临时棚屋都自备柴油机驱动的传送带，一旦宝贵的沙金被筛出来，它们就将污泥和汞吐回马德雷德迪奥斯河。

5 个小时后，驾驶员将船头转入一条较小的支流河道，我们将主河槽甩在了身后。小船沿河缓缓上行，丛林在我们上方围拢，我看着树叶背面的倒影在水上泛起波纹。翠鸟与我们的船玩起了蛙跳，飞到前头，又在船通过时穿过森林原路折回。最后，我们到达一个破旧不堪的警察检查站。那是低洼地上的一座小水泥屋，三名赤膊的警察在门廊里汗流浃背，他们是玻利维亚边境巡逻队。他们漫不经心地示意我们继续前进。几分钟后，我们进入那边的开阔湖面。现在，主河槽的漩涡和水流消失了，取而代之的是织纹似的点画，像水上的指纹，给了这片湖一种令人难忘的静谧。50 个家庭住在湖畔林边。他们有半年时间在捕巨滑舌鱼，这种能直接呼吸空气的大鱼体重可达 200 千克；另外半年时间，他们充当巴西栗采集工（castañeros），收获野生巴西栗果实。望着森林，我已经看到了高大的巴西栗树典型的高圆顶树冠，迫不及待地要去看个仔细。

第一天，我们整天都在艰难地穿过浓密的丛林，造访尽可能多的树林。大堆空空的荚果在树底下腐烂。这些是去年收成的残骸。每颗荚果都被砍刀砍开，丢弃的荚壳现在灌满了水，形成了成百上千个非常适合蚊子幼虫繁殖的小池塘。

虽然我们看过数十棵树，但没找到一棵适合拍摄的。6 小时步行、25 千克的背包、隧蜂、毒辣的蚊子和到达树冠的攀登，所有这些搞得我汗流浃背，头昏脑涨。等我们回到湖滨的营地时，我已经筋疲力尽。多亏给我们准备了一大罐果汁的凯蒂。她是与我们同住的渔民家的女儿。真是雪中送炭，但我上床休息时依然目光迷离，看床边的蜡烛摇曳着重叠的黄色和绿色光环。

疲惫的我睡得很不踏实，混乱的噩梦纷至沓来。第二天清晨，我端着一杯咖啡坐在湖滨一棵树边，看着一缕缕薄雾从镜面一般的水面升起。米尔科�靠到我身边，说他听到我整夜辗转反侧。我说了我的噩梦，结果发现他和凯蒂也做了类似的有关在杂乱的森林里玩命追逐的梦。接着，他给我讲述了 45 年前当地发生的一桩谋杀案。两个人被打死，他们的金子被抢走。他还告诉了我巴伦西亚湖名字的来历。25 年前在马尔多纳多港，一个叫巴伦西亚的人用砍刀砍死妻子，向马德雷德迪奥斯河上游逃窜，遇上这片不为人知的牛轭湖。他躲在这里，直到他妻子的家族找到他，打死了他。按米尔科的说法，这片地区因为缠人的噩梦而名声不佳，而且出了名的阴气沉重。它当然有一段黑暗的历史，但如果你回头看得够远，大部分地方都有。

那天剩下的时间里，情况越来越坏。我实在无法理解，巴西栗树那么多，我们本应挑花了眼才是。但它们大部分已经落了果。到九十点钟，我受够了漫无目的的闲逛，挂上绳子，爬到另一棵树上以寻求树冠上方的开阔视野。上到树顶，我看到周围至少有十来棵巴西栗。尽管其中一些还有几颗成熟的荚果高挂在树梢，但树上大部分地方看上去空空如也。而我们真正需要的是一个硕果累累的树冠，不然摄像机没法从远处将它

们凸现出来。0.25 英里外的一棵大树上还有少许荚果，看上去是最好的选择。我记下罗盘方位，随后降到地面去找它。

我和米尔科穿过丛林，依着我记下的方位走向那棵树应该在的地方，但两个小时后，我们意识到已经走过了它。在这样密密麻麻的森林里，任何方向的能见度只有 50 英尺，因此哪怕只有几度的偏差，我们都可能毫无察觉地与一棵 200 英尺高的大树擦肩而过。事情就是这么荒谬，而且不是一般地令人恼火。因此，当我们碰上一条蜿蜒穿过树木的狭窄小道时，我乐得休息休息，扔下背包，躺在了地上。米尔科则靠在旁边一棵树底下，一边用砍刀轻轻劈着一根嫩枝，一边若有所思。

几分钟后，我听到一个人扛着重物快速向我们走来的声音。米尔科站起身，沿小径看过去。一名当地巴西栗采集人的身影出现在弯道处。他的红色衬衫已经汗透，背上的黑色大口袋里装满了巴西栗。一条编织带绕过口袋，系在他的额头上，同时他双手握在颈后，以提供额外支撑。他弓着身，沿着小道连走带跑，一边快速地闪避着藤蔓和树根。那只口袋肯定有我这么重。这是极为繁重的工作。纯粹出于对此人的尊重，我站起身。抬头看到我们，他慢慢停下来，将口袋砰的一声放到地上。米尔科认识他。这个巴西栗采集人坐在沉重的口袋上，点上一支烟，咧开一口大金牙，对着我们两人微笑。我估摸他有 40 多岁。他非常友善，他的身形像钉子般坚强。

他们用西班牙语聊开了。过了一会儿，这人拆开口袋一角，掏出两只刚刚收获的巴西栗，一只给米尔科，另一只给我。我拿出刀准备撬开，他们却叫我用牙齿。这就是很少有人在圣诞节吃巴西栗的原因，只用我的臼齿嗑开一只巴西栗的想法确实不那么讨喜。但是当我尝试的时候，

我惊讶地发现它的壳居然很软。它剥起来像橘子皮，而里面的栗子一点也不像我们在国内商店买的硬如水泥的进口货。它有新鲜椰肉那种牛奶似的质感，很容易就剥落成柔软的薄片，味道好极了。它无疑是我吃过的最好的巴西栗。原来，为了符合国际贸易规则，消除霉菌滋生的风险，所有巴西栗都要干燥透了才可出境。听上去很有道理，但依然令人遗憾，因为我刚刚吃的栗子确实很好吃，我多希望国内更多的人有机会品尝原汁原味的巴西栗，这种每一口都充满阳光味道的绝世美味。

再次上路前，这位巴西栗采集人建议我们看看小道另一头的树林。他在那里采了一天，但还有大量荚果在20层楼以上高度的清风中摇荡，随时准备落下。我们谢过他，帮他抬起沉重的口袋。他深吸一口气，将带子拔到前额，弓下身，沿着小道一路小跑着走向河岸。那天下午，我们已经没时间去看他说的树林，但决定次日一早，待太阳出来后就奔向那里。

◆◆◆

挂在我眼前的荚果大小如一颗大葡萄柚，巧克力棕色，至少重达2千克。我拿指节一敲 —— 硬得像铁 —— 它便在梗上轻轻摇晃。我试试拽一拽，很高兴地感觉到它依然牢牢地固定在树枝上。这么大的荚果（当地人称为"椰子"）从地上居然很难看到。我又看到另外几只，但巴西栗的树冠太过浓密，深绿色的树叶又大又厚实。我得爬上170英尺，上到这个巨人的头顶，才能确认我们终于找到了想要的树。去年在洛斯阿米戈斯，我为了看清那些花费了很大劲儿。以同样的方式，在刚过去的一个小时里，我攀爬在这些巨大的树枝间，同样设法弄清还有多少"椰子"挂在

那里以供我们拍摄。因为荚果从授过粉的花发育而来，而那些花只生在树枝尽头，因此绝大部分"椰子"只会出现在那里。现在，我环顾四周，看到挂在明亮天空背景下的数十只果荚的剪影，还有数百只在附近其他树的浓密枝叶间若隐若现。不知什么原因，这片林子里的巨树比距湖岸更近的树晚几周成熟，甚至还有几支枯萎的花柄依然挂在上面。这些树总是让我惊讶不已。我周围这些果荚的生长和成熟已经耗去至少一年。对一棵树来说，那是时间和能量的一大笔投资。想想这棵树年复一年地完成这样的壮举，真令人刮目相看。

经过这么多天在地面上的艰苦跋涉和寻找，能回到树冠的感觉好极了。那天早上，天刚破晓，我和米尔科就离开了营地。因为生怕撞上坏运气，对于可能的发现，我们互相连一个打气的词都没说。一个小时后，来到那个巴西栗采集人所说的树林，我们才如释重负地咧开了嘴。放下背包，我们开始透过浓密的矮生植被细细打量，据此确定应该首先尝试攀登哪棵参天大树。巴西栗像橘子瓣一样排列在果荚里，两大堆新打开的荚果指出了我们的朋友前一天是在哪里取出那些栗子的。巴西栗采集人不会上树摘果荚，只收集已经掉落的。因为今天没有风，高高在上的树叶几乎纹丝不动，我料想在那些还挂在树上的荚果下攀登应该还算安全。即便如此，我还是确保自己尽量靠近树干，远离挂着荚果的树冠边缘。每年都有人被巴西栗果实砸死，无论戴或不戴头盔。从 150 英尺高处落下来，石头般坚硬，重达 2 千克的荚果不会留下活口。

就这样，找到巴西栗矿藏的我和米尔科开始安装索道摄像系统，准备在树冠高度拍一次穿过林子的推轨镜头。如今，这样的镜头会通过遥控无人机拍摄，但那时候——在胶片时代——我们没有无人机，而且光

摄像机就重达 5 千克，因此当时的情况与今天大不一样。到午后，我已经汗流浃背，而且累坏了。钢缆两端的树木已经被架设好，钢缆也被升到两棵树间 150 英尺上空的位置准备就绪。

就在我给缆索做最后完善的时候，一场暴风雨前锋骤然而至。东方的天空越来越黑，就在我准备下降时，一阵强风吹过树林。风不算太猛，只是紧赶在一场大雨前的先头气流，但这已经足以吹落荚果。第一只落到地上，沉闷的砰声回荡在林中，紧接着是米尔科的大声警告。它离他还有几米，但他跑过来，躲到我身下这棵巴西栗的树干下，大喊着叫我快下来 —— 我们得赶紧离开这里。风一阵接一阵，砰砰声也越来越密。一只荚果落下，打中 10 英尺外的一根树枝，又弹出来，穿过树冠边缘，落向 100 英尺下方的地面。我向米尔科发出一声警告，加速沿着绳子下降。

到我回到地面时，上方的树冠已经被吹得东倒西歪。我们听到了即将到来的雨声。我尽可能向内贴近树干，但就在我弯腰挽好留下过夜的绳子时，我听到气流的呼呼声，一只尺寸重量相当于加农炮的荚果掉落在仅仅 3 英尺开外的地面。它携着无比震撼的威力砸下来，吹走了下方的树叶，这才埋到土里，只剩上半截露在外面。我们俩吓得屁滚尿流，我连安全带都没解下，心惊肉跳地听着身后越来越多荚果砸在地上的声音，跟着米尔科沿小道拼命飞跑下去。

◆◆◆

雨下了一夜，但黎明过后就停住了。太阳出来了，丛林蒙上一层雾气。返回树林拍摄的路上，我们差点儿踩到一支漂亮的羽毛。它掉落在

小道中央，浮在落叶上。米尔科弯腰捡起它，微笑着递给我："送给你，pluma de águila arpía（角雕羽毛）。"这是一根角雕胸部的羽毛，多么珍贵的礼物。羽毛很漂亮，接近灰色的象牙白，点缀着炭色条纹。"它今天早上来过这里，"他说着，环顾四周，似乎想看到它落在我们上方的某根树枝上，"也许在捕食刺豚鼠。"

刺豚鼠是我们的巴西栗故事中还未讲述的一环。这种温和胆小的啮齿动物有点像大号的棕色豚鼠。我看得最真切的是哥斯达黎加那只身上叮满蚊子的可怜家伙。但这种不起眼的小动物生着坚利的牙齿，能咬破"椰子"壳，取出巴西栗。有这样牙齿的动物，整个亚马孙雨林也只有寥寥数种。而且，作为一种有储藏备荒本能的啮齿动物，它们将不吃的栗子都拖走埋起来。按照啮齿动物的性子，它们经常还没回来挖起栗子，就忘记埋在什么地方了（或者自己被角雕抓走）。不管什么情况，下一代巴西栗树都将发芽生长，我们的故事也到此结束了。

似乎是为了证明这一点，米尔科在我们的树底下发现一只刚打开的"椰子"。那是前一天掉下的荚果中的一只。它现在成了一副空壳，边上有一个新啃出的洞。从这个洞里，刺豚鼠掏走了每一只栗子。那只小动物显然忙活了一晚，就在附近某个地方，20 来只栗子埋在落叶里，要么等着后来被吃掉，要么就被留在原地，从此发芽成长。关于巴西栗树的最后一个惊人事实是，一旦一颗栗子确实发了芽，它可以数年甚至数十年保持幼苗状态，等着一条缝隙出现在上方树冠层，让重要的阳光照射进来。据此，一棵 1 英尺高的巴西栗幼苗很有可能已经生长了 30 年，只等待时机以让自己在阳光下获得一席之地。

我们最后一天的拍摄进展顺利。我和米尔科拍到了需要的镜头，加

上凯文和鲁珀特拍摄的主要部分，巴西栗那引人入胜的故事讲完了。一个多么奇妙的故事：一个丛林巨人的生存完全依赖一种蜜蜂对兰花香味的偏爱和一种啮齿动物的健忘。对我来说，有关这些参天大树的一切似乎都象征了亚马孙这个地球上最大、最复杂难解的雨林的精神和灵魂。

第六章

"怒吼梅格"的寂灭重生 —— 澳大利亚

2008

　　我现在身处澳大利亚东南部休姆高原（Hume Plateau）的温带雨林，这是一个温暖的秋日。桉叶油借着下午的热气从叶子里蒸发出来，空气中弥漫着浓重的芳香。这些蒸汽汇成一层浅蓝色的薄雾，在林间缓缓飘过，森林的呼吸清晰可见。我倚在一根倒下的巨大树干上，深深吸气，让这芳香的空气充满我的肺。呼气时，我的心跳变缓，感觉宁静、放松。经历了从英国到墨尔本的长途飞行之后，舒展腿脚的感觉真好。

　　一段累人的旅程，24 小时窝在一架波音 747 后部，周围都是醉醺醺的正享受间隔年旅行的毕业生。但是现在，我来到了这里，时间非常宝贵。我们要拍摄一部关于攀爬南半球最高的树之一，并且在上面过夜的半小时短片，时间只有三天。只要一切按计划进行，勉强也可以做得到。但除此之外，我们的主持人盖伊之前从未爬过树。这的确是个难题，他得学习基本的爬树技术。对此我倒不太担心：他看上去相当灵巧，而且

乐意接受这项挑战。明天我们与他会合时，可以教他练练手。与此同时，在做成任何事之前，我们得找到一棵合适的树。和往常一样，这说起来容易做起来难。

所幸我这次行动的伙伴里有两位澳大利亚最好的大树专家。汤姆和布雷特一起发现、攀登并测量了该国大部分树种的树王，而我身边这根倒下的树干就是澳大利亚生长着一些参天大树的证明。

杏仁桉（Eucalyptus regnans），当地人称"mountain ash"，是地球上第二高的树种，在高度上能与它比肩的只有加利福尼亚州的北美红杉。迄今为止发现的最高的杏仁桉树是一棵 327 英尺高的活的通天塔，名为"百夫长"（Centurion），生长在塔斯马尼亚。紧排其后的是俄勒冈州的花旗松（另一种类似北美红杉的针叶树）。实际上，第四和第五高的树种也都是原生于美国西北太平洋地区的针叶树。因此，澳大利亚杏仁桉确实是一种特殊的树，是这个星球上最高的被子（开花）植物，并且无疑是南半球最高的生物。

实际上，以前有许多人——不光是澳洲人——认为杏仁桉是地球上最高的树种。关于一棵 430 英尺巨树的传说时不时会在 19 世纪的迷雾中隐现。但这样的问题是植物学老学究该考虑的。我只知道，从墨尔本一路北上，在我们的四驱车后座上看得我心直痒痒的那些 300 英尺左右的大树是我生平见过最高的生物。

不记得从什么时候起，我就一直渴望看看这些神圣的森林。对一个爱树的人，它们是传奇之物。身边的枯树干更加吊起了我的胃口，让我迫切希望尽快与一棵活的杏仁桉近距离亲密接触。

汤姆和布雷特已经先我一步穿过这片森林。浓密的矮生植被遮住了

他们的身影，一道参差不齐的蕨类叶子组成的帘幕在他们身后摇摆着。虽然我一会儿就能追上他们，但这棵倒下的树让我产生一丝不安。我爬到它身上，顺着树干望向另一端 200 英尺外的树桩犬牙交错的剪影。整棵树就在地面上方折断。我转头望向倒下的树干另一头，试图估算它活着时的高度，但巨大的树身消失在 20 英尺外的一堆树枝残骸和凌乱的灌木丛中。据此推算，这棵树光树干就有 220 英尺，在这之上才是它的树冠，因此这棵树在倒下前轻松达到了 30 层楼高。在我脚下，一长条扭曲的树皮散开，露出坚硬的灰色木材。树干倒地时的冲击力撞得木材破成一道道歪歪扭扭的裂口。它倒下时的力量绝对惊人。树桩从这里看上去是实心的，但外表会骗人。走近一看，它几乎是空心的，树芯已经腐烂。我对杏仁桉一无所知。我以前都没见过一棵桉树，更别提爬上去了。它的状况引出一个问题：攀树人怎么知道自己正在爬的这棵树有没有腐烂？

我跳下树干，拔腿跟着汤姆和布雷特走向森林深处。挤过那些蕨类植物，感觉到它们锯齿状的边缘在我脸上刮擦。粗看上去，它们的叶子似乎柔软纤弱 —— 所有事物都非表面所见的又一份切实提醒，植物在这里生存需要坚韧不拔的品质。

另一面是一片开阔的矮生植被，这些覆盖着苔藓的纤细树干属于幼小的银荆树和黑木相思树。这些小树展开树枝，在我上方二三十英尺张开一把把纤弱的树叶太阳伞。更多的蕨类跻身其中，粗糙的深色树干支撑着长而下垂的枝叶，在午后的阳光下闪烁着鲜绿的光芒。它们的存在给森林平添了一份古意。这些幸存的史前生物比桉树的进化早了很多。

　　森林的地面是由破树皮织成的一块凌乱的垫子，细细的长条像铅笔的刨花撒落一地，铺成一张厚厚的地毯。我弯腰捡起一块，发现它极其干燥易碎。我把它碾碎在手里，让灰在指间滚动。它闻起来芳香刺鼻，与刚才温暖空气中的香味一样。偶尔可见大块的树皮躺在其他垃圾上方。这些扭曲的巨大羊皮纸卷来自鹤立鸡群般高高矗立的杏仁桉。

　　就在我犹豫该走哪条路时，我左边远远传来一声"喔！"和另一声回应。我在一棵急剧增粗的树干底下追上布雷特。他正透过一台倾斜仪，眯眼望向树顶，反复核对他的计算，试图为这棵树量出个大致高度。我对这棵树的第一印象是，作为这么高的树，它实在太细了，似乎不成比例。大部分这么高的其他树种要魁梧得多，更厚实，更雄伟，但这棵树的优雅美丽完全弥补了个头上的不足。

　　它的树干底部向外展开成一个有凹槽的星形，覆盖着一块块薄薄的干燥苔藓，用手一抹就变成粉末。苔藓下的树皮光滑，表面稍有皱纹，呈斑驳的棕色和象牙色，摸上去跟骨头一样硬邦邦的。

　　在 50 英尺高度处，剥落的细长树皮如条幅般挂着，似乎这棵树正像巨大的爬行动物或昆虫一样在蜕皮。在这之上，新长出的树皮是银色的，看上去光滑鲜嫩，好像刚刚从蛹壳里钻出来一般。树干继续向上，直挺挺的没有旁生枝节，一直到约 200 英尺高度。最下层的树枝只是些腐烂的断肢残臂，在我们头上 20 层楼高的地方伸展出来。第一批不管什么尺寸或强度的活树枝还要从这再往上三四十英尺。对于这么大一棵树，这些树枝相当纤细。它们有直有弯，有的生着节瘤，但我从它们与主干松散的结合看出，这是一种结实、平整的木材。"除了那些隐藏腐烂和空洞的地方。"我记起见过的那根折断的树干，警告自己。

布雷特丢下倾斜仪的镜片，任它落回挂在脖子上，开始如代数狂人般在一只古董计算器的键盘上猛敲一气。聪明的家伙，布雷特。他是我们这次行动的数学家，负责找到一棵新的树王以供我们攀登、拍摄；汤姆将作为盖伊的攀树导师；我则会挂在他们旁边的绳子上，拍摄他们攀登和在树冠上过夜的镜头。第二天上午，我们所有人将继续攀登，爬上树梢，拍摄汤姆和布雷特测量树的过程。布雷特最初从地面的测量将给出一个大致数值，但即使在这个有卫星和激光的时代，要完全确定一棵树的高度，唯一的办法是垂下一根皮尺。这里有一种我喜爱的令人安心的老派风格和低科技感。

布雷特依然沉浸在三角学里，从他的表情看不出任何东西。我眯着眼睛，迎着晃花眼的光，细看这棵树的树冠。它的树枝支撑着一个形如羽毛的枝叶所构成的开阔树顶，但它的树冠小得令人意外，似乎那上面没有足够的绿叶为这样一棵大树提供能量。我之前在婆罗洲等地也注意到这一点，那里最大的一些树似乎靠着极少的枝叶就能活下来。我猜测，这是生在常年遭受强风侵袭地区的高大树木进化出的一种生存技术。开阔树冠意味着更小的风阻和最低限度的风帆效应。我的直觉是，这片森林必须对付一些严峻的天气，落满一地的枝干残骸和依然危险地悬在我们上方数百英尺的树冠上的大量朽木证实了这一点。我们上方这些松散突出的枯木看上去摇摇欲坠，似乎下一阵风就能把它们吹下来，在其正下方攀登无异于寻死。就算不刮风，攀登绳也很容易碰落不结实的材料。攀树人最怕的就是一支 50 千克的木头标枪以 60 英里 / 小时的速度沿着绳子落下。

有利的是，这些树带来的视野非常敞亮，我们很容易看到悬着的枯

木，从而避免在它下面攀登。不幸的是，同样这种敞亮也让攀登变得无遮无挡，令人生畏。我们于此将要对付非常极端的高度，攀登最初 250 英尺光秃秃的树干会相当吃力。

世界上大部分的参天大树是针叶树。在红杉、冷杉或云杉上，攀登者被包裹在一张令人安心的枝叶密网里。真实地平线的缩小给人一种虚假的安全感，除非上到树顶，不然人很容易忘记自己爬到多高。地球上已知最高的树是生长在加州的一棵红杉，名叫"亥伯龙"（Hyperion）。它的高度惊人地达到 380 英尺，有个浓密如皮大衣般包裹住攀树人的讨喜的树冠。38 层楼依然是个很高的高度——整整 5 秒钟可怕的自由落体，关键在于，"亥伯龙"会护着攀树人，让其忘了危险处境，攀登这样一棵树可以说是一段放松和享受的经历，而攀登一棵让心提到嗓子眼儿、每隔一秒就需要扭头观察的树就没这么轻松了。

我眼前的这棵树所展示的树冠并不像皮大衣，更像一件网眼背心，光秃秃的，冷面无情。我想着自己爬到 200 英尺的样子。挂在半空，连最低的树枝都没到的感觉会如何？想到这我笑了，不过没多久我就会知道。我的心跳不由得快了一拍，同时感觉到熟悉的去甲肾上腺素渗入肌肉的刺激。

附近的灌木丛中躺着另一根倒地的树干。汤姆走出来，顺着枯树干走向我们。他用手罩在眼上，仰望树干，接着在布雷特身旁跳下来。

"你算出有多高？"他问。

"可能有 300 英尺，也许少一点儿。"布雷特回答。

任何高于 285 英尺的树都可算作树王：它也应是澳洲大陆最高的大树之一。无论如何，我们都要爬上去，垂下皮尺，才会确知它到底有多

高。第一印象很少可信。纵使是经验丰富的老手，汤姆和布雷特也深知这一点。因此在布雷特的三角学之外，他们还想完成另一项最后的检查，这之后才让我们放手爬上这棵特别的大树……

我之前想到过，在一座这样的森林里，所有成年大树的样子都差不多，很难挑出一棵比其他高出一点的树。它们也许只相差几英寸，而且众所周知，从地面很难看清树梢上的小枝条。树冠通常有圆顶形的轮廓，经常给远处从下方向上看的人带来登山者所称的"顶峰错觉"。因此，谁知道长在我们右边的那棵树不会比眼前这棵高上 6 英寸？我们没时间为了避免出错而同时爬上几棵候选的树，因此我假定汤姆和布雷特有办法解决这个难题。我问了汤姆，他叫我等着看就是了。

"都会水落石出的。"他说。

日头西移，阴影一寸寸爬上银色的树干。我们三人舒舒服服地坐在倒落的木头上。暮色渐浓，我问布雷特，为什么我们周围这些桉树的尺寸都差不多。毫无疑问，任何时候都应该有小树穿过下层矮生植被向上生长。

"这是一个火烧极相生态系统，"他回答说，"每隔几个世纪，一场足够猛烈的丛林大火会横扫这片森林，烧光途经路上的一切。但这些树在火中死去之际，大火的热量烤干了它们的果荚。林火过后，果荚裂开，将成百上千万的种子留在厚厚一层肥沃的灰床上。下一代的种子就这样播下，凤凰涅槃似的从火中崛起。"

"那么，这些巨人没它们看上去那么老喽？"我问道。

"这一棵，"布雷特指着我们眼前最看好的一棵树说，"也许只活了300 年。这一整片杏仁桉被认为是 18 世纪初的一场大火后发芽生长起来

的。它生于一场火。它也希望死于一场火，这就是神奇之处。"

"这些是速生树种，"他继续说道，"它们把力气花在速度上，只留下很少的能量来对付最终击倒它们的腐烂和空洞……就比如这棵，"他拍拍我们屁股下这块木头，"我们周围这些家伙正接近自然生命的终点。它们已经在四分五裂。如果在下一场火到来前，在有机会丢下能发芽的种子前，它们就枯老死去，那么这里的杏仁桉也许会消失。"

"这迟早都会发生，一场大火将烧过这里，"汤姆补充说，"那将是非常炎热的一天，火势会异常猛烈，一两个小时后，森林就会烟消云散。就这样，一切结束。"

我环顾身边的森林，它看上去已经存在了非常久远。相比许多其他树种的长寿，三个世纪算是年轻了，而且我很难将这个转瞬即逝的生态系统的短命特征与这些高高矗立的杏仁桉的庞大尺寸联系起来。细看之下，很容易发现这是一个多么易变的环境。地面、空气……所有围绕我的一切都异常干燥。没有一丝水的迹象，滚热的空气中充满极易燃的桉油。连挂在树上的树皮都像一长支蜡烛的灯芯般浸透了油，显出一种不祥的征兆。这些雄伟的大树会像燃烧瓶一般突然烧起来，而所有这些需要的只是一次雷击或一截随手丢弃的烟头。这是一片原始的自然土地，它的命运完全掌握在土、火、空气和水之间不牢靠的关系上。这里的森林好比一个随时准备爆炸的巨大火药桶。

暮色继续转深，许多树已经完全隐藏在阴影中。但几棵很高的树——包括我们这棵，最顶端的枝叶依然沐浴在美丽的晚霞里。最终，这些树如一支支被熄灭的蜡烛，一棵棵地被升起的阴影吞噬，只剩下布雷特选中的这一棵依然被落日的最后一抹余晖照亮。显然，它比邻居至

少高一两英尺。问题就这样解决了，我们找到了要爬的树。

◆◆◆

第二天上午，导演梅尔和主持人盖伊与我们会合。前一天的时间没白花，我们直奔选定的那棵树。我背起无数装备包里的一只，弯腰拿起摄像机。我正受时差反应影响，过了半夜就一直醒着。现在刚过 6 点，我已经灌下三杯咖啡。我们将度过漫长的几天。我的应对计划是，一旦我们开始攀登，就让咖啡因不间断地接替肾上腺素的工作。

走向那棵树的林间漫步令人愉快，森林明晃晃的。初升的太阳轻轻抚摸着一切，似乎在突出它们的质感。蕨类植物张开了嫩芽，细小的绒毛如光环般闪亮，细碎的灰尘轻轻旋转地穿过一束束光线。高大的银色树干被刻上了一道道金色虎纹，我们头顶的树冠在清风中发着微光。一片美轮美奂的森林图景，但布雷特的话又回响在我耳边。这是一片靠借来的时间生存的森林。

我们的计划是让汤姆先行一步，为我和盖伊将几根绳子牢牢系在一根较高的树枝上。我会陪着盖伊爬上去，专注拍摄他的攀登过程。当然我还得负责他的安全：他将一直系在两根绳子上，我会随时待在离他不远的地方，这样如果他遇到困难，我也可以轻松帮他解决。梅尔将留在地面，从下方拍摄我们。她会通过对讲机与我们保持联系。

我倚在倒落的巨大树干上，从肩上卸下沉重的背包。从我们到达澳大利亚以来，它还没被打开过，里面的绳子因为在 3.5 万英尺高空度过了 24 小时，触感依然凉爽。我熟练地一寸寸捋过绳子，把它整齐地挽在身

边的地上。绳子状况很好，几近全新，因此不需要检查，但我认为，在使用绳子前过一遍手是自己为一次大型攀登行动做准备的重要部分。

强力弩的噼啪巨响吸引我抬头观看。汤姆站在 50 英尺外，弩还举在肩上。我循着箭的去路，直到它消失在高空那道青绿色的薄雾中。渔线带着尖利的啸叫从线轴上甩出，旋转着被拉向空中。箭升到最高点时停顿了一下，似乎犹豫不决地悬了一会儿，接着重力占了上风，它伴着加速的呜咽声飞快地回头下落。汤姆轻轻绕着松弛的绳子，不让它制造阻力，好让箭像鱼一样游动。我抬头透过破螺旋桨似的蕨类向上看，追踪渔线的轨迹，但它在 25 层楼高的地方消失在明亮的雾气中。太阳爬高了，天空中散发着强烈的冷光。一道纯净得接近金属的蓝色似乎在紫外线照射下发出滋滋声。渔线在清风中微微波动，一闪一闪的反光就顺着线上下窜动。现在，弩箭就挂在树另一面离地 5 英尺处，轻轻地在绳端旋转。一阵清风吹过上方的树冠，箭上升了几英寸，又落下来，继续旋转。

"你能不能看到它挂在哪根树枝上？"我问汤姆。

"不确定，希望是在右边最顶端的枝杈上。"他回答说。

一对树枝如鹿角般顶在树梢上，汤姆说的是右边那一根。渔线可以拉下来，它越过几个小突起，稳稳地落在下方几英尺的角枝间。但出乎我意料，汤姆开始将他的攀登绳直接拴在渔线上。不需要任何调整——他很满意渔线的位置，急于开始攀登。汤姆摇动渔线轴手柄，一条细细的红色攀登绳如印度绳索戏法般跟着引绳蜿蜒向上。攀登绳到达最上边的树枝时，汤姆用戴着手套的双手抓住渔线，将攀登绳拉回地面。主绳直径 8 毫米，由低延展、高强度的凯夫拉纤维制成。它的负载能力相当于

一根粗得多的标准尼龙绳，但它太细，看上去像鞋带。我通常用直径10毫米的绳索攀登，相信我，这多出的2毫米大有用处，它可以帮助人在高空放松。

汤姆把绳端绕在我们身边那根倒下的树干上，将自己拉离地面，以测试那根高高在上的树枝的强度。我看到角枝被他拉弯，如鱼竿般向下一沉。角枝还是挺住了，什么也没断，于是他用自己和布雷特两人的体重来重复这个过程。树枝弯得更加厉害，但仍旧还是顶住了。如果它可以支撑离地5英尺的两个人的重量，它就可以托起离地300英尺的汤姆的重量。逻辑没任何问题，但看着那根细绳向上绕过那么高的手腕粗细的树枝还是让我牙根发酸。绳子从我们这一边绕过树枝，而汤姆会从另一面攀登，因此如果树枝真的断了，绳子也会被10英尺下方的角枝根部枝权托住。他不会直落300英尺，但在一根没有弹性来吸收冲击力的绳子上，即使10英尺的坠落也是一段吓人的距离。

我永远不可能攀登由如此纤细的孤枝支撑的一根如此细的绳子。但我非常熟悉汤姆，意识到他做起事来的勇气远胜于我。我从未见到他在压力下惊慌失措，也清楚地记得几年前，即2005年，我们在婆罗洲，我第一次看他攀登的情形。我们当时都是国家地理学会（National Geographic Society）一支考察队的成员。考察队的任务是寻找世界上最高的热带硬木树。我当时担任一个无足轻重的辅助角色，但作为考察队的头号攀树人，是汤姆首先想出办法，登上那棵后来创下世界纪录的大树的最顶端。他的攀登风格极为快速流畅，经常跑过树枝，跃入空中，最后以体操运动员般的完美姿态落到30英尺外的另一根树枝上。我早就学会了在看他爬树时不再杞人忧天。现在，我提醒自己放宽心，尽情享

受与世界上最好的攀树人并肩攀登的体验。

汤姆做好了出发准备，我抓起摄像机。他戴上头盔，将裤脚塞进袜子，又把胸式上升器和手式上升器夹到细细的红色绳子上。他坐回安全带上，抬起膝盖，开始攀登，飞快地蠕动着从半空向上爬去。在他从下层植被钻出，进入上方的开阔空间时，所有眼睛都集中在他身上。他挂在距树身 15 英尺远的地方，一边向上爬，一边缓缓旋转。他上方的绳子绷得紧紧的，下方的绳子则舞成了一道疯狂的红色能量的漩涡。

叮叮当当的锁扣碰撞声和轻微的绳子摩擦声飘下来，打破了这不自然的寂静。森林支着耳朵在静静倾听 —— 它有一种忧郁的寂静，连最轻微的声音都能在其中回响。

布雷特面带微笑，注视着汤姆向上爬，盖伊则抱着双臂，静静看着。他瞪大了眼睛，我知道他在想什么。汤姆的存在给了这个场面一种尺度感，他在这棵树的巨大尺寸面前显得异常渺小。我理解盖伊的不安，但也知道，把它掐灭在萌芽状态的唯一途径是继续这次攀登。

借助低弹性的凯夫拉绳，汤姆快速向上移动，很快到达上层树冠。远远的锁扣与空心木材的碰撞声立即招来一只笑翠鸟的刺耳尖叫。

汤姆放下一条细细的引绳，拉上我们的攀登绳。他把它们牢牢系在一根树枝上，坐下来一边欣赏景色，一边等我们爬上去与他会合。现在，经过一段极短暂的攀登练习，盖伊能够爬到地面以上 20 英尺处等我。我将摄像机扛到肩上，爬上树下那棵倒落的木头，将主绳塞入上升器，满意地听到搭扣啪嗒合上的声音。现在，我吊在主绳上，与这棵参天大树连在了一起。感觉一切都有序就位，随时准备出发，我步离那根木头，荡下来，开始我的攀登。我将上升器沿着主绳尽量向上推，心跳

随之加快。离开了地面，这接下来的 24 小时里，这个森林巨人将是我的家。

我和盖伊还在矮生植被下方，但环顾四周，我看出只要突破蕨类的遮蔽，进入上方空间，我们就能向四面望出数百英尺。我们肩并肩继续攀登，我时不时停下来拍摄盖伊对攀登的反应。

我们的位置现在与树干上方剥落的几条巨大树皮的下端持平。我将其中一条拉向身边，意外地感觉它非常沉重。我放开手，它砰的一声结结实实砸上树干，抖落出的灰尘和残骸纷纷扬扬落向地面。我仰起头，看到它在我们上方 30 英尺处连在树上。整个树干周围环绕着类似的一条条下垂的树皮，像一只被剥开一半的大香蕉。这些死树皮又厚又硬，像晒干的皮革，似乎属于动物而不是树。

我之前没意识到头顶上有多少这种沉重的材料垂挂着。我又伸出左手，绕过树侧，轻轻拉动其中一条——很结实。于是我稍稍使劲猛拉，以为它会如湿墙纸般脱开，剥离树身，但它纹丝不动。这让我感觉非常安心，不用担心在随后的 30 英尺里一直挂在它们下方，不过即便如此，我还是决定尽快向上推进。

我们继续攀登，我先将一条条树皮推到一旁，然后才从它们中间下脚，踩到下方坚实的树干。这么做的时候，我惊动了一只巨大的扁蛛，它飞速滑过我的靴子，很快消失在黑暗中。这片挂着的树皮下肯定存在一整套隐藏的生态系统。我真想更多地了解这里都在发生着什么，但又无意四处打探，招人厌烦。我之前奇怪汤姆为什么在攀登前将裤脚塞到袜子里——现在我明白了，于是我也效仿起来。树皮下的昆虫还解释了汤姆戴上手套的缘由，但我没法戴着手套操作摄像机，因此它们依然原

封不动地挂在我的安全带后面。

几分钟后，我到达了那些树皮的顶端，它们折过去，像长长的彩旗般垂下。在这个位置，树似乎蜕去老皮，呈现出锃明瓦亮的崭新面貌。从远处看上去一成不变的银色实际上是许多颜色的糅合，当我用手指轻轻抚摸时，它的表面给我的感觉不像树皮，倒更像人的皮肤。

因为一心想着尽快爬到这些挂着的树皮上方，我之前无暇他顾，等到第一次在绳子上扭过头，映入眼帘的景色让我屏住了呼吸。我已经穿过了下层矮生植被，悬挂在蕨类和金合欢树上方的空间，但离上层树冠还很远。根根高大的银色树干如穿过深水的光线般明晃晃地向各个方向延伸，直到消失在远方灰蒙蒙的蓝色里。这些柱子间距规则，整体效果令人惊叹，几乎有种禅宗一般的虚幻之美。我从未见过如此优美的森林。

从眼前的景色上收回目光，我意识到我们还有许多事要做，而时间正在飞速流逝。中午已过，我还要继续拍摄盖伊攀登的镜头。我们得在天黑前建一座树冠营地，但盖伊正着了魔似的挂在那里，盯着眼前的景色。我不忍心打断他，直到他准备好了，我才建议我们以最快速度继续前进，与汤姆会合。

在 100 英尺的高度，我们才爬到树干约一半的位置。在这片空旷的过渡区域，我们唯一的选择就是继续攀登。我挂着绳子从树干上弹出来，伸长脖子望向依然高高在上的树冠。我们的绳子似乎不停向上延展，在上空某个看不到的地方汇成一个点。从这里，我可以看到下方枝叶里数百株亮绿色的蕨类。我们最终到达树冠时，汤姆正在一根巨大的树枝上等着。我们还在树顶下方三四十英尺，但这些稍低的树枝非常适

合挂吊床，我们将在这里睡觉歇息。盖伊慢慢向后挪动，轻轻地将身体的重量转移到身旁的树枝上。我把一根可以调整的短绳扔过上方 10 英尺的一根枝丫，腾出身体重量，离开那根连接我与 250 英尺下方地面的长绳。我现在挂着的短绳更灵活，以便我在树枝间快速移动，来拍摄汤姆和盖伊聊天的镜头。它还让我能够近距离观察这棵树本身的结构。我们会在树上度过接下来的 20 个小时，因此我最好还是花点时间更深入地了解我的新家。

这里松弛的垂落树皮更少，露出来的木材很光滑，有一种象牙般的细致纹理。树冠上稀疏的枝叶使树的完整结构显露无遗。它的骨架光秃秃的，我发现这种结构上的直白不同于丛林硬木那遍布碎屑的肮脏枝条，这个变化令人耳目一新。我可以用手掌抚过一根树枝，感受它的顺滑和木材的纹理，感觉它如何绕过主干的裂缝和空洞。我注意到一些细节，比如一根树枝基部的褶皱类似沙上波纹，开始理解有数十年森林活动经验的汤姆是如何看这些树，如何能够一眼看出木材内部强度的。他设置在位于我们上方很高的右边角枝上的锚点粗不过我的胳膊，但他将生命托付给它的决定基于无数小时在这些树上的攀登，根植于对它们生长方式的固有理解。

即使在这个高度，树的主干依然有几英尺粗。望向下面，我估计我们约在 260 英尺上空，这比"歌利亚"高出整整 100 英尺。这棵树干上有几个空洞，一些大张着口。再一次，我不得不抑制将手伸进去感觉一番的本能。在离地 26 层楼高的树上给蜘蛛咬一口可不是闹着玩的。还有些洞上插着扭曲开裂的螺旋形枯木 —— 腐烂树枝的残骸。整个树身上遍布隐蔽的角落和裂缝，无疑也是一个支撑着各种生命的非同一般的栖息地。

我很好奇，天黑后都有何方神圣闪亮登场。

我下方的主绳开始拉紧，我知道布雷特正爬上来与我们会合。时间已是午后，是时候打造我们过夜的营地了。在一棵树上找到足够的锚点，并排安放多张吊床实在是一桩棘手的事。每张吊床都需要一前一后两个固定点，稍不注意，整个吊床就会缠成一团尼龙绳和带子的乱结。汤姆开始拴他和布雷特的吊床，我则在整理我和盖伊的。我盼着夜里在自己的吊床上舒舒服服地用红外摄像机拍摄盖伊，因此留意将两张吊床拴得很近。汤姆很快开始工作，如苦行僧一般在树冠上忙得团团转。我拍到几个盖伊观看汤姆干活的镜头。到我们安顿下来，时间已近傍晚，下方地面已经融在阴影之中。我确保盖伊一直系着他的下降装备，这样如果我们不得不在半夜紧急撤离这棵树，他可以尽量不急不慌地下到地面。到时他只需滚下吊床，按下操纵杆。

我用几个小时完成了拍摄，接着铺开睡袋，丢到吊床上，伸腿躺下。腿部的血液回流到身体，我稍稍放开安全带的腿环，让双腿松快一下。其他人在轻声闲聊，我用一只胳膊肘支着身体，从森林上方望出去。

距地面 260 英尺，这是我在树上睡过的最高位置。从吊床边瞄出去，沿长长的渐细的树干一直看到下方很远的毯子似的矮生植被，我突然觉得待在这么高的地方，刻意睡在一张挂在 25 层楼高空的帆布床上，这有点儿荒谬。这时我额上突然沁出一阵大汗，感觉一时失去了平衡。我纵情宣泄着这种恐慌感，安心地知道自己系在绳上，除非整棵树倒下，否则我根本掉不下去。我沉浸在这种感觉里，直到它逐渐消退。在这样一个风平浪静的夜晚，掉落的危险根本不存在。

色彩渐渐从这幅景象中褪去，直到一切都成为蓝色和紫色的水彩颜

料。其他树的银色树干最后融入夜色，鬼魂似的一个个逐渐消失。一切复归黑暗和沉寂。我翻身仰躺着，望向上面的树枝。日间攀登的疲累袭来，我很快就睡着了。

◆◆◆

几个小时后，我醒了。空气凝重、静止，四周还是漆黑的。我本能地摸索绳子，轻轻拉一下，确认自己还系在上面。我是被某种东西惊醒的，但那是什么？躺在黑暗中，我等待着一份答案。空气中有一种阴郁的气氛。清风吹起，我听到木材在周围的黑暗中不祥地嘎吱作响。风阵阵加紧，很快就夹杂了远远的敲击声。一条条沉重的树皮如巨大的风铃般旋转着，空洞的撞击声回荡在林中。天要变了，我躺在吊床上，感觉突如其来的上升气流吹得它左右摇摆。

凌晨两点左右，大风袭来。一道热空气的风墙从黑暗中涌出，吹断的枯枝从树上纷纷落下，砸在地上，发出沉闷的回响。木材在风力的重压下发出呻吟，整棵树开始如一艘横帆船的主桅一般翻涌。随着树枝在上方的黑暗中上下起伏，我感觉到绳子的拉扯。打开头灯，我从吊床边上望出去，夜空中吹来的树叶雪片般旋转着打到我脸上，我又缩回了头。电筒的光穿不透这浓重的黑暗，因此我关掉它，专注用耳朵倾听。现在，我的世界是一片看不见的混乱纷扰，风的呼啸声久而不绝，我们所在这棵高大纤细的树正在剧烈地四面摇摆。我不知道这种状况会恶化到什么程度 —— 我们该不该撤下去？那棵腐烂倒下的大树的形象阴魂不散地萦绕在我脑海里，不知我们这棵是否布满了暗中侵蚀树干

强度的空洞。

我关着头灯，透过带上来的摄像机的红外模式观察现场。盖伊在睡袋里辗转反侧，但我看不出他醒没醒。汤姆和布雷特的吊床在树干的另一面，为了看清他们是否还在睡觉，我犯了个错误——从吊床上站起了身。就在这时，一阵疾风吹过这棵树。我被气流撞得失去平衡，瞬间甩了出去，挂在绳上，旋转着落过夜空。接着我把自己拉回去，对抗着风，双脚牢牢踩在巨大的树干上。在那一瞬间，一阵劲风如火车般扫过树冠，扬帆一样鼓起我的空吊床，将睡袋和床垫抛向虚空，所有的一切似乎都离我而去。

这时盖伊醒了。他右手紧抓着上方的绳索，盯着这片黑暗。汤姆和布雷特一点儿动静也没有。他们裹在睡袋里，似乎什么事都没发生。他们根本不可能在这种情况下还睡得着，因此他们尚未撤离这一事实给了我信心。我稍稍放松了点，安心接受了如一棵拴在线上的七叶树果实一般被吹来吹去的感觉。挂在旋风中的感觉有点像特技跳伞。

最终，狂暴的大风稍稍缓和，于是我走回我的吊床，躺着倾听远远传来的其他树在周围的黑暗中舞动的隆隆声和吱吱声。黎明前，风完全停了。我浑身盖着细枝和树叶醒过来，望向下面的森林，我的睡袋消失得无影无踪。空中一片沉寂，这场大风如夜间的幽灵一般过去了。

太阳还没升起。空气中弥漫着灰尘，黎明前的曙光有一种淡淡的病态的黄色调子。汤姆站起身，人猿泰山一般荡过来，落在盖伊旁边的树枝上。盖伊跟他打招呼："茶或咖啡就行，谢谢，汤姆。不需要正儿八经的早餐。"考虑到这是他第一次在树上睡觉，他表现得不赖。毕竟我们刚度过了艰难的一个夜晚。

　　我们解开吊床，让布雷特带着它们一起下了树。上方还有很长一截树要爬，汤姆领攀这最后一段。这片区域的树干急剧变细，现在直径只有 2 英尺，而且它似乎完全中空。我望向一个空洞，看到日光从另一面直接透进来。这一次，我再也抵挡不住将胳膊毫无阻碍地穿过整个树干的诱惑。我们正在攀登一根空心管子，上方的树顶还有 20 英尺。

　　我抬头看看汤姆，他大笑着回答了我无声的疑问："别担心，这种木材很结实。没有芯材，它也能活得很好。"

　　不过，上层树枝上三个攀登者加起来的重量会不会打破这份平衡，引发灾难性的树干断裂？也许会，但我们现在已经在这里，于是我不理会这些想法，闷头继续前进。汤姆这时已经到了主干顶端，坐在两根树枝对角而生的其中一根大树杈上。它们就是我们从下方看到的那对角枝。我和盖伊已经爬到距树顶几英尺之内。我们和汤姆会合后，他快速评估了一下哪个分叉最高，接着将一束绳扔过一根细树枝，带着挂在安全带后面的一把大卷尺，飞速爬了上去。我们现在位于地面以上约 280 英尺，而汤姆正在爬的这根树枝不过我的前臂粗。它看上去极不牢靠，但我必须相信汤姆要做的事。

　　风又刮起来，吹得树一阵阵东摇西晃。每一阵大风都给支撑我们体重的树枝施加了额外压力。木材的结构适应于对付动力，但这些不是大树枝。汤姆在右边的角枝上迎风丢下皮尺，风将它吹成一道巨大的白色弧线。附上重物的皮尺一端穿过空间，加速向下，皮尺轴旋转着发出高频呼啸。经过了一段似乎相当长的时间，我们听到远远传来的一声砰响，汤姆的对讲机噼里啪啦地响起来。布雷特拿到皮尺带子，站在树底下：

"好，卷进去。拉紧。对……好，看下刻度。"他说。

汤姆拉紧皮尺，凑近了细看读数。"289 英尺 4 英寸。"他对着对讲机说。

风又紧了，汤姆沿着绳子降下，落在盖伊旁边一块腐烂的节瘤上。两人在镜头前握手。这棵树比塔斯马尼亚的"百夫长"矮 38 英尺，比澳洲大陆最高的杏仁桉矮 14 英尺。后者是一棵名为"杏仁桉一号"（Big Ash One）的巨树，跟我们这棵长在同一片林子里，距离不到 1 英里。303 英尺高（大致相当于自由女神像的高度）的"杏仁桉一号"以绝对优势保住了树王头衔。任何高于 285 英尺的树依然非常罕见和特别，值得一提。因此，我们这棵树可以骄傲地在澳洲大陆最高的 12 棵大树中占据一席之地。

汤姆的对讲机再次响起。"我为它想出个名字，"布雷特说，"'怒吼梅格'（Roaring Meg）。"

"怒吼"出自我们夜间经历的那场嚎叫的狂风，但"梅格"代表着什么？只有布雷特知道那个问题的答案，但这个名字似乎非常适合它。

盖伊和汤姆开始了返回地面的漫长下降，但我想花点时间回味我们的成就，因此留在后面，看着四周的树梢在清风中舞动。这次攀登大获成功。"怒吼梅格"也许不是最高的杏仁桉，但它非常美丽，而且我们在它的树枝上度过了惊心动魄的一夜。我也实现了个人的一个最高纪录：生平第一次在一棵树上爬到 285 英尺以上。

如果我知道后来要发生的事，我会在树上多留一会儿，慢慢品味此生仅此一次的机会。但是没过多久，我就沿绳下到地面，重归日程表和长途飞行的世界。"梅格"是我爬过的唯一一棵杏仁桉，我觉得我乐意保

持这个状况，毕竟，打破这个纪录并不容易。

◆◆◆

"怒吼梅格"在我们造访不到一年后死去。2009年2月，澳大利亚史上最猛烈的一场丛林大火席卷了维多利亚州。2月7日，墨尔本的气温升到46摄氏度，时速高达78英里的西北风横扫该州，刮倒了休姆平原以西的电力线。随之而起的大火烧过草原，进入一座松木林场，然后向东南方向穿过居民区和国家公园，5小时后到达金莱克镇（Kinglake）。这场后来所谓的"金莱克联合大火"继续烧了一个月才最终于3月初被控制住。到那时，82万英亩土地已经被大火夷为平地。

"梅格"位于金莱克国家公园（Kinglake National Park）内的沃勒比河（Wallaby Creek）集水区，正处于过火路径上。最近，我再次和布雷特谈到它时，他解释说："沃勒比河都已经面目全非了。现在是一片8~15米高的再生林的海洋，还有一大群日渐稀少的浅灰色的80米枯树高高矗立。"

现在，大部分最高、最大的杏仁桉都集中在塔斯马尼亚岛。但谁知道呢？也许两三个世纪后，一棵继承了"梅格"DNA的参天大树将矗立在它原来的位置。

金莱克那场大火只是一系列多起大火中的一起。2009年，这些大火合合分分，肆虐了整个墨尔本东北地区。总计逾100万英亩土地被摧毁，1 200栋住房被毁，414人受伤，而173人丧生于此。

面对如此可怕和悲惨的人类苦难和损失，我们很难再去哀叹一棵树

甚至一整座森林的消失。在某种程度上，树无关紧要。它们还会长出来，而且已经长出来了。森林还会回来。2008 年，去寻找那些树的路上，我短暂经过当地的一些社区。一想到这些社区在不到一年后那可怕的几周里所经历的苦难，我的心在滴血。

第七章

巴花树屋建造记——加蓬

2008

　　我套上安全带，花了一会儿工夫细致地研究我要爬的这棵树。只见树干上刻着深深的沟槽，根部向外张开，像一头巨兽的脚。大部分板根上无疑带着大象造成的伤疤——象牙挖出的深洞正在慢慢结疤，这是树在尝试自我修复。深棕色的树液正凝结成糖浆来保护下面的活组织。树的右侧面糊着深灰色的烂泥，这里曾被用作蹭痒的柱子。在这之上，扭曲的树干呈红棕色，大片松松垮垮的树皮给它一种粗糙的外观。我剥去低处的一片树皮，下面露出一块浅色的新树皮。剥下的树皮很脆，像烤过头的面包，闻起来有一股刺鼻的霉味。这片森林里充斥着这种凝重的味道：腐烂植物、恶臭的沼泽和森林象独有的麝香味。时不时地，我感到这股死气沉沉的空气流动起来，能闻到海的味道。海浪扑打远处海滩的低沉轰鸣不断提醒我，这不是一般的森林。

　　这里是刚果的浓密森林走下高坡，最终与大西洋会合的地方。树的

世界和水的世界之间只隔着一道狭长的沿海岸线绵延数百英里的白沙。那片荒芜的无人区点缀着无数倒下后被太阳晒干的枯木。重达数吨的大木头被大西洋的巨浪不屑一顾地随意扔上海滩。森林遇到了它的对手，整个地区似乎处于不稳定的休战状态，似乎这片森林正等着有一天，大西洋最终涨上来，将它全部冲走。

　　我将攀登绳夹入胸式上升器，抬脚离开地面，拉过绳索的松弛部分。这棵树长在一片宽阔的内陆潟湖的边缘，我抓着绳端荡开去，挂在这片黑水上方 5 英尺的地方。这下面潜伏着大鳄鱼，因此我条件反射地又飞速向上爬了几英尺，好拉开我和黑色水面间的距离。树的主干在离地 15 英尺处又分成三根树干。它们继续向上，最终在我上方 100 英尺处展开成一个枝繁叶茂的庞大树冠。这是一个典型的中非硬木树种，当地人称"硬铁木"（ozouga）。一个扭曲多瘤的树中巨人，木材比铁还硬。

　　爬到 30 英尺高时，我已经决定它就是符合我需要的那棵完美的树。过去三天来，我一直穿行在这片林子里，寻找一棵足够结实、足够大的树，找到它让我终于松了一口气。

　　一家电视节目制作公司和我签了约，委托我设计建造一座极具人猿泰山风格的丛林树屋。摄制组选择了加蓬偏远海岸的这片蛮荒的森林。粗一看，它似乎的确很完美，但这里实际上没有人类居住，是一片森林、稀树草原和内陆潟湖夹杂的原始地区，也是大象、大猩猩、黑猩猩、水牛、河马和鳄鱼的家园。细看之下，树木的选择余地实际上少得可怜。

　　这一趟是来探路的，我需要的是一棵足够壮观、气派，本身就具有非凡特色的大树，一个可以为三名电视主持人提供完美视觉背景的丛林巨人。他们将在树上生活一个月。因此，它还需要异常结实、健康。但

夹在大海和潟湖间的这片狭长的森林已经被沿海地区无情的风雨锤打了无数世纪，到处都是一团浓密混乱、盘根错节的扭曲藤蔓和断裂树木。哪棵树只要从其他树之上冒出头，立即就被大西洋吹来的狂风打得缩回去。这里的树冠层上挂着大量枯木，许多大一些的树拼命抓住松软的沙土，倾斜成危险的角度，只有我正在爬的这棵硬铁木是个例外。由此，也就不奇怪这棵树会长在远离大海且正处于这片潟湖岸边的位置。它的西面有半英里的森林遮挡着，需要的水分也十分充足。它高约150英尺，但硕大的身材完全弥补了高度上的不足。三根粗大的主干将为我们树屋的底平面提供稳实的支撑。我会设计一个包裹在这些巨枝上的预制建筑物，它的树枝无疑十分结实，足以支撑数吨重的托梁和地板。形势转为有望，因此我对着下面的两个同伴詹姆斯（该节目制片人）和约瑟夫（我们的森林向导）大喊，告诉他们可以留下我一个人待一会儿。他们聊着天，漫步走入森林，我则继续攀登，直到50英尺高度。

三根主干至此已经如巨大的手指般分开，我掏出笔记本，匆匆记下几个想法和可能的设计。各方面似乎都不错。我可以在随后两天里勘察这棵树，以便制订出可以用作建设的基础方案。我挂在安全带上，想象着树屋正在建造，慢慢在我身边成形。

我的绳子穿过罩在我头顶上方的一层薄薄的树叶。我顺着它向上穿过去，进入上方开阔的树冠空间。在70英尺高度，我身边围绕着粗大的水平树枝织成的一个凌乱的网络。有几根树枝直径超过了3英尺，看上去极其结实。它们蜿蜒伸向各个方向，提供了几乎无穷的设计可能。我注意到一截折断的树枝在上方10英尺处支出来，看上去可能是空心的。我决定细看一番，以防有不为人觉察的腐烂树芯。

就在那一刻，一只蜜蜂突然飞下来，在我面前 3 英尺的地方盘旋。它开始愤怒地左右飞舞，我还没来得及弄清是怎么回事，它就冲过来，蜇中我右边的眉毛。我连忙把它打掉。蜜蜂飞走了，蜇刺却留下来。我尝试把它拔出来，却笨手笨脚地挤压了附着的毒液囊，反而将更多毒液注入体内。非洲蜜蜂出手一点儿也不含糊，鲜血随即染上了我的指尖。但它们不会无缘无故地蜇人，我意识到自己肯定是撞上了一只蜂巢。只消看一眼上方空心的断树枝，我的担心得到了证实。它现在爆出一大群小黑点。那只垂死的蜜蜂将蜇刺留在我肉里后，直接飞回巢穴，留下一条愤怒的信息素痕迹，给下一波防守者指明了方向。增援几秒钟后到达，它们直接开始了攻击。第一只蜇中了我左眼皮，另一只从我鼻子爬过来，蜇中我左边鼻孔。我感觉到还有几只尝试爬到我嘴里。蜇过我后，这些蜜蜂纷纷返回巢穴，去调集更多增援。我在离地 70 英尺的高空胡乱拍打，形势迅速恶化到失控的程度。

一只蜜蜂强行挤过我紧闭的嘴唇，蜇中了我左脸颊里侧。我用牙把它嚼碎吐掉，但另外三只爬进来如法炮制。我感觉到咽喉在肿胀，想拼命地呼吸。一波肾上腺素电流一般流过我身体，我的心脏疯狂地加速跳动。如果过敏反应到来，我的咽喉就会肿胀，最终阻塞气管。要是发展成那样，我的意识会很快丧失，当场昏迷，困在绳上。此刻，数十只蜜蜂已经爬下我的衬衫后面，其他则从攀登头盔的通气孔爬进来，对着我的头皮轮番猛蜇。我的头浸在了毒液中，双眼正在失去视觉。眼前金星直冒，我知道，再待在这里，只有死路一条。

我得下去，但我依然挂在七层楼高，如拴在线上的木偶般胡乱舞动。我需要转换到下降装备，这意味着得腾出手来操作，留下脸部毫无防备

地暴露在外。我的思维已经模糊，正逐渐失去意识，但双手知道如何操作。靠着本能，我将绳子装入下降器，踩住脚踏带，解开胸升，坐回安全带，解开手升，走！

昏迷前一刻，我全力按压下降器手柄，近乎自由落体地顺绳而下。蜂群紧追下来，于是我转向湖岸，手忙脚乱地从屁股上拉下安全带，让它挂在绳子上，然后直接跳进潟湖。去他的鳄鱼。我全身淹在水里，人已经完全在水下，几只不怕死的依然在蜇我。我脱下头盔，捏死所有还缠在头发里、陷在耳朵里的蜜蜂。我尽可能长时间憋住气，然后沿着那棵树长而扭曲的树根，爬到岸上。主攻已经结束，不过我可不想再逗留，招来更多攻击，于是我跌跌撞撞走进森林，尽可能地远离愤怒的蜂群。

几分钟后，我停下来喘口气。此刻我的耳朵嗡嗡作响，什么也听不清，似乎人还在水下。再也听不到愤怒的蜜蜂嗡嗡声后，我如释重负，但我的呼吸声听上去浅而刺耳。我感觉似乎刚刚灌下一瓶威士忌，有种要呕吐的冲动，但因为没东西可吐，只能对着落叶干呕，呕得我气都喘不上来。少数依然跟着我的蜜蜂陷在衣服褶皱里痛苦地蠕动，黄色的内脏从屁股后冒出来。空气中充满了毒液的刺鼻味道，一大块红色的毒疹子在我手背上蔓延开来。我正经历过敏反应，但身上没有药，我只得全神贯注在呼吸上，通过缓慢、深长的呼吸来努力降低心率，防止毒液蔓延到全身。我急需大剂量的抗组胺药，于是在掸掉身上最后几只垂死挣扎的蜜蜂后，我开始像个醉汉似的跟跟跄跄走向 1 英里外的营地。体内最初迸发的潮水般的肾上腺素已经消失，此时只感觉筋疲力尽、迷糊谵妄、浑身发抖，处境非常凶险。

◆◆◆

几小时后，我在营地的床上醒来。现在已经天黑，天气凉爽。我听到外面的雨声和偶尔远远传来的隆隆雷声。一阵兴奋而尖锐的吱吱声从栖息在头顶的小屋椽子上的蝙蝠那里传来。我摸索着在枕头下找到头灯，打开的一瞬间就被白色蚊帐所反射的光晃花了眼。一切都给人不真实的感觉，我过了好一阵子才弄明白自己在哪里和之前发生的事。詹姆斯和约瑟夫听到了那次攻击。我痛苦的号叫和示警的呼喊回荡在林中。他们飞奔回那棵硬铁木边，到达现场时，我已经从潟湖里爬上来，没头苍蝇一般慌慌张张从他们身边跑过。约瑟夫意识到发生了什么，赶紧带詹姆斯离开危险区，于一段安全距离外抄近路，在狩猎小道上接到我。从那里，两人帮助我回到营地，给我用了大剂量抗组胺药，安顿我睡到床上。

谢天谢地，咽喉的肿胀已经完全消去，但我依然感觉头重脚轻，昏头昏脑。我现在可以感觉到每一处蜇痛，仅仅头和胳膊上就至少有 40 处，而且其中几个感觉像蜇上加蜇。自从上学时被人用拳头打到嘴之后，我的下唇还没这么肿过。右耳火辣辣的，枕头上有干涸的血迹。我感觉到眼眶边缘和手背上——皮包骨头的部位因没有多少肉来缓冲蜇刺而青肿得厉害。一句话，我感觉就像刚与一名重量级拳击手打了三个回合。但我还活着，在那天结束之际，这是唯一有意义的事实。差一点就老命休矣。

整个事件真是一场噩梦。但困扰我的还有其他事情，那就是这些蜜蜂的行为方式。它们直奔我的脸就来了。这些蜜蜂之前从未见过人的话，怎么会知道眼睛、嘴和鼻子是最好的进攻位置。我隐约觉得这类天生的

集体智慧令人不安。不过我猜想这在进化上说得通，因为它们为了保卫储藏的宝贵蜂蜜，常常要对付喜吃甜食的大型灵长类动物。黑猩猩、大猩猩、人类……我想我们在蜜蜂眼里都是一样的。

我关掉头灯，在舒适的黑暗中重新躺下。令人安心的雨声，混合着远远传来的浪花拍打海岸的隆隆轰鸣，这些能帮助我放松。我半睡半醒地躺着，为没有将急救包随身带进森林而自责。我也没能在攀登前发现蜂巢的一点迹象。甚至在将绳子扔上去之前，我就应该在地面花更多时间查看那棵树。我通常是那样做的，但这次可能是由于经过这么长时间的寻找，终于找到一棵合适的树，导致自己太得意忘形了。我自鸣得意，放松了警惕。想着想着，我合上眼睛，在轻柔的海浪声中沉沉睡去。

◆◆◆

第二天早上 4:30，我醒了。我又躺了差不多一个小时，等着天破晓后，拿上一个大杯茶，走到潟湖边观看太阳从薄雾中升起。我感觉关节僵硬，浑身疼痛，但毒性已经散去，我的头脑也清醒了。

这么急着回到森林，还要重新套上攀登安全带，我可不是疯了，毕竟我们只剩下两天时间来重新找到一棵合适的树。

和约瑟夫偷偷潜回去，从那棵硬铁木上解下我的绳子，那感觉就像某种心理疗法，重现一次过去的情感创伤或一个犯罪现场，但我觉得这对我很有好处。我没看到一只活的蜜蜂，也没听到一丝嗡嗡声，但毫无疑问，在这样一个风和日丽的日子，那片领地一定非常忙碌。我看到我的安全带依然系在绳上，松松垮垮地挂在树底下。蚂蚁爬在上面，正忙

着采食为保卫巢穴而献身的蜷曲的蜜蜂尸体。我最后看一眼这棵原本非常完美的树，回头走入森林，继续搜寻。

幸运地，两个小时后，我们站到另一棵有望入选的树下。它也长在潟湖岸边。约瑟夫用砍刀的平面拍拍树底部，说"巴花（Ebana）"。我用蹩脚的法语问巴花木是不是一种结实的好木材。他脸上笑开了花："Oui, oui, il est bon bois. Tres fort. Pas de probleme.（对，对，它木质很好，很结实，没问题。）"

约瑟夫是当地塞泰卡马村（Sette Cama）村长的儿子。他身高和我一样，但肩宽背阔，有一种很奇怪的幽默感。第一次见到他时，我们去潟湖游泳。他钻到黑水下，抓住我的腿往水下拖，然后看着我满脸吓坏的表情笑得喘不上气来。接着，他非常严肃地警告，说这里可能会看到巨大的鳄鱼。那时我们正在离岸 100 米远处踩着水。我们还在岸上的时候，他没把这个事实告诉我，我完全弄不懂他为什么要这样做，但在他看来，这显然非常有趣。我立即就喜欢上他了。

虽然同样生在潟湖边，但矗立在我和约瑟夫面前的这棵树与前一天那棵硬铁木真有天壤之别。那棵"蜜蜂树"外形庞大，而这棵似乎优雅到近乎纤弱。它的树皮是稍有纹理的斑驳灰色，摸上去感觉像旧砂纸磨损的表面。它经常被大象用作蹭痒的柱子，树干上糊着一层层泥巴——其中一些依然还湿着，颜色灰暗。它在离地 15 英尺处分成三根枝干，每根继续分叉为多股树枝。上层树冠——在我们头顶 100 英尺的清风中轻轻摇摆——本身就是一片浓密的森林。总体上，这棵树让我想起一棵修过枝的山毛榉——我在英国的新森林里非常熟悉的一种树。我用望远镜仔细查看树身，没看到任何空洞或损伤，因此我射上一根引绳来搭好我

的攀登绳。残留在安全带上的微弱蜂毒气味让我的心脏仍悸动不安，因此我深吸一口气，努力将注意力集中在手头的工作上。

我把攀登绳系在树中间，顺着它穿过树的中央向上爬。高过主干后，我就来到了一条漂亮的由许多枝干构成的开阔柱廊上。随着我越爬越高，这些枝干也越分越多，越长越细。我荡过树中央的上空，抓住树冠另一面的一根树枝。它在我的体重下弯曲、绷紧，接着我松手荡开，它又弹回去，轻轻敲击着邻近的枝干。接近树顶时，我透过枝条看到了诱人的潟湖景色。我的绳子已用到尽头，但上方依然还有 20 英尺的树冠空间，因此我换到攀登辅绳上，继续向上爬。在这个高度上，树冠约有 50 英尺宽，许多枝干像回廊的柱子般从我右边伸出去，转了一圈又从左边回来了。下方离得很远的潟湖，我看得一清二楚。水面在非洲白热的阳光下如钻石般闪闪发亮，但在绿莹莹的树冠上，空气柔和而凉爽。逃开下层矮生植被的腐烂气息，我闻到了清新海风吹来的盐味。树随着每一缕清风轻轻摇动，每根枝干摇摆的圈子越来越大，直到彼此不好意思地轻轻撞到一处，就像在舞池里旋转的人们。我回头望向下方 80 英尺的主干，无数枝干在那里慢慢起伏波动，就像巨型章鱼或海葵的触手。我闭上眼睛，感觉所有的一切都在身边起起落落。随着这芳香的空气吹干了我的汗水，我知道我们终于找到了可以建造树屋的树。

◆◆◆

两天后，我和詹姆斯回英国做准备。十天后，我带着几箱工具和一大堆攀登装备回到加蓬。詹姆斯留下在英国完成剧本写作，这次陪我来

的是英国攀树同行尼克。他对树了如指掌，清楚木材的门道。我们将一起建造树屋。我不在的时候，约瑟夫已经开始在他的村子招募一队数量不多但相当可靠的帮手，圣诞节前，我们有三周时间来完成尽可能多的工作。时间不多，同时我的树屋设计要求相当高，但只要订购的木材送到，我们尽可放手开工。

但木材没到。我们是从甘巴（Gamba）的一家小木行买的木头。甘巴位于四小时船程外的潟湖另一面，是最近的一个称得上镇子的地方。木行老板已经几天没露面，似乎从地球表面消失了。我们的日程排得很紧，总共只有 22 天时间将树屋盖起来。没有任何消息，日子一天天过去，我越来越焦躁不安。我安慰自己，情况会好转，这只是一时的耽搁，一切都会好起来。然而，中非经常无情地嘲弄最精心制订的计划。六天后，我的乐观看起来至少是日益离题万里。就算木材明天就到，我们也只剩两周时间用来盖屋子。我们越来越沮丧，我和尼克决定沿着海滩跑跑步，再下海游游泳，只为了离开营地，在两人都发疯前烧掉点能量。我们就像两个游客，抓起毛巾和拖鞋，走向荒无一人的海岸。

白色的沙滩微微弯成一道长弧，从我们身边延展开去，消失在北方天边低悬的浪花迷雾中。海浪卷上海滩，慢慢破裂成一长串永不消失的巨大碎浪。不知枯死了多久的树木被太阳烤干，如恐龙化石般半埋在沙里。我们的右边就是那片森林，一道高耸的植物厚墙。间或一棵树倾身向前，越过涨潮最高点，但树檐下黑漆漆的，不管我眼睛怎么眯起来，也没法从这些树下的阴暗中看过去。

我在一根倒下的木头上放下毛巾，踱到树木前小便。正在短裤上摸索的时候，我瞄到树林间有动静。我抬起头，看到前面丛林浓密的枝叶

正被一个快速移动的大家伙推倒。几秒钟后，一头巨大的公象突然露出身躯，直接向我冲来。它张着巨大的黑色耳朵，愤怒地卷着长鼻子，但真正吸引我注意的是它的牙：6英尺长的象牙以吓人的速度冲过来。也许它是虚张声势，但它的样子显然是来真的。没有警告，没有怒吼，只有可怕而无声的意图，伴着它5吨的身躯，如过草丛般穿过树干和灌木奋力前进时枝叶不祥的巨响。现在，它离我只有50英尺，而且距离还在飞速地拉近。我转过身，一边提起短裤，一边光着脚拼了命地沿海滩跑开。走过尼克时，我拍拍他的背，对他喊道："大象！快跑！"他愣了一瞬间，搞清发生了什么事，立即全速跑向水边，在我旁边扎入海浪。

公象一直追到水边。它紧跟在我们身后，但海滩在这里陡峭地倾斜着。它在20英尺外的沙滩上停下，对着我们怒吼，声音震耳欲聋，甚至盖过了海浪声。一阵震撼人心的野性的怒吼，即使站在齐腰深的泡沫翻涌的水里，我依然感觉到胸腔在震动。当它扬起鼻子吼叫时，我可以清楚地看到它张开的粉红色嘴巴。它猛地挥起鼻子，显出一副愤怒而无奈的神情，接着低下头，张开被荆棘刺得伤痕累累的大耳朵，那架势似乎要直接冲进海里。我们在波浪里继续后退，它只得对着我们踢起一大片沙子。我们的存在让它义愤填膺，暴怒如雷。但从它站着左右甩动硕大头颅的样子上，我也看出了一丝孩子气的骄傲。一股强劲的离岸流开始推着我们沿与海滩平行的方向漂过水面。公象趾高气扬地走在我们旁边，偶尔侧头瞟我们一眼，身体语言透露着得意和满足。它显然清楚地表明了这是它的地盘。跟了我们一会儿后，它漫步回到树林，留下我们连趟带游地返回营地。我哭笑不得地觉得我们到底也算跑过步、游过泳了。

◆◆◆

　　我和尼克偷偷溜回了小屋。我们浑身湿透，感觉像两个受罚的小孩子。幸亏约瑟夫没在那里看到我们，不然我们会被取笑一辈子。我给我俩各倒了一杯药酒压压惊，两人若有所思地并排静坐着，望向远处的潟湖。"他们的游客宣传册里没写上这个，是吧?"尼克轻声嘀咕着。

◆◆◆

　　第二天早上 6 点，我百无聊赖地端了一杯茶坐着，看织巢鸟从水边衔草。这些黑红色的小鸟拖着晚会彩带似的长长草叶，飞上我们小屋上方的棕榈树。每棵树上都挂着小装饰品似的鸟巢 —— 一整个由浑然天成的微型树屋点缀成的空中花园。每棵棕榈树上都一片忙碌。我嫉妒地看着它们大兴土木 —— 我此时本应该在自己的树上，盖着自己的树屋。就在我将目光转向初升的太阳时，我听到远处传来发动机低沉的轰鸣。尼克走出屋子，来到我身边时，一艘蓝壳汽艇幻影似的钻出晨雾，驶过潟湖，进入视野。船上高高堆着木材，船身低浮在水面上，板材和托梁横堆在船舷上，每边伸出舷外 10 英尺。约瑟夫坐在这一大堆木头最上方，大喊着给驾驶员指示方向。汽艇对着潟湖岸边拐了个弧形的大弯。约瑟夫大咧着嘴，我们飞跑下去，在他们沿岸驶来时引导船头靠岸。

　　等到这一刻，我们损失了七天时间。总工期的 1/3 已经过去，只留给我们两周时间盖完这栋树屋。而且，我现在发现这次首批交货里只有屋顶材料。我们迫切需要的是主结构的方材。但是当我们把货卸到草地

上时，我感到如释重负，已经不在意了。剩下的木材也许要在今天余下的时间才到这里，但至少它们已经开始运送。这说明木材商没放空炮，我欣慰不已，第二天早上，我们终于可以上树做来这里该做的事了。

◆◆◆

链锯声粗暴地撕破了清晨的和平与宁静。这台从甘巴租来的怪物机器是一种很老的型号，锯条长四英尺有余，没有任何安全防护装置。清清嗓子后，它怒吼着再次欢叫起来，光着脚的锯木工欧班（Aubin）立即笼罩在排气管冒出的青绿色浓烟里。他加大油门，直到它发出尖叫，接着他把锯子放在一块板材上。它在板材上空转了一会儿，随后弹到落叶上，熄了火。我的耳朵被吵得嗡嗡作响，空气中弥漫的化学品燃烧的气味与现场的宁静格格不入。

我们站在巴花树下一块刚清理出来的林中空地上。头顶的树叶还滴着昨夜的雨水，所有的一切都被逆光照亮，在清晨阳光的映衬下闪着翠绿的光芒。波光粼粼的潟湖反射的阳光沿着巴花树银色的树干上下游动。一只抄近路穿过森林的翠鸟从我们身边一闪而过；远远的潟湖上，一群白鹭滑过水平如镜的湖面。制造这样的噪声感觉像是亵渎圣地，但我们别无选择，手锯锯不动用作大梁的热带硬木。我们得依靠欧班脚下这台正冒着烟，侧躺在落叶上的狂暴机器。

我们的第一项工作是爬上树，大声给下面的人报出尺寸，好让塞泰卡马村那队人将方材断成合适大小。这些人是我们找到的宝贝，其中有个叫朱斯廷的人是天生的木匠。他承担了监工的工作，我和尼克在树枝

间上蹿下跳的时候，他维持着地面工作的正常运转。

　　我套上安全带，再次仔细查看了眼前这棵树，接着将攀登绳抛上一根树枝，把自己拉上去，荡向糊着泥浆的树干。我的目光顺着树干上晃动的水面反光向上望，一直望到高高在上的这栋树木结构。我突然有一种不期而至的罪恶感。这棵树与环境和谐共生，浑然一体。我不知道它生长了多少年，但到现在为止，它一直和平地生活在这片林子里，安静地待在自己的角落，遵循生老病死的自然过程。但是现在，因为一档电视节目，它的命运永远地改变了。我摇摇头，暗自发誓，无论发生什么事，我们盖的树屋决不能伤害这棵树。我有信心，我们不需要打入一颗钉子便可建起支撑平台，但树屋依然会带来大量额外负载，这些重量需要以巴花树可以安全承受的方式分散开。在为一档电视节目做过贡献后，它还得拥有很长一段生命历程。我的底线是不要搞砸这一切，别让如此美丽的事物毁在我手里。

　　就这样，我开始了一生中最紧张的两个星期。每天早上太阳升起时，木工队会坐船过来，从潟湖岸边的小屋里带上我和尼克。我们会直接奔向那棵树，抓紧爬上绳子，在最初几个小时内尽可能多地完成工作，直到酷热如糖浆一样的窒息迫使我们全体停工。我设计的树屋悬吊在钢缆下，钢缆固定在树冠高处的枝杈上。我们的首要任务是将这些安装起来。因此第一天早上 6 点，我和尼克就在 75 英尺高的树上荡来荡去，直到那些钢缆如钢铁藤蔓似的挂在地面上方 20 英尺，随时准备拴到承重桁梁的两端。

　　没过多久，树屋底平面就开始成形。链锯粗哑的吼叫伴着连续不断的锤子和凿子的敲击声。每个人都全力以赴，干得热火朝天。这样的工作需要很高的体能水平，因此获取足够食物来提供能量很快成为一个大

问题。由于每天都来不及回营地吃午饭，因此上午 9 点左右，轮到的一名成员会离开队伍，一个人坐船出去，几个小时后用桶提回五六条活蹦乱跳的鱼，从无失手。塞泰卡马村的伙计都是捕鱼高手。我和尼克高高挂在绳子上，地面队伍切割木材，吊给我们时，他们中的一人便会在一堆篝火上做出最美味的炖鱼。

午饭时间很快成为所有人一天里最重要的时刻。我和尼克小屋里的食物早就吃光了，因此知道没有晚饭，我们在午饭时便放开了吃，直撑到路都快走不动。我们会狼吞虎咽，然后缓步走开，找块阴凉的地方小睡个把小时；到下午 2 点，两人再气喘吁吁地回到树上，继续钉木板；等到 3 点 —— 一天的酷热最终散去时，我们的能量水平会达到巅峰，两个人干得飞快。我们在树上荡来荡去，疯狂地工作，将地板和托梁安装到位的速度快过了地面队伍把它们切到所需尺寸的速度。树上的工作每天都持续到天开始黑下来。金色的午后阳光会沿着我们上方优美的银色枝干向上退缩，直到我们西边的森林把整棵树蒙上阴影。转瞬即逝的热带黄昏会抹去我们周围的色彩，锤子和锯子声音也逐渐沉寂下来。每天夜里，到众人收好工具并爬上船时，我们会听到远远的树枝折断声，接着是隆隆的大象吼叫，这时它们开始穿过森林，走向潟湖岸边去觅食。

◆◆◆

我在黑暗中仰面躺着。一只老鼠在上方屋梁上被一条蛇生吞的吓人声音吵醒了我。那些高频的尖叫似乎会永远延续下去，我还听到了蛇卷起身子的轻微喀啦声，以及老鼠最终屈服于命运前，临了绝望地扒拉爪

子的声音。无论对我还是对那只老鼠，这都不是特别令人愉快的闹钟声。但惊醒我的还有其他东西，另一种低沉的声音。我感觉到一连串沉重的砰砰声从我们小屋外的黑暗中传来。现在一切都静了下来，但是当我转身继续睡觉时，它又响了起来。一声震动了小屋地基的沉闷敲击声，接着是类似苹果从树上掉下的物体坠落声。我看看表：清晨 5 点。反正只剩半个小时就得起床，我索性爬下床，去看看是怎么回事。天刚蒙蒙亮，我小心翼翼走到外面。一个巨大的暗灰色影子站在 50 英尺外的树下。是那头公象。挟着无穷的蛮力，它正在用头顶撞每一棵棕榈树，每顶一下，就有成熟的水果瀑布似的落到地上。接着它滑步转身，用鼻子一只只拣起，像吃糖一样轻巧地放进嘴里。它一定感觉到有人在看它，只见它以惊人的速度转过身，和我对视了一会儿，这才悄无声息地大步走入暗处。它高昂的头，在黎明的微光里黄闪闪的象牙，我能记得的每一处都是那么伟岸。

"那是我们的朋友吗？"尼克走出小屋，走到我身边轻声问。他站在那里，显然憔悴而疲惫。累人的日程安排和食物缺乏的后果正在我们身上显现。我的样子也好不到哪里去。过去一周，我们缓慢而稳定地滑向邋遢和窘迫。靠着每天一顿饭，我们拼了命地从早忙到晚，没时间乘船赶上一大段路去甘巴购买补给。不过话说回来，我们没有足够的汽油赶这趟路，也没有足够的钱买食物。

抽不出时间和精力去洗衣服或保持小屋整洁，我俩越来越肮脏。潟湖凉爽清澈的水倒很讨喜，但夜里就着头灯的光洗澡，还要睁大眼睛提防鳄鱼，也不是那么令人放松。除了饥饿、疲惫和肮脏外，我还感染了一种皮肤病，半边脸布满一种渗出性皮疹。引发此病的是经由动物粪便

传播的寄生虫。真可爱。另外，我和尼克都生了一派兴旺发达的股癣和潜蚤病。潜蚤病由钻进足部皮下的小沙蚤引发。它们通常钻到趾甲附近的皮肤下产卵，这些卵逐渐成熟孵化，再将成虫放回沙子。我脚趾间的几小块肉正在慢慢化脓。我要等到它们快冲出来时，用一根滚烫的针将虫子挖出来，再把伤口清洗干净。"他们的宣传册里也没写上这个，对吧？"中非再一次摆了我一道。那么，是什么一直在召唤我回到世界的这个角落？

那天早上，我们走下船，走进森林时，迎接我们的是一股强烈的大象味道。它们的麝香气味久久萦绕在那棵巴花树底下。那块林中空地的中央——我们的木材堆旁是一大堆新鲜的大象粪。围绕着木材的沙土泡在一加仑的尿里，变成了黑色，并且已经招来一小群翻翻飞舞的黄色蝴蝶。放在树边的一块顶端木板上有三个浑圆的巨大泥脚印，我们周围的泥地里还有数十个。巴花树的树干上是新糊的湿泥浆。我简直不敢相信：虽然我们在白天制造出那么多噪声，大象还是在夜里造访了这块工地。天知道这地方在它们闻起来是什么样子。混合了人汗、尿和汽油烟雾的刺鼻气味应该把它们熏出 1 英里开外。大象是一种非常聪明且好奇的动物，我猜想它们只是顺路过来，亲眼看看所有这些噪声都是怎么回事。没有任何东西被弄坏。当它们站在斑驳的银色月光下，一边凝视着头顶那个奇怪的木头建筑，一边互相咕咕哝哝时，那场面一定非常奇妙。

◆◆◆

我花了几分钟打量我们的树屋，计划这一天的工作。树屋的底平面

差不多已经完工。它呈三角形，长 30 英尺，如船头一般伸出来，悬在潟湖的水面上方。上方稀疏的树冠遮住了阳光直射的热量。午饭后，我最喜欢伴着树在身边的轻轻摇晃，躺在这里休息。

到了第 20 天，即我们开工建设的第 13 天，稍小点的上层平台也已收工，可以通过一个天窗从底平面用梯子爬上去。树屋吊在中部树冠的开阔空间内，几根巨大的树枝从地板穿过。

我们将在圣诞节后再回来，给它盖上屋顶，再在邻近一棵树上建个稍小的平台，至于现在，我们的工作已经完成。那天傍晚，当我们驾船驶上水平如镜的潟湖水面时，我看到围在身边的队员和我一样喜形于色。我们在不到两周时间内完成了令人难以置信的任务。现在我只希望，我们一个月后回来时，看到的一切还是这个样子。

◆◆◆

我在英国度过了新年。转眼之间，我又回到了树屋，在黑暗中背靠着树坐在地板上。柔和的夜空下是蟋蟀的鸣叫，锤头果蝠带着鼻音的奇怪叫声从上方飘下。下方，水拍打着潟湖湖岸。整个树屋在清风中轻轻摇摆，如锚泊的船一般愉快地嘎吱作响。待在这里的感觉美妙极了。我又呷了一口威士忌，滑身向前，躺在粗糙的木材上，长舒一口气，感觉自己融入了当下这个时刻。

2 月 5 日夜里 10 点，树屋完工了。它甚至有一间简陋的厨房，旅行补给在我周围堆得满满当当。三名主持人将在明天搬进来，他们中有盖伊（我上一次见他是我们在澳大利亚一起攀登"怒吼梅格"时）和灵长

类动物学家朱莉。以前经常和我共事的摄影师朋友加文也将和他们一起出现在荧屏上。接下来六周，这将是他们的家，但是今夜，他们都不在这里，我正在以最好的方式庆祝——独自一人在这过一夜。我们盖的房子现在完全属于我，不久后，我沉沉睡去了。

几个小时后，我醒了。风向变了，海面起了浪，连续不断的冷风吹得挂在头顶椽子上的平底锅叮当作响。我坐起身，倚着栏杆向黑暗中望去。森林静得让人心里发毛，连蟋蟀都停止了鸣叫。雷电在天边闪烁，豆大的雨点开始重重砸在茅草屋顶上。风越刮越猛，直到整个建筑嘎吱嘎吱地呻吟起来，似乎想挣脱将它系住的固定点。对树屋最大的威胁来自巴花树本身。几分钟后，上方的巨大树枝在黑暗中撞上树木，我开始感觉到震动和颤抖。随着一道风墙在暴风雨主力前方压来，一只平底锅乒乒乓乓掉到我身后的地板上。气压陡然下降，头顶的天空突然闪过明亮的白色和紫色。空气在抖动，闷雷在吼叫，雨从平台敞开的侧面打进来。我绕过地板，想放下雨帘，但防水帆布被鼓荡的气流吸入黑暗，在空中无助地甩动，平台则很快被雨打得完全湿透。锅碗瓢盆、衣物水桶被吹得在地板上飞舞碰撞，每一道闪电都照出了这无边的混乱。

现在，伴着令人揪心的碰撞声，整个平台左右摇摆起伏。一些震颤猛烈地摇动了树屋，我开始担心哪里会断掉，最后导致我跟着所有的一切坠落地面，撞得粉碎。要撤离的冲动几乎无法抑制。但我能去哪里？深更半夜，风雨大作，一片大象出没的森林绝不是避难所。而且，这样一场暴风雨的来袭一直都在预料之中。这是对我们树屋的终极检验，一个我感觉有必要参与的基本验收仪式。在如注的大雨中，我又在地板上躺下，坦然地承受这场暴风雨的淫威，最后筋疲力尽地睡去。过了一会

儿，雨小下来，我知道主要危险已经过去。这是一场艰难的考验，但我设计的小屋经受住了。

◆◆◆

六周后，打道回府的时候到了。我们成功完成了拍摄，将树屋所有权正式移交给世界自然基金会（World Wide Fund for Nature）在加蓬的分部。最后一夜的杀青聚会给了每个人释放压力和彻夜跳舞狂欢的机会。我身心俱疲，虽然围在这么多快乐的新朋友中间非常美妙，到夜里 10 点，我已经一点儿力气也没有了。聚会还在如火如荼进行中。我走入夜色，走向营地边的一所空屋，所有人都还在一堆大篝火的阴影里跳着，转着。我挂起蚊帐，睡在露台上。望着满天星斗，看着棕榈树的剪影在篝火的光亮中摇曳，我静静地睡着了。

几个小时后，一阵类似教堂管风琴持续的低沉声音震着我的胸膛，吵醒了我。我睁开眼，只看到一片黑暗。星空被一个矗立在我上方的巨大阴影挡住了，两支巨大黄色象牙的尖端悬在我头顶上方 4 英尺。我一动不动地躺着。那头公象将鼻子末端轻轻按在蚊帐上，离我的脸只有几英寸。它深吸一口气，我听到硕大胸腔内的巨肺在我上方膨胀，直到我以为它们会爆开。它嗅着我的时候，我真真切切感觉到周围空气被它吸进鼻子里。我刚来得及弄清发生了什么，它呼出的很大一口气就逼得我闭上双眼。蚊帐里充满了从它肺里呼出的潮湿气体，我甚至闻到了在它胃里发酵的青草气味。

谢天谢地，它这时的情绪比我们第一次见面时好多了。它一定是在

树檐下观察，等到聚会结束，篝火熄灭，这才走出来，在那片空地的棕榈树下觅食。撞见我在睡觉，它决定走近看看。虽然此刻躺在一头重达5吨的大象身下，但我感觉出乎意料的平静。如果它有害人之心，早就在我熟睡时踩扁了我，何况我也无路可逃。说它占了上风绝对是轻描淡写。它又发出一阵摄人心魄的低沉隆隆声，接着无声地退入了黑暗。我感觉自己仿佛通过了某种考验。星星又出现在上空，同时我注意到潟湖那面的地平线上一道苍白的微光。这是新一天的开始，也是我将离开中非的时候 —— 就在我开始感觉被当地居民接受的时候。

第八章

铁木与科罗威战士——印尼巴布亚省

2009

我从胸袋拿出一块小铅锤，紧紧压在弹弓皮筋上。弹弓系在一根9英尺竿子的两端，厚厚的黑色皮筋一拉到地，便拉得弹弓嘎吱作响。它已经拉伸到极限，看一眼坑坑洼洼的老橡皮，就知道它在警告我不要拉得太长。我缓缓地呼吸，等到稳稳瞄准目标才放开手。橡皮弹回去，发出噼啪巨响，渔线干巴巴地嘶嘶响着飞离线轴。这一击正中目标，铅锤轻松飞过我头上150英尺那根树枝，然后直落下来，埋进丛林厚厚的落叶里。我放下心来。铅锤刚一落地，我旁边的小伙子立即飞奔过去，几秒后，他找到它，得意地喊起来。

转过头，我见到一堆笑脸，还伴随着异口同声的轻声赞扬。一小群科罗威族（Korowai）战士聚集来观看这个奇怪的仪式，连两位部落长者阿历翁和阿农都暂时丢开严肃的表情，两眼放光，对着我微笑。一把就正中目标，我和他们一样意外，但一点儿观众压力起了很大作用，我很

高兴自己的表演大获成功。一个叫纳塞的年轻人当场跳起舞来庆祝这一刻。他嘴里发出尖锐的呼叫，跳上跳下。每个人都笑开了花，我不由得想起，从我三天前来到他们村起，这个部落一直对我热情有加。

几名科罗威人带着长弓，虽然他们之前从未见过弹弓，但立即看懂了我在搞什么名堂。他们纷纷走上前，仔细查看弹弓，拿在手里翻来覆去，试着拉拉它结实的皮筋。我们的工具有着共同之处，虽然语言不通，但心意相通的感觉不错。我把弹弓交给阿农，走进林子，开始将我的攀登绳拉上去。一名科罗威小伙子仔细看着我用笨拙紧张的指头手忙脚乱地想解开小铅锤。他把它从我手里拿过去，只用了几秒钟就灵巧地解开结，笑着放回我的掌心。

虽然有着神秘甚至十分吓人的名声，他们其实都是很好的人。我回过头，看着其他人坐在一根木头上，一边聊天，一边轮流抽着一管烟。阿历翁从惯于藏烟草的耳朵后摸出一撮儿，装在长长的竹烟筒一头。他用塞在一根木杈间的通红的余烬点着烟筒，挨个儿往下传。众人抽着烟，热火朝天地讨论开来。他们谈话的节奏谦恭礼让，不紧不慢，每个人说完了都会停下来，好让下一位完全说出自己的想法。

阿农猛吸一口烟，头埋在暗蓝色的烟雾中，接着仰脸察看耸立在我们面前这棵树的树枝。他们精心选择了这棵树，将在它上面盖一所传统的科罗威树屋，但这不是一所普通的树屋。它将高居这棵树上层树冠的纤细树枝上，离地超过 100 英尺，而且大到可以睡下 10 个人。BBC 派来一个摄制小组拍摄他们建造的过程，我就是摄制组的成员之一。我拥有绳子、安全带和一名现代攀树人所拥有的各种装备，而他们只有森林提供的材料。我迫不及待地想看看他们是如何做到的。光是不用绳子爬上

去就是一项惊人壮举，更别提是在不用钉子而且没有金属工具的情况下，于离地 10 层楼的树枝上盖一所房子。我已经学会不去低估这些不可思议的科罗威人，接下来将是激动人心的两个星期，与以往任何经历相比都毫不逊色。

我走向他们，坐到一旁，听着此起彼伏的谈话声。瓦尤，一个目光凶狠的强壮男人，胸前刻着部落武士的刺青，似乎是这场讨论的领导者。但是最终，一个接一个，所有人都沉默下来，若有所思地打量那棵树。瓦尤举起手，手指点着树枝的形状，陷入沉思。

选中这棵树是因为它结实。我认出它是某种硬木。如名字所示，这类树拥有这个星球上最坚硬、最耐久的木材。印尼各地都有许多不同种类的硬木——而这棵铁木（Kayu Besi）——至今我都不知道这一棵属于哪一树种。我可以保证的是，摸上去时，它给人的那种非同一般的坚硬感觉，似乎是用有生命力的石头刻出来的。科罗威人很有眼光，在这棵树上盖房子再合适不过了。

在热带地区爬树可不像在英国。在英国，你明确地知道爬的树是什么种类，可以判断它的木材会有什么表现。与热带雨林相比，英国只有数得过来的几十个树种。站在新森林国家公园，你身边也许生着五六种树。但在热带，你可以将这个数字乘上 10，从木材强度和可靠程度来说，其中许多都是攀树人完全不了解的。因此，知道这是一棵硬木树是个巨大的优势。这些铁一般的树名声在外，就如对英国的鹅耳枥或紫杉一样，我对它的强度 100% 有信心。

但数次经验告诉我绝不能得意忘形，因此我仔细查看这棵树。它刻着沟槽的树底覆盖着一层亮绿色的苔藓，但在此之上，纤细的树干清清

爽爽，没有一根藤蔓，一直优雅地升到 80 英尺，然后展开成一个敞开的树冠，修长的树枝近乎垂直地伸向天空。即使在地面上，我也能从它们缓慢生长的扭曲形状看出这些树枝无比结实。我又看了一遍，这一次是用望远镜。没有马蜂窝、裂缝、空洞或菌斑，没有断枝或挂着的枯木。它状况极好，高约 180 英尺，略高于它周围的大部分树。

过去几年，我在婆罗洲和苏门答腊岛见过类似的树，但这么大尺寸和树龄的硬木越来越罕见。它们位列非法采木黑名单榜首，在国际市场上可以卖到很高的价格。耸立在我上方的这棵树非常漂亮——天然的优雅形态的完美体现。将链锯按到它身上简直是亵渎。硬如钢铁的木材人所共爱，很不幸地——就像对象牙一样——有钱却没脑子的人总是对它垂涎三尺。

科罗威人当然不想砍倒它，但意识到它再也不会像现在这样看上去漂亮而完美，我依然有些伤感。就像加蓬的那棵巴花树一样，这株铁木树的命运现在也将受到人类活动的影响。它不会因为盖个树屋就死掉，但是又一次，它再不能不受打扰地活着，我还是感到有点惋惜。

众人还在热烈讨论着，但我渴望尽快爬上那些强壮的树枝。我的绳子越过的那根树枝离地面 150 英尺，距树顶约 30 英尺。

我将绳端系在旁边一棵树底下，穿上安全带。那些人再次走过来看个仔细。他们抱着胳膊，静静地站着，盯着我的一举一动。我拿一把锁扣给他们看。据我所知，整个部落除了一把砍刀和一把斧头这两个金属物品外，再没别的了。其他工具都是由木头、石头或骨制成。没有锅、手表、钱币，似乎除了砍刀和斧头外，这里不存在任何金属制品，因此锁扣的样子和功能对他们来说完全是陌生的。他们略显好奇地传来传去，

但对它可能的作用没表现出明显的兴趣。对于他们，它是一种抽象的技术。和我不一样的是，没有这玩意儿，他们完全有能力爬上这棵硬木树。我突然意识到横亘在我们间的那道文化鸿沟。

体重全部落到绳子上后，我把注意力放到眼前的攀登上。几个男人回应远方的一声呼叫，抓起弓箭，往村子方向去了，其他人又坐上那根木头，重新点起一袋烟，静观这场表演。

我的绳子挂在离主干 10 英尺远的地方，我一边攀登，一边轻微地旋转。直到与这棵硬木树最下面一根树枝持平后，我稍歇一会儿，让自己完全融入这片树冠层，海绵似的深深吸入它的空气。我这样做过成百上千次，每一次都如第一次般心潮澎湃，因为每一片森林都不尽相同，而巴布亚的雨林尤其特别。空气中充满了动物的呼叫。这些声音听起来很熟悉，直到你想起它们全是鸟儿发出的。巴布亚没有灵长类动物，除了当地特有的害羞的有袋动物外，只有很少几种哺乳动物。因此鸟类占据了树林的统治地位，繁荣昌盛到塞满几乎每一个角落。每一声怪异的尖叫、怒吼或嚎叫都来自某种鸟。这片森林完全没有因为缺乏大型哺乳动物而显得空旷，相反，充满了生命感。

几分钟后，我爬到绳子顶端，离地 150 英尺。这棵硬木树现在触手可及，感觉非常结实，令人安心。我的全部体重挂在一根只及我胳膊粗的树枝上。我也确保绳索同时也在另一根树枝上，其实我没必要过于担心，我差不多是挂在一道钢梁上。我沿着有弹性的绳索向上爬时施加于木材的动力对这棵树根本不算一回事，支撑我的那根树枝几乎弯都没弯一下。

这里的树皮薄而易剥落，呈斑驳的黄褐色和象牙色。每动一下，我都会碰落小片的树皮，它们会像欧亚槭的种子般旋转着落向地面。现在，

我已经高过周围大部分树木，尽管视野不是完全开阔，但在一些位置也能看到天边。这片森林呈现出一大片似乎无穷无尽的绿色，极目所见，平坦、神秘而诱人。

俯视树冠的中心，我很容易想象树屋会盖在哪里。巨大的树枝从我的下方伸上来，形成一个结实的摇篮，提供了完美的支撑。我转到辅绳上，爬向另一根垂直的树枝，接着滑向树中央。一只大小如人手的蜘蛛沿着我旁边一根树枝疾如闪电般爬了上去。它有完美的伪装，只要一停下来，它就与树皮浑然一体，完全消失不见。这里生活着大量生物。沿左边一根树枝弯弯曲曲向上爬的一小队蚂蚁吸引了我的注意力。一只孤独的小工蚁站在一旁，拉开架势，一动不动。它看上去与其他蚂蚁稍稍有异，仔细一看，我发现它其实是一只很小的螳螂，与川流不息经过它身边的昆虫拥有同样颜色和形状，是一个模仿者。它以快逾闪电的速度扑上去，拖出一只蚂蚁 —— 生吞活吃了它，而在劫难逃的蚂蚁还在它细小挑剔的嘴里痛苦地扭动抽搐。有时候，热带树冠层还真别有一番天地。

熟悉了我们将要拍摄的这棵树，我开始下降。一会儿后，天开始下雨，等我下至地面，所有科罗威人都走了，只剩下我一个人。反正已经浑身湿透，匆忙去找避雨的地方也没什么意义，我索性不慌不忙地将安全带收到树下的袋子里。

这是开心的一天。攀爬这棵硬木树令人愉快，我在树上这一整个过程中，它都散发出美妙的气息。一些树有自己的个性，我爬过许多从头到尾都令人愉悦的树，也在许多树上翻了船 —— 那些树似乎不希望任何人接近它们。我不知道为什么，但有些树就是那个样子，并且和人一样，

外表会骗人：那些真正最难对付的不一定凶相毕露。

◆ ◆ ◆

多年前，我在一期《国家地理》杂志上看到一张科罗威人的树屋照片，自那以后，我就一直想来看看，因此真和他们在一起时，我还感觉有点像在梦中。他们在丛林中的家园与英国远隔万水千山，但使这个地方如此遥远的不只是距离。和刚果一样，这片土地给人的感觉像另一个世界，似乎我通过一个入口进入了另一个空间。就在我艰难地穿过泥泞，返回营地的路上，我的思绪回到第一次遇见一名科罗威战士那惊人的一刻。现在我知道他叫阿农，但我们初次见面那个晚上，他似乎是直接从另一个世界的迷雾中走出来的。

从布里斯托尔来到这里的旅程可谓波折如史诗。那一个星期的旅行包括七个航班和一天的船程。我和摄制组最终到达一个叫雅夫拉（Yafufla）的小村庄。它位于巴布亚省东南部，高居在一面俯瞰贝金河（Becking River）的陡坡上。雅夫拉村在科罗威部落领地的南部边缘，是我们到达这个部落位于丛林深处的村庄前最后一夜的落脚点。

我们的小屋建在木桩上，离地面有 3 英尺，只要有人梦中翻个身或起身出去方便，它都如布丁一般直摇晃。我们有六个人分散睡在房间各处：不久前在加蓬和我共事的首席摄像师加文、BBC 的雷切尔和汤姆、美国人类学家吉姆，以及我们的印度尼西亚联络人鲍勃。很好的一群人，但我们很快发现有人隐瞒了一个可怕的秘密：小屋随着某种世界级呼噜的节奏在摇摆。一想到接下来几周里，每夜都得听那吵闹声，我的心情

沉到了谷底，但在没有任何个人空间和隐私的情况下，我们彼此都需要极好的忍耐力。况且，我自己有时也不是很好相处的旅伴。我会说梦话，饥饿时脾气暴躁，呼吸的声音太响。

最后我终于睡着了，却在凌晨 3 点又醒了。压低的咕咕哝哝说话声从小屋门口传来，代替了鼾声。柔和的火光闪烁着穿过木墙的缝隙，我穿上短裤，出去看看是怎么回事。走上小小的露台，我看到鲍勃与两个我从未见过的男人面对面坐在一堆火旁。他们的目光一下子转向我。在鲍勃转过脸，微微示意我坐在他旁边时，他们不吱声了。我尽量让自己不那么显眼，身体向后靠，从暗处打量鲍勃的两个同伴。我以前从未见过这些人。到目前为止，我们遇到的每个人都穿着下游的传教士提供的西式服装，但这些人却穿着传统的科罗威服装，也就是说，他们基本没穿什么东西。

阿农是两人中年纪较长的一位，鲍勃轻声解释说，他来这里作为科罗威人的代表，正式带我们进入他们的领地。阿农块头不大，皮肤黝黑，肌肉发达，五十几岁的人却有着二十几岁人的结实体格。他头上系了一条纤维编织的饰带，脖子上戴着细小白色贝壳碎片串成的项链。他腰上围着两圈藤条，阴私部位上盖着一只果荚，但他最引人注目的装饰是穿过鼻中隔的一块削尖的白色骨头和嵌在鼻头一个洞里的一块细小贝壳。他有着粗犷的面容和一头狂野的头发，样子像极了基思·理查兹①的远亲。他身后立着一把 7 英尺高的长弓，磨光的黑色表面在火光下如油一般闪闪发亮。一件非常强大的武器，我敢肯定他是个神箭手。弓旁边是一捆箭，

━━━━━━━━

① 英国音乐家、歌手、词曲创作人，以及英国摇滚乐队滚石乐团的创始成员之一，形象狂野不羁。——译者注

一些头上装着宽阔的竹尖，还有一些装着看上去很吓人的用骨头精心雕刻的倒钩。箭都没绑羽毛，长 4 英尺，看上去更像矛。

他的同伴年轻些，但穿着基本一样，只多了一把细长的鹤鸵骨匕首插在编织腰带上。一根粗大的猪牙穿成的项链在黝黑的胸膛前如同一个白色新月。他抽着鲍勃的烟，发达的肌肉随着缓慢的前后摇摆一伸一缩。

他们的影子在火光下舞动。我坐着聆听一种从未听过的语言那舒缓的节奏起伏。它不像印度尼西亚语那样沉闷，又远比英语流畅，宛若林中树叶的轻声低语。我听得入了神。

过了一会儿，他们在闪亮的余火边躺下睡觉，我也回到床上。我没有入睡，想着这天上午，我们穿过丛林走完最后一段路，进入科罗威部落领地时会发生什么。

◆◆◆

第一次爬上那棵硬木树是长途旅行后伸展肌肉的极好方式。我希望保持这个势头，第二天再爬上去安装几个摄像机位。然而第二天上午，计划泡了汤。除了在哥斯达黎加外，我从未见过如此潮湿的丛林。到上午九十点钟，雨已经整整下了 17 个小时。这场连绵不绝的瓢泼大雨洗掉了森林中的一切色彩，打消了所有交谈的尝试。我们英国人自以为对雨无所不知，其实不然。英国的天气，不管有多糟，通常来得快，去得也快。大片低地雨林的天气模式则大不相同，雨连续数天盘踞一地。树木本身将化合物释放到空气中，促使水分子结合成云，创造出这样的天气。树木塑造了它们周围的环境，任何希望生活在丛林的生物都得应付经常

泡在水中的状况。

我和摄像师加文坐在那棵硬木树附近的一块油布下，看着水如帘子般落下，在我们身边的泥泞里冲出一条沟。营地的茅坑一夜之间就被大水淹没，我们的基地现在成了一片泥浆和人类排泄物的汪洋，还有该部落的一头猪掉进一个茅坑，淹死在里面。这可不是开始这一天的好兆头，因此我们决定走进林子，希望雨一停就爬上树冠。阿农和我们一起，我和加文想烧水喝茶，正为最好的生火方式吵得不可开交，阿农在一旁大声咯咯直笑。之后他不断取笑我们的奇怪做法，这是第一次。他仅剩的一颗发黄的牙齿让他的样子显得更加狂放。

到雨小下来，转为一场毛毛细雨时，时间已是下午。我们觉得可以开始工作了。我相中了邻近这棵铁木树的一棵修长的大树，开始在树枝上拴一条绳子。此时我们身边已经围了几个科罗威的男男女女。我的攀登绳卡在了一个很高的枝杈上，因此一个男人提出要爬上去，把它解开。我还没来得及叫他别操心，他已经徒手爬上 80 英尺，解决了问题。他用手和脚随时保持三个接触点，留意不给任何树枝施加冲击力，移动起来优雅而自信。这是我见过最好的徒手攀登技巧之一。这些人显然天生是爬树的料，而这次展示只是后面真正表演的一次预演。

绳子拴好后，我爬上这棵相邻的树，从一个全新的视角观察铁木树。这里与我猜想的树屋建造高度持平，铁木树冠一览无余。回头望向 100 英尺下的地面，我看到 40 名科罗威人正有条不紊地清理铁木树周围的丛林。女人用石斧砍小树和树苗，男人则对付大一些的树。

虽然他们只有一把钢打的斧头，但没用多久，左右和中央的大树就被砍倒。男人轮流使用这个宝贵的金属工具，从左手边猛力挥动，直接

砍出口子，另一个人则用传统的石斧从树干另一面砍击木材。石器和金属工具并肩作战的情景令人惊异，虽然钢打的斧头无疑干得更快，但石斧依然能出人意料地快速砍倒大树。众人的呼喊和有节奏的嚓嚓砍伐声回荡在空中，我脚下这棵树和铁木之间的树一棵接一棵被砍倒。在它们被重力拉向地面时，枝繁叶茂的树冠叹息着划破空气。它们都不及铁木树大，但倒地时依然声势巨大，并且每次落地都伴着科罗威人齐声发出的胜利欢呼。

几个小孩玩着假弓箭，跌跌撞撞地走在倒落的木头间。成吨的木头在他们身边纷纷倒下，我的心都提到嗓子眼了。令人惊异的是，没有人被砸到，但这片雨林可遭了殃。到第二天结束时，铁木树已经孤零零地漂浮在一片毁灭的树木海洋上，无遮无挡更加突出了它的高大。我依然想不通，没有绳子，这些战士将如何爬上它的树冠。

许多倒下的树的树皮被剥下用作铺地材料，小一点儿的树则被削成竿子，一捆捆地扔在铁木树底下。男人们现在正加紧工作，用这些材料打造通向铁木树最下方树枝的一系列木头脚手架和梯子。他们以惊人的速度和熟练程度工作着。将成捆成捆的竿子拴在藤编的长绳末端并吊向空中时，他们光脚夹住直立的竿子。我吊在保险绳上，从对面的歇脚处拍摄他们，他们则徒手在离地50英尺、摇摇欲坠的脚手架上爬来爬去。万一掉下去，接住他们的只有稀薄的空气。他们像蚂蚁一样挤在脚手架上，互相协作，确保最好、经验最丰富的攀登者得到所需要的一切，尽可能快地向上推进。到太阳落山时，他们已经到达铁木树最下方的树枝，绕着铁木树的主干用竿子搭了一个平台。这似乎是一块跳板，他们将从这里向树冠突破并且架起树屋本身的基础横梁。

　　黄昏降临，我一个人留在空地上，从高高在上的歇脚处俯视这个场面。这一天劳作的成果看上去像被炮兵轰炸过的森林 —— 一丛丛犬牙交错的齐胸高的树桩形成的一片混乱。这真是令人惊讶：24 小时之内，两英亩的原始雨林就被夷为面目全非的一堆扭曲的树干和折断的树枝。确实，其中有一把钢打的斧头在四处砍伐，但这场快速清理的大部分工作是 40 个人用石头工具完成的。作为实践考古学的一次实验，这绝对发人深省：新石器时代的英国森林显然没有一线幸存的希望。

<p style="text-align:center">◆◆◆</p>

　　那天晚上，我和往常一样与大伙走向小溪。从周围森林缓缓流出的水又深又黑，我们就在这水里洗澡。印尼联络人鲍勃的帐篷在那条路边。每天晚上，他都幸灾乐祸地看着一队半裸的英国佬穿着拖鞋，紧紧抓着毛巾、电筒和肥皂，试图跳入他帐篷旁边的大水塘。我们照例齐声打招呼："晚上好，鲍勃。"他惯常回应："晚上好，BBC，小心鳄鱼。"

　　夜里，我停下来问他一些一直萦绕在脑海里的事。我实在想不通，为什么科罗威人要在树屋周围清理出一大片森林。这里砍几棵，那里砍几棵，没问题。但完全砍倒两英亩真有必要吗？那似乎远远超过了对建筑材料的任何实际需要。我亲眼见到的那场砍伐似乎快到了极端的程度。我还发现，科罗威人不愿意在天黑后待在外面。他们一心要确保每个人 —— 特别是孩子 —— 都会在太阳落山前安全地回到树屋里。

　　鲍勃解释说，许多世纪以来，邻近部落会以猎取人头为目的发动袭击，科罗威人长期饱受其害。我知道这个。"但那无疑在很早以前就停止

了。"我说。鲍勃解释说，在大部分地区是这样，但积习难改，并且这份不安全感的遗风就是对任何可能隐藏偷袭者的浓密遮掩物的不信任。有道理。鲍勃继续解释说，科罗威人还活在对巫术这种更为迷信的威胁的长期恐惧中。

"Khakhua"是附身伪装成家族成员的巫师，它会控制那个人，指使其施暴。如果被受害者指认或公认涉嫌某项罪行的所谓"Khakhua"，后者就会被打死，尸体被肢解分配给相邻的家族，在食人仪式上被吃掉。科罗威人认为，这是永远征服"Khakhua"这种恶魔的唯一方法。对巫术的指控可以针对任何人，在任何时候提出，科罗威社会的每个人终生都活在这种威胁的阴影下。出于"受害者"临死前做出的指控，人们曾被迫将近亲交给"受害者"亲属。他们根本无力阻止随后发生的残忍杀害和吃人仪式。

"这些灵体和其他类似的幽灵生活在丛林里，就在人们屋子的周围。砍倒树木可以阻止它们偷偷潜入住房。"鲍勃说。

听得人毛骨悚然，但科罗威人自己躲在树上，避开这类威胁的原因也不难理解了。

那天晚饭，我们吃着甲虫蛴螬，鲍勃将这话又给人类学家吉姆说了一遍，还补充说："阿历翁是我们中的法师，保护部落免遭这类恶魔侵害就是他的任务。"

我对此一点也不意外。虽然我尊重阿历翁，甚至开始喜欢他，但也发现他有时非常不安。他比另一位部落长者阿农年纪大些，某种皮肤病让他身体有种灰蒙蒙的近乎幽灵般的颜色。虽然和其他人一样肌肉发达，他的皮肤松弛成奇怪的褶皱，似乎比身体大了一号。他的眼睛极其敏捷

灵动，一道浓眉常常皱着，嘴上则习惯性地挂着歪向左边的笑容。这种狼一般的古板笑容给人的印象是他正在好奇地研究我们，似乎在打探我们。每隔几秒，一阵喀啦喀啦的咳嗽声就会撕裂他的胸腔，但除那之外，他一声不吭，满足于观察我们，消极地避开镜头，而且基本上忽略我们与他交流的尝试。

他身上明显有一种超自然的气氛，得知阿历翁过去几乎确切地参加过吃人仪式，我没感到意外。

"我确定，"吉姆很快指出，"这里大部分老人都参加过。战争中抓到的俘虏有时也受到同样残酷的对待。"

我不太确定对此应做何感想，虽然喜欢他们，但我现在再也不可能像以前那样看待那些老战士了 —— 包括阿农。

◆ ◆ ◆

第二天早上，加文爬上脚手架，拍摄那些人的特写镜头，我则回到邻近那棵树上，从远处拍摄整个场面。一个穿着草裙、戴着狗牙项链的女人来了。她用一片树叶包着冒烟的余烬，准备用它生一堆公用的火。我看到一道细细的蓝烟在她身后升向空中，只见她光脚稳稳走在一棵倒下的树干上，接着跳下来，加入几个已经坐在棕榈树树冠下的妇女中。火堆冒出的烟渐渐弥漫了空地，清晨的阳光射入几道连续的光柱，给一个已经凝固的场面平添一种美不胜收的氛围，似乎我们一辈子都没见过阳光。这是我们度过的第一个没有雨的日子，每个人都情绪高昂，准备好好利用这一天。

大部分男人已经爬上他们搭建的木塔顶端。一些人肩扛成捆的木杆爬上梯级，另一些人则扛着一卷卷蛇一般的长长藤蔓。这一派忙碌的景象让我想起《格列佛游记》里，小人用绳子绑住格列佛的那一刻。现在，一群类似的小人正加快工作，将铁木树的巨大身躯收入一张盘根错节的大网。这些科罗威人一刻不歇地连续大干，似乎担心这棵树会突然醒来，在他们拴住它之前扬长而去。

到上午九十点钟，这座木塔已经有 90 英尺高，嵌入了铁木树巨大的树冠。从这里开始，整个建筑呈现出一幅生机勃勃的新面貌并且很快变成一个结构巧妙的格栅，似乎像只柳条筐一样要包住树冠。一个八岁男孩爬上高处，想加入这场行动，一个经验丰富的大人叫他回到下面。男孩回到下面的梯级间，在接下来 10 分钟里如疯子般四处转悠。虽然这在我看来很不安全，但我提醒自己，科罗威人从会走路那天起就学着爬树了。尽管如此，那个没经验的小子被赶下去还是让我欣慰。这里容不得自满。即使孩子不完全理解从 100 英尺高度掉下去的后果，树顶上那些人也明白。因此我放松心情，享受这份观察整个建筑在镜头前成形的体验。

第二天上午，格栅已经包住了大半棵树，到我和加文与科罗威人一起爬上铁木树的时候了。这将是我自一个星期前爬上它之后，第一次回到这棵树上。它已经变了个模样，虽然我的绳子还垂在树干旁，但在我准备沿着新的梯子网络爬上去的时候，这些绳子其实就成了摆设。我比大部分科罗威人要重 4 英石 ①，因此我初次尝试进入他们的柳条世界时格外谨慎。几根梯档下滑了几英寸，接着被藤条绳子拉住了，不过这整个

① 　1 英石≈6.35 千克。——译者注

结构的结实程度还是令我惊讶。它会弯曲、移动，但这是刻意为之的。铁木树是个有生命的动态物体，会在一场风暴里四处摆动，任何建在树冠上的建筑都需要活络地移动，以免被撕裂。连接第一个落脚平台与上层树冠的主梯被安置成 45 度，这意味着我可以透过梯档清清楚楚地看到下方 100 英尺清理出来的森林。我可以看到孩子和狗在下面跑来跑去，自己也尽情享受这份无须依赖绳索待在高高树冠上的感觉。

上层平台舒服地躺在中层树冠的怀抱里。这个平台成为即将建造的树屋的基础。从这里完全看不到地面。一群少年知道这一点，正懒洋洋地躺在平台上，远远躲开下方的母亲和姐妹，平静地聊天、抽烟。想来有趣，有些事跑到哪里都不会变。

既然上到这里，我迫不及待地要饱览周围的景色。虽然免去绳索的束缚给人信心，但在沿一根横木走出去前，在一条主干上为我和加文系几根保险绳似乎是明智之举。我把手放在身旁一个枝杈上时，注意到树皮上有淡淡的绳子擦痕。我现在站的位置与第一次攀登期间，我挂在安全带上观察蜘蛛时的位置几乎一样。这说明我们现在距地面约 120 英尺。它看上去不像我爬过的那棵树，漂亮的树冠已经面目全非，整根的树枝没了，被砍断，被丢弃，就为了给屋子腾出空间。原来生着优美、颀长树枝的地方，现在是一截截丑陋的残枝断臂。铁木树参差不齐的树枝外的开阔空间完全不像邻近树木被砍倒前的原始树冠层。尽管丑陋，科罗威人还是有充分的理由削薄铁木树的树冠。枝繁叶茂的树冠形成了一堵帆一样的挡风墙，是高大树木在暴风中大幅度摇摆的主要原因。因为树屋会增加树顶的重量和刚度，所以尽可能减轻树冠的负荷是非常明智的。去除多余的枝叶能够降低风阻，也有助维持铁木树的整体平衡。这么高

的由竿子搭的屋子很可能会在一场风暴中被树扯碎，待在这样的屋子里绝对不是好玩的事。我们在加蓬盖的树屋矮得多，但依然被巴花树甩动的树干撞得东倒西歪，铁木树顶上的这一座则需要承受更猛烈的摇摆。

将视线从周围景色上移开，我注意到平台另一面角落里，一名年老的科罗威战士待在众人后面。他比这里的人都要老得多，我和加文之前都没见过他。最近，从邻近的科罗威部落来了几个人帮忙盖房子，但在树顶上第一次遇到陌生人依然令人惊讶。他盘腿而坐，脚趾夹住身下的竿子，用长长的藤条将地板扎在一起。他似乎有点古怪，有一种即便在科罗威人中也算特别狂野的样子。与许多年长的战士一样，他的鼻端也嵌着一个小贝壳，头上扎一条饰带。他瘦得皮包骨头，两颊在灰白的短须下深深地凹进去。我坐下来看他工作时，他唱起一支悦耳的、音调高亢的歌。一系列重复乐句如约德尔唱腔般在八度间跳跃，清脆如铃声般响彻整个树冠。他的歌声说不定能传到邻近部落的领地。接着他住口不唱，抬头看着头顶树梢上像长臂猿一样嬉戏的少年。他们摇得树冠到处抖动，他微皱的眉头说明了一切。这时，他似乎才第一次注意到我，俯身向前盯着我的脸，差点和我闹了个鼻碰鼻。他的两只眼睛都有白内障。我简直不敢相信：一个 60 岁的老人，几乎看不到眼前 5 英寸，正在离地 120 英尺的枝条间爬来爬去。这些人真令人惊叹。

现在，树屋的建设进展飞快。竿子搭的平台差不多完工。树屋就建在这平台上。建造墙体和屋顶的材料正在被拉上来。它们被捆成一大捆，拴在长长的藤编绳子上，慢慢旋转着升到空中。

老人再次仰望我们上方 20 英尺的树枝上嬉闹的孩子。他们颤颤巍巍地站在不过我手指粗的嫩枝上，挥舞着胳膊，用脚趾夹住树枝，穿行在

枝叶间。铁木非常结实，但也有极限。纳塞叫他们别再胡闹，赶紧下去，好让他继续砍掉一部分树枝。一个男孩没理他的要求，于是纳塞用一把石斧砍起男孩所在的那根树枝的根部。这是无来由的威胁，但意思传达出去了，那小子眨眼间就爬了下去。实际上，一把石斧远远无法砍断铁木这样的硬物，因此纳塞将部落仅有的一把金属砍刀递给瓦尤，后者开始砍起木材，弄出一连串响亮的金属敲击声。这声音听上去像击剑，致密的硬木抵挡着刀口，以极快的速度将它弹向不可预知的方向。瓦尤继续猛砍，最终砍断了那根树枝。纳塞发出熟悉的嘀嘀呼叫，警告下面的人。树枝带着密密匝匝的叶子翻下平台边缘，垂直地挂在降落伞似的叶子下，嗖嗖地缓缓落向地面，最后远远传来砰的一声。

男人们一边工作，一边连续不断地吹着口哨。他们盘腿而坐，将竿子绑在脚手架上，尖锐乐句的大合唱就一遍遍不断重复。

"我还觉得你的口哨声很烦人，"加文对我说，"但现在有点儿像被围在一帮邮递员中间。"

第二天下午三四点的时候，树屋几乎已经完工：木杆做的墙用藤条绑在一起；屋顶坡面盖着西谷椰子叶；树皮地板也铺下了，盖住了支撑平台的缝隙。加文捕捉到树屋在我们身边逐渐成形的一些罕见的精彩镜头。

最后的收尾工作还没完成，女人和孩子就来了。他们中许多人肩搭装着小猪小狗的网袋。到阿农第一次过来时，两堆火已经在泥炉里烧得噼啪作响，孩子和动物在四处奔跑。他在树屋的小阳台上坐下，吸上一管烟，心满意足地欣赏起丛林上方的景色。

实际上，人人脸上洋溢着快乐。这不是没来由的。刚刚完成的工作

是一项惊人的成就。不同于我之前见过的任何工程，盖好的树屋完全由森林提供的四种基本材料构成：藤蔓、树皮、棕榈叶和木杆——其他什么也没有。当它最后被废弃，任由倒塌时，它会落到地下，最后完全回归大地。这棵铁木树则再次活下去，树枝会重新长出。我可以确定那棵铁木树会继续生活数十年乃至数个世纪。

◆◆◆

　　建设这样一所房子显然是一桩重大的社交事件，对科罗威人来说是一项在文化上界定自身行为的举动。他们对自己的工作无比自豪，在如此极端的环境下充满信心来行动的能力似乎构成了自我身份的一个基本部分。在高高的树冠上建设房屋是他们的习性，而且他们做得比这个星球上的任何人都要好。我只希望，我们正在见证的不是他们的告别演出。传教士正沿河慢慢上行，奔向科罗威人的土地，一些部落已经抛弃了森林，住进了政府修建的单调木屋组成的定居点。

　　科罗威人显然与身边的森林建立了复杂且非常亲密的关系。树木提供了他们所需的几乎一切：建材、燃料、庇护和文化。连他们每天的主食都直接来自树木。西谷椰子既提供了碳水化合物——它富含淀粉的木髓可以烤成饼，也提供了蛋白质——巨大的甲虫蛴螬像软心豆粒糖一样蠕动着从树干里钻出来。

　　最后，许多问题依然悬而未决。我不知道他们与树木是否也有精神上的联系。树木几乎不可避免地在他们的民间传说和宗教信仰中扮演了重要角色，但这些角色到底是什么？科罗威人是将树木奉为神明，还是

仅仅将它们作为恶魔的隐身地而害怕？或二者兼而有之，因为恐惧和神化常常密不可分？

　　虽然我偶尔看到人们用惊异的目光仰望那棵铁木树，但日常的科罗威社会似乎少有感伤的空间。没有人娇惯树木或赋予它们浪漫色彩，这让我开始质疑自己的态度。我对树木的感情是否只是自身精神需要的投射——一种填补空虚的方式？这空虚是现代社会对正式宗教的怀疑留下的空洞。我不知道，但如果我有幸再次遇到一个科罗威部落，我肯定会问问他们对树木的感觉，以及他们与它们在精神意义上的联系。虽然我知道，这就像问鱼对水的感觉，或者是问在空中高飞的鸟儿对空气的感觉。

第九章

守卫"堡垒"的凶悍角雕——委内瑞拉

1987

　　我和西蒙坐在他家的客厅地毯上。那年我们 12 岁,在新森林里散过步,看过鹿,刚刚回来。"看看这个。"他说着,从录像机旁堆得高高的录像带里挑出一盘。他按下播放键,闪烁的屏幕变成一幅葱翠的热带丛林画面。磁带经过多次复制,颜色已经化作一团,但我能看出一个人攀登一棵大树的剪影。镜头推远,现在他挂在一根绳子上,离地至少 100 英尺。他用登山夹具沿着绳子慢慢向上爬,而且出于某个奇怪的原因,他还戴着一顶摩托车头盔。他看上去无遮无挡,非常脆弱。我勉强看出一个巨大的树冠在高高上空的薄雾中若隐若现。镜头背对着乳白色的热带天空,巨大的黑色树枝曝光不足。每根树枝都有一整棵英国的树那么大,上面覆盖着一丛丛浓密蓬乱的蕨类植物和藤蔓。支撑这座空中花园的树干比我见过的任何树都要粗大,爬树的人在大树面前显得非常渺小,看上去像个孩子。

就在我纳闷那顶摩托车头盔有什么用的时候，一个生着羽毛的巨大阴影从树冠上猛扑下来，重重击向攀登者的肩膀。冲击力撞得他打起转儿，胳膊和腿无助地在空中扑腾。他扭动身子，疯狂地想看出下一次攻击来自何方，但大鸟已经走了。眨眼间，它就重新融入阴影中，那人现在只能加快步伐，向高高在上的树枝庇护所推进。一分钟后，大鸟再次进攻，从后面快速逼近，猛击他的后脑。这惊人的一击解释了摩托车头盔的必要性。

西蒙对猛禽非常着迷，是鸟类知识方面的活体百科全书。我问他那到底是什么鸟，它看上去像某种很大的鹰。"对，它是角雕。"他答着，将这一段倒回去，让我再看一遍。"那家伙爬上去想要拍摄它的巢，而它们是那种非常隐秘而凶悍的鸟。"他解释说。在大鸟下一次出现时，他按下暂停键。我走近电视，细看荧屏上抖动的图像。角雕摆出了全力进攻的架势，巨大的双翅如披风般展开，长长的腿伸在身前，随时准备用尖锐的鹰爪抓向攀登者。它的名字相当传神，听上去像神话和传说中某种恶魔似的怪物[①]。这部录像不像野生生物影片，倒更像一部科幻电影。这只鸟张开巨大的双翼，看上去比它正在攻击的摄影师大得多。但同样让我看得目不转睛的，还有那棵显眼地占据了整个屏幕、远远大过人和鸟的巨树。影片的解说员告诉我们，那是一棵生在中美洲丛林深处的吉贝木棉树。我看到了它支撑的角雕巢，这个由树枝垒成的巨巢筑在木棉树主干顶端的一个树杈上。巢里也许有只小鹰，这解释了角雕对任何入侵者的攻击举动。这棵木棉树正是这样一只惊人大鸟理想的筑巢地点：一

[①]　角雕英文名"harpy"，指希腊罗马神话里的哈比（一种贪婪的怪物，头和身躯似女人，有翼及爪似鸟，或被描述为一有女人脸的猛禽）。——译者注

座活的城堡。不用绳子的话，没人爬得上去。

西蒙按下播放键，角雕一下子就消失了，只留下攀登者在绳子上再次失去控制地摆动。

影片后面揭示了角雕巢内的隐秘生活。摄像师躲在搭在木棉树最上层树枝上的一个隐蔽点里。不可思议。确实，他已经被角雕狠狠踢了一脚，但影片余下的部分证明了一份决心和许多耐心可以换来的真实体验。对一个已经为树木和野生动植物痴狂的 12 岁少年来说，这部影片是一个启示。

还要过上几年，我才会与帕迪和马特一起在新森林攀登我的第一棵大树，但西蒙的录像刚刚播下的发展成嗜好的种子将逐渐影响我的一生。怀着一个 12 岁学生典型的天真幼稚想法，我希望有一天，我挂在那棵木棉树树冠下的绳子上时，也能有幸遇到一只角雕。

2010

我走进营地，一屁股坐在椅子上，"啪"一声打开一罐温啤酒，接过阿德里安递来的香烟。他在猛吸自己那支，我学着他的样子也吸起来。一个不同寻常的早晨。虽然现在才 10 点，我平时也不抽烟，但尼古丁和酒精来得正好。我的脖子淌着血，耳朵里嗡嗡作响，浑身汗透，背上带着瘀伤，手在发抖。我们各怀心事，静静地坐着，同时努力串起使我们步入此情此景的所有事件。我盯着香烟过滤嘴末端的焦油印迹，一边心不在焉地拉开啤酒罐的拉环。我一口把它喝光，阿德里安不声不响地又递上一瓶。我感觉到身体松弛下来，深深的疲惫向我袭来。我的骨头沉重得像铅块。我滑下座位，躺在泥地上，凝视着委内瑞拉清澈的蓝天。

　　刚刚发生了什么？我的头在发晕，于是将抽了一半的香烟掐灭在身边的灰尘里，让我的思绪倒回去，追溯带我来到这一刻的一系列事件。闭上眼睛，我又回到几个月前，也就是第一次进入这片森林的第三天。那天，我第一次站在那棵巨大的吉贝木棉树下，仰望那个角雕巢。我们是来这里为 BBC 拍摄它的。

◆◆◆

　　第一次从太阳烤焦的空地走进凉爽阴暗的丛林令人无比欣喜。就像大热天跳进凉爽的湖水里。森林的声音包围着我，我过了一会儿才渐渐适应了黑暗的新环境。每座雨林的氛围各不相同，从我踏上这一片雨林那刻起，它给人的感觉就是特别富有生命力。成群的鹦鹉叽叽喳喳飞过清晨的天空。蜂鸟在茂密的植被里盘旋、闪避，我刚刚渡过一条小溪时还遇到一条长长的黑蛇。它昂着头，吐着信子，劈水向我追来。我一动不动地站着，让它 7 英尺长的身体蜿蜒从我两腿间钻过而游向下游。直到它消失在阴暗的涟漪和漩涡里后很久，鸟儿还在用时断时续的警告表明它的位置。

　　从水里走出后，我需要爬上一座不高但很陡峭的山。我的背包里装着沉甸甸的绳子，靴子在落叶里一步一滑。我不慌忙。我的呼吸沉重，肺里排出从英国到委内瑞拉的长途旅行中吸入的最后一丝发霉的空调味。到达坡顶后，我休息一会儿，喘口气，环视四周。

　　周围的森林草木繁盛，生机勃勃。幼树在成年大树浓密的树冠层下生长。一块块明亮的阳光在地面投下斑驳的影子，被光照亮的蜘蛛网拦

在路上，这表明我是那天上午第一个走过这条小径的人。

森林的味道沁人心脾。发霉的泥土芳香混合着看不见的花朵那淡淡的柑橘味道。一块块不同的气味互不混合，飘荡在凉爽的空气里，因此当我漫步穿过黏糊糊的蜘蛛丝时，迎接我的是连续不断的诱人气味。

制片人阿德里安和我说过如何找到角雕筑巢的那棵树。

"你不可能错过，它比这一带其他树高大得多。"我们在营地喝着咖啡，他在泥地上画了一幅示意图后补充说。

我急着尽快开工，因此留下他整理东西，自己一个人奔向森林。我没有低估我们面临的挑战，要看到我需要对付的是什么之后，我才能放松下来。爬上一棵完全长成的吉贝木棉树，在一只有角雕活动的鸟巢里安装一架遥控摄像机是一次激动人心的挑战，但绝不可掉以轻心。

我沿着小径继续前进，在一个路口右转，踏上山脊旁的一条小路。几分钟后，我到达另一个路口，向左沿小道下一段缓坡。按阿德里安的说法，那棵木棉树就在这下面的某个地方，长在这道山脊的背风面，但我看不到它。我停下来确定自己的方位。以这样一棵大树来说，它真的相当难找。

顺着山坡望向下面暗处，我意识到，山脚下密密麻麻生着的一簇树其实是一根巨大的树干。这棵树底部至少有 30 英尺宽，阳光和阴影在它光滑的灰色树皮上晃动。我的目光追寻着巨大的树干，直到它隐在近景里的其他树枝后方。再向上望，我看到它重新出现在周围森林的树冠层上方。直到那个高度，吉贝木棉树才展开巨大的树枝，就像一把张开的大伞，罩住了下面的其他树木。它的树冠是我见过的最大、最宽阔的树冠之一。它不是我见过的第一棵木棉树，但它显然要大得多 —— 一个树

中巨人。我站着将它尽收眼底，记起 23 年前在西蒙家，我第一次见到吉贝木棉树的情景。现在，我终于来到这里 —— 即将攀上一棵巨大的木棉树。

我走近一些。它下方的树干向外逐渐展开成大量木质板根。巨大的树根如熔化的蜡一般遍地流淌，最后消失在地下。我注意到树皮的微小细节和纹理。水平的褶皱沿着树皮的轮廓排开，像皮肤上的拉伸纹，一块块斑驳的绿藻表明了水分曾经徘徊的地方。一些板根实在太高，连阳光都透不进它们之间的狭窄缝隙。我用靴子敲敲一块树根。两只小蝙蝠向上从我脸旁飞过，盘旋了几秒，又落下来，休息去了。从那块树根朝里望去，我看到它们头下脚上地吊在树皮的微小突起上，你来我往叫得正欢。我放下背包，退后几步，好看清树的其余部分。

它的树干直接升到 120 英尺，这才分成四根巨大的树枝。这些树枝继续上升，再一次次分叉，支撑起一个庞大的树冠。树底下的我依然站在清晨的昏暗中，但上方高处，枝叶已经被明亮的阳光照得雪亮。每片明晃晃的树叶大小形状像一只张开的手。树叶很密，但大部分都集中在枝头。树冠内部是一个开阔、敞亮的空间，缠绕交错着巨大的灰色树枝，其中许多树枝上似乎覆盖着荆棘似的大刺。这些将给攀登带来另一个问题，拴绳子的时候，我得非常小心，因为它们可以轻易撕破绳子的柔软尼龙。我还在考虑这个新挑战的时候，树冠更高处的什么东西吸引了我的目光。我抬起头，正对上一只成年雌性角雕坚定凝聚的目光。

它一直在那里，我在它下方 200 英尺的阴暗中走来走去的时候，它就在那静静地看着我，站在多刺的树枝上。它至少 3 英尺高，生着一张灰色的像极了猫头鹰的脸，胸部上方的深炭灰色羽毛与胸部雪白的羽毛

对比鲜明，漂亮极了。一对收起的巨大翅膀是瓦灰色的，侧面布满黑白条纹，但真正吸引我注意力的是它粗壮的腿。亮黄色的双腿竟有我手腕粗细，它的脚有我的手那么大，每只脚上生着四只漆黑的令人不寒而栗的勾爪。我举起望远镜看个真切。它这两只后爪看上去尤其像屠杀利器，每只长达 5 英寸。我猜测它在捉到一只树懒或猴子时，这些后爪会像刀一样扎进猎物的身体，把它们杀死。

它庄严而优美，又令人生畏，浑身散发出明白无误的力量和决心的味道。意识到我已经看见它，它探身向前，与我对目而视，并且更仔细地打量我。它左右摆动着头，我敢肯定它正在全方位观察我。被它这样目不转睛地盯着实在令人不安，这种感觉在它慢慢竖起头顶深色的羽冠时更加强烈。羽冠如头饰般在清风中轻轻摇摆，我有了一种怪异的感觉，即它知道我到底来此何干，而且完全准备好阻止我这样做。

赋予动物人格绝对不是理智的想法，但在初识的几分钟里，我确实知道，它能看出我是来爬它的树的，并且这确实是"它的"树。吉贝木棉树俯瞰这片森林，而这只角雕则拥有这棵树。这棵树是它的"fortaleza"——堡垒（西班牙语），并且我非常清楚，它会不遗余力地保护巢穴。

鸟巢藏在它下面某个地方。我看不到，但从雌角雕偶尔瞥它一眼的架势上看，显然巢里的东西对它非常重要。最终，它厌倦了看我，张开深色的翅膀，滑向木棉树另一面，站在那里眺望外面的森林。我对一只角雕的第一次觑见似乎已经结束了。

上坡返回山脊的路上，我四处寻找一个可以看到鸟巢的角度。最终，我看到它包裹在那棵树主干顶端的巨大树枝间，远离风吹雨打和窥探的

目光。我搞不懂这么大个东西怎么能藏得那么好，从地面非常难看到。巢穴有 10 英尺宽，5 英尺深，大到足够让我舒舒服服地睡在里面。想来那将是一个令人难忘的夜晚，沿小道返回营地去拿其余攀登装备的路上，我这么想着。

◆ ◆ ◆

外面林子里的一切都白亮白亮的，晃得人眼睛刺痛。回到营地的阴暗里令人舒心。我听到聊天的声音。阿德里安和摄像师格雷厄姆正给水瓶灌水。他们搬出几把椅子，我们仨围坐在临时搭的厨房桌子旁，讨论可以采取的行动。

我们已经就此详尽讨论过许多次。如何安装鸟巢摄像机一直是这几天来的话题。压倒一切的首要考虑是必须确保角雕的绝对安全。在鸟巢里安装摄像机是一次入侵举动，在角雕巢里装一架更是难上加难。为了将干扰降到最低限度，每个步骤都得精心规划。打碎一只蛋或伤害一只雏鸟这种事完全不能原谅。这会使它们的父母产生压迫感，紧张到对鸟巢的防守会导致它们伤害自己。尝试赶走我们的时候，它们可能轻易折断一只爪子，弄坏一根羽毛，甚至折断一只翅膀。反正我是不想因为破坏一个角雕巢而良心不安。

虽然我们有理由紧张，但也有信心完成任务而不造成伤害。我们只需将每个步骤都想清楚。在某些阶段，我们可能会正面遭遇成年角雕，但还没离开英国前，我们就一致同意，在面对鹰的进攻时，我们的防守必须尽量消极。毕竟，企图避开或挡开一次攻击都可能伤到它们。

我们最初的计划是避开侦察，偷偷溜进去，瞒着角雕父母将摄像机装到巢里。但雌角雕那天早上的举动清楚地表明，这种事不会发生：它正密切监视树周边所有动静。

从它经常俯视藏在巢里的东西这个举动看来，显然那里要么有只蛋，要么有只雏鸟。不管什么情况，我们都没法让它长时间离巢在外。没有妈妈的照顾，任何蛋或雏鸟都会很快变得过冷或过热，这取决于一天的时刻。这两种结果都无法令人接受。在它因我们接近而飞离巢穴的那一刻，倒计时的钟就已经开始嘀嗒作响。我决定在那天下午将绳子拴上去，等雌角雕恢复安定之后，我们再爬上去安装摄像机。

◆◆◆

我蹲在落叶上，将弹弓厚实的橡皮筋尽力向下拉。我将巨大的"Y"形金属弹弓头架在一根高高的木杆顶端，好尽量多借力。我的目标树枝在140英尺高处，就在射程之内。通常，我不需要用这么大劲儿向后拉橡皮筋，但这不是一次没有阻隔的投射。我的抛袋得穿过枝叶间的一系列细小间隙，由此就需要弹弓的全部力量，让抛袋穿过挡在路上的任何树叶。这棵吉贝木棉树正当盛年，树冠密实而健康，没有挂着的枯木。这一点还算令人宽慰。我最不愿见到的就是将重物碰落到鸟巢上。

我还没见到体型稍小、攻击性稍弱的雄性角雕，但那只可怕的雌雕又耸着肩，竖着羽冠回到我上方那根生着棘刺的栖枝上。它单脚站立，另一只脚举在身前，明显很恼火地慢慢握紧爪子。如此清楚地看到它，我很高兴，因为这意味着弹弓不会意外射中它，当然我更担心的是自己

会意外射中鸟巢。抛袋可以轻易打碎鸟蛋或打伤雏鸟。我仔细选择了发射位置，从这个角度，鸟巢完全处在木棉树一根大枝干的保护下。

我瞄准目标树枝稍上一点儿，将橡皮筋再拉下最后几英寸，轻舒一口气，松开手。抛袋畅通无阻地穿过树冠空隙，越过那根树枝，继续前进，最后轻轻绕在树顶端的几片树叶上。射得不错。我等到抛袋停止摆动，才轻轻将它向下拉过树叶，落在那根大树枝上方。

从头到尾，角雕一直盯着小小的蓝色抛袋。它滑翔过来，细看了一番。满足了好奇心后，它转身再次面对着我，最后飞向另一根树枝，消失不见了。

我将攀登绳向上拉到位置。到绳子在树上拴好时，下午已过大半。我希望给这些鸟儿留点空间，于是将装备包藏到木棉树底下的落叶里，转头返回营地。

到达山脊后，我回首望向被午后的阳光照得通红的吉贝木棉树。它庞大的树冠似乎从里面发出光来。它确实非常漂亮，像一株巨大的蘑菇高高耸立在森林上方。从这个较为平缓的角度，我能看出它的下层树枝有多粗大，这些树枝间又有多少敞开的空间。角雕很会选择筑巢位置，在这棵树上它们能清清楚楚地看到树冠及其周围的一切动静。一旦爬到下层树冠以上，我们再也没有任何藏身之地。

◆◆◆

第二天早上，我在爬树穿的衬衫外套上一件沉重的凯夫拉防刺背心，系紧扣带。知道它能挡住刀口的确令人安心，但它测试过去应付一只盛

怒的角雕吗？我套上一对护臂，接着弯腰拿起搁在脚下的防暴头盔。深蓝色的头盔有一副垫得厚厚的护颈，有机玻璃头罩上还留有划痕。戴上前，我把它拿在手里，翻过来看到正面用淡淡的字母印着"警察"字样。厚厚的泡沫衬垫捂住我的耳朵，挡住我的外周视野，因此要想看清任何东西，我都得转过脸去。我拉下面罩，它立即糊上一层水汽，强化了令人窒息的幽闭恐怖感。

我们从布里斯托尔随身带来这副二手盔甲。穿着它爬树不会很有趣，但也好过被一只愤怒的鹰撕破皮肉。不过事情依然有很大机会不致走到那一步。每只角雕都不相同，这一对也许会满足于从远处监视我们的举动。要到爬上绳子之后，我们才会明确知道它们的脾性，但那时肯定已经太迟了。想起西蒙的录像，我觉得安全总比后悔好。

◆◆◆

到第二天早上 5：30，我、格雷厄姆和阿德里安已经站在吉贝木棉树下那些巨大的树根间。格雷厄姆在准备鸟巢摄像机，我和阿德里安则穿戴妥当，准备攀登。在鸟巢里安装摄像机只要一个人，但四只眼总好过两只，因此阿里德安将陪我爬上去。格雷厄姆会从附近一棵树的树冠平台上拍摄我们的进展。他可以从那里监视角雕，必要时会用对讲机发出警告。这一点非常重要，因为我们要对付的也许不只是雌雕。我还没见过它的伴侣，但雄雕无疑多次见过我，我们得假设两只成年雕此刻正在观察我们。

我仰望细细的白色绳子，它们正挂在离树干 20 英尺的敞开空间里。

我轻轻抖抖它们，防止挂到什么突出、尖锐的东西。一道薄雾给这个场面赋予了某种深度感，突出了我们需要攀登的高度。150 英尺上方，第一缕阳光照亮了木棉树的叶子，在这之上，我看到了一方淡蓝色的天空，预示着这将又是炎热的一天。是时候开工了。

我把鸟巢摄像机装进一个小包，挂在攀登安全带背后，将上升器夹到绳子上。防暴头盔令人窒息。这才刚刚离开地面，我已经感觉到核心体温在上升。头盔和防刺背心加起来的分量让我头重脚轻，向后拉得我失去了平衡。这一点再加上绳子的弹性，让攀爬异常艰难，几乎不可能形成一个省力的攀登节奏。我仿佛处在另一个空间，正努力让自己的脑子适应这次攀登，它就是感觉什么都不对劲。看不清也听不清，我感觉与正在爬的这棵树完全脱了节。

但这不算什么事。确实，这次攀登会很难。我提醒自己，没人强迫我穿戴这套装备，它是我自找的，因此还是继续穿着吧。我们有充足的理由选择穿戴这身盔甲，万一真的遭到角雕攻击，那么任何不适都是值得的。

我看着 3 米开外的阿德里安一蹦一蹦地沿着绳子上升。我们的计划是保持步调一致，一起向上爬，互相照看对方背后。可能是因为绳索的自然扭曲，我们正顺着绳子缓慢旋转，而且没了外围视野，我只能在阿德里安位于我正前方时看到他。我在旋转，他会背对着我出现，接着在我继续转过去后又消失不见。

这一切相当怪诞，并且随着继续向上爬，我的不安感也在加深。角雕在观察我们，而且从阿德里安的身体语言上，我看出他也感觉到了。我们俩都会时不时停下来，四面观察，徒劳地想看出角雕在哪里。

距地面 50 英尺处，我们突破了下层矮生植被浓密的枝叶，进入上方敞开的树冠区。无论我爬上来时感觉多么脆弱，与现在完全暴露在外的情况相比，根本不值一提。接下来的 70 英尺，我们将无遮无挡地挂在半空，我突然因为全副装备在身而宽下心来。不用防护措施就爬上来无异于自杀。我随时准备承受一次不知来自何方的袭击。我的想象力正信马由缰，因此我收摄心神，全神贯注于沿着绳子向上爬。

即使在离地这么高的地方，我们旁边的树干依然很粗。我抬头望向鸟巢——还要爬 40 英尺。鸟巢几乎完全隐藏在一株巨大的葡匐植物后。现在，我意外地认出那是一株巨大的干酪藤，像极了 20 世纪 70 年代种在家里的那一株放大许多倍的版本。那么，这就是它们的出产地，我想，在这里见到一株是多么不同寻常。

"小心，它来了！"对讲机里格雷厄姆的声音让我突然回到现实。

我转过头，正好看到一个影子在 15 英尺外一闪而过，离开了木棉树。我转过身子，看着它飞过去，落在邻近一棵树顶上。它竖起羽毛，升起羽冠，摆出一副半蹲的姿势，注视着我们的一举一动。

我以最快的速度向木棉树的树冠推进。阿德里安在我下面一点，依然大摇大摆地暴露在外。我回头看着在 100 英尺外观察我们的角雕。突然，它纵身向前，无声无息地冲下树枝。它从强壮的肩膀间抬起头，飞得又快又低，直奔阿德里安。

"阿德里安，放下面罩，准备好。放下面罩！"我喊道。

他一把拉下有机玻璃面罩，但依然背对正在接近的角雕。接着，它在最后一刻突然以惊人的速度转向飞开，落在我们上方 15 英尺的一根树枝上，用凌厉的目光盯着我们。看到它和阿德里安在一起，我才确确实

实感觉到它惊人的体型。它刹住又转身飞开时带起的下降气流冲得我俩在绳子上直打转。它给了我们恰如其分的警告：箭已上弦。我不知道在我们最终爬上它的巢时，它会如何反应。我们一边密切注视着它，一边以最快的速度向上推进。几分钟后，我到达那个巨大树枝平台的高度，纵身跳上它的边缘。现在，我可以充分理解这个鸟巢到底有多庞大了。它有 3 米宽，2 米深。一些树枝已经枯死，一些还带着绿叶，但全都又大又重。这座建筑物相当宏伟，结实到足以承受几个人的重量。就在我脚下，两只精巧的象牙色鸟蛋深深卧在一个小小的碗形凹坑里。鸟蛋接近圆形，大小约相当于鹅蛋。这样看来，那只雌雕还在孵蛋。原来雏鸟还没孵出来。我抬头看着依然近在头顶树枝上的雌雕，目光一直没有离开，直到阿德里安爬到我旁边。它又飞回对面那棵树上，停在那里打量我们。

我安装摄像机的整个时间内，这场不稳定的停火一直维持着。将摄像机系上鸟巢旁的一根树枝需要十分精巧的操作。我系好后，阿德里安返身向下方 140 英尺的地面降去。几分钟后，我跟在后面，一边缓慢下降，一边每隔一段时间停下来，将长长的摄像机电源线系在树上。下到一半时，我感觉到空气中有动静，但是转身看时，什么也没看到。

最终回到地面，站在吉贝木棉树粗大扭曲的树根间，我长舒了一口气。

"你看到它没？"阿德里安在我落地后问。

我脱下头盔，看着他："你说什么？什么时候？"

"那只雌雕，几分钟前，它从你身边掠过。"他解释说。

"没，没，没看到。"我感觉到的空气扰动肯定是它带来的。一只重达 9 千克，翼展 7 英尺，时速达到 50 英里的鹰在距我 3 英尺范围内掠过，

多亏了笨重的头盔，我连看都没看到它。

　　摄像机安装到位，我放下了心里一块石头，但直到我们看到图像，我才能完全安心。格雷厄姆加入我们，三个人蹲下来，围住架在一条树根上的小型 LCD 监视器。我们打开监视器。屏幕发出蓝光，这一下有点令人神经崩溃，接着显现出清晰的整个鸟巢的广角镜头图像。屏幕右方是舒适地躺在小勺子里的两只白色的蛋。背景是周围一览无余的全景图像。看上去好极了。

　　我和阿德里安拉下绳子，带着装备回到营地。一个小时后，格雷厄姆到营地和我们会合，他报告说，我们离开那棵树后几分钟里，雌雕就回来孵它的蛋。真是个振奋人心的消息。到目前为止，一切顺利：我们的任务大获成功。运气好的话，我们现在可以近距离捕捉到世界上最威严、然而也最隐秘的鹰抚育雏鸟的罕见镜头。

　　但这对那台小小摄像机来说有点难负重任。角雕雏鸟要很长时间——准确地说，六个月——才会飞行。我们的小小鸟巢摄像机能否在如此潮湿炎热的环境下维持运转？这实在是一段漫长的考验。回到树上维修它的主意对我们任何一个人都没有多大吸引力。一旦雏鸟孵出，亲鸟将会拥有真正值得守卫的东西。它们在抚育雏鸟上的投入越多，雏鸟和亲鸟的联系就越紧密，亲鸟在防守中的攻击性也越强。不过现在似乎一切顺利。摄像机在运转，角雕对干扰的承受力不错，一切都在顺利进行。如果运气好，下一次我爬上木棉树将是在雏鸟离巢后去拆摄像机。彼时再不需要穿着盔甲，我将有机会自由探索这棵参天大树。

　　想法不错，但不知何故，几个月后，我的电话响起，显出阿德里安的号码那一刻，我立即知道是摄像机出了状况。

◆ ◆ ◆

　　我上一次站在这棵巨树底下似乎还是昨天的事。但自那以后，三个月过去了，许多事发生了。鸟巢摄像机虽然还在播送，但镜头完全被糊住，图像根本没法用。它需要修理，这意味着我们需要再攀上树，爬上一个现在住着一只很大的角雕雏鸟的巢。我可以看到镜头后面，它毛茸茸的轮廓像个醉汉似的爬来爬去。它已经有几个月大，吃着猴子和树懒，身形长得很快。亲鸟不知疲倦地捕猎，时不时带回食物，满足后代飞速膨胀的胃口。

　　这是角雕巢最忙碌的时候。自雏鸟孵出后，亲鸟在它身上投入了大量时间和精力。这个时候，它们将要失去的会多得多，绝不可能袖手旁观，放任我爬上鸟巢，站到它们唯一的雏鸟身旁。它们肯定会做出反应。但我要到真正爬上去后，才可能知道这份反应会有多激烈。

　　于是我又一次蹲在落叶里，拉开弹弓，仔细瞄准，最后松开橡皮筋。投抛袋准确地飞上去，直直地越过上次同一根树枝。我丢下弹弓，伸手去抓正加速飞上树冠的细渔线。但就在那一刻，渔线给猛地一扯，脱出我的手，并带走了我手指上一块皮。我抬头看到雌雕用爪子抓住抛袋，试图把它拿开。它头下脚上地挂在摆动的抛袋上，扑腾着巨大的双翅在旋转。它很有可能是被缠住了，于是我再一次扑向渔线。我们俩开始拔河，僵持了一小会儿，最后它松开爪子，急速下坠，滑翔着离开了这棵树。我四处张望，但没找到它。接着，它如一道闪电似的来了，又悄悄融入森林，踪迹全无。一切又都静了下来，仅有的声音是铅坠落在叶子

上的轻柔嗒嗒声。它用爪子撕破了厚厚的帆布抛袋，还让我的手指出了血。

所有这一切都能表明，它对我要爬到树上的行为并不满意。余下的绳索安装工作没受到干扰，但我依然满心怀疑和恐惧。到返回营地时，我已经决定再加些铠甲。防暴头盔、防刺背心和护臂令人安心，但我的腰和腿依然暴露在外。我需要再找些衬垫来保护肾脏部位和大腿。我无奈地记起第一次，仅仅穿戴了背心和头盔就浑身不乐意的情景。但我有个可怕的感觉，即今天早上的挑衅举动只是部小序曲。明天的正章会很快来临。

◆◆◆

我在黑暗中醒来。夜空中充满了昆虫的鸣叫。透过帐篷薄薄的护顶，我看到一只萤火虫打着暗淡的霓虹色灯笼飞过。远远传来吼猴的叫声，绵延不绝，提醒我黎明已经不远。我看看表，现在是 4：30，意识到自己再也无法入睡，我穿上衣服，钻出帐篷，走进夜晚凉爽的空气中。树木黑乎乎地矗立在满天星斗的夜空下。

套上靴子，我走进厨房，从桌上的热水瓶里倒了一杯浓浓的黑咖啡。我坐了半个小时，试图想明白这场游戏。显然，我会受到一只角雕攻击，甚至两只。那我倒能应付，我有盔甲，而且谁会怪罪护巢的鸟儿？要想修好摄像机，这是必须付出的代价。我真正担心的是冲突期间误伤一只成年角雕的可能性。我得尽量保持消极防御状态，努力不去刺激它们，但人的防卫本能很难压制，它将考验我的耐心。作为最后一招，我得知

道如果事情失控，什么时候该撤退。

一个小时后，我们三人站到那棵木棉树下。阿德里安不知从哪里找来几条生皮，正用一卷强力胶带把它们捆在我的腰上。这些有效地堵上了防刺背心和攀登安全带间的空隙，为我的腰提供了很好的保护。我用同样的材料裹住大腿，阿德里安则去帮格雷厄姆包上类似的铠甲。为尽量减少干扰，我们这一次只安装了一套绳索。因此我会先爬上去，再转到一个临时锚点，腾出主绳让格雷厄姆爬上来与我会合。这样虽然会导致我受到攻击时无法撤退，但一个人在修理摄像机时，另一个人可以帮忙放哨。不过一次只上去一个人首先就是一场挑战，因为我们没法在攀登期间互相照料对方身后。

防暴头盔闻起来有股霉味和馊汗味。我戴到头上，扣紧下巴系带。然后，我把绳子夹进上升器，拉过松弛部分。系紧并打开对讲机后，我开始攀登。我们看不到角雕的踪迹，但它们肯定在注视着。

防暴头盔狭窄的视野蒙住了我的眼睛，厚实的衬垫阻隔了所有声音。我的呼吸响亮沉重，其余一切都疏离而遥远，如在水下。反正也看不到和听不到什么，我干脆把注意力放在攀登的节奏上。到达下层矮生植被顶端，我拉下头罩，准备走出隐蔽处。带着划痕的有机玻璃立即糊上了水汽，我只能两眼一抹黑地蜿蜒向上，穿过乱糟糟的一堆树枝。

之后我进入了上方敞开的空间。现在，我被那对鹰发现只是时间问题。我开始向上方 70 英尺的安全的树冠发起冲刺。直至上到那里之前，我都是个活靶子。汗淌进眼睛，酸液般刺痛，我的肌肉似乎在燃烧。我以最快的速度沿着绳子向上推进。

我得到的第一份警告是左边飞速降下的一团来意不善的阴影。头低

低缩在两翼间的角雕现出流线型的轮廓，直到进入距我 10 英尺范围内，它才向前伸出巨大的爪子，准备攻击。但是发现我已经看到它，它在最后一刻转向飞开。它巨大的翅膀掀起的气流激得我在绳上打转，变成了背面朝向它。再一次两眼一抹黑，耳里回落着心脏的怦怦巨响，我继续以最快的速度向上冲去。

没过几秒，对讲机噼里啪啦响开了："注意，它回来了。"到我转过身来，它正在 100 英尺外，巨大的黑色翅膀大幅挥动，全力向我飞来。它正在以可怕的速度冲刺。我能做的只有看着它猛烈而快速地直接奔向我的脸，在我眼里越来越大。它在 30 英尺外停止扑动翅膀，一动不动地滑翔。在最后一刻，它扭向一边，导弹般飞速掠过的同时，双足猛蹬我的腰部。临时拼凑的铠甲起了作用。它的爪子没有穿透，但这强力一击仍挫伤了皮肉，撞得我在绳子上打转。除了继续全速攀登外，我什么也做不了。

大幅度地荡来荡去，我感觉自己转着圈子，沿绳子螺旋形上升。热、汗和视觉缺失让我感觉晕眩。我掀开头罩透口气，却看到它在不到 20 英尺外对着我的脸冲来。扭曲的绳索让我再次转过身去，只听到一阵呼呼的风声和重重的撞击声 —— 这一次，它结结实实击中了我的后背。身下挂着刀一般的巨大鹰爪，它快速飞开，我只看到它宽阔结实的翅膀和张开的大尾巴一闪而过。

几分钟后，它重新出现在我上方，落到我的绳子旁的一根树枝上。我们之间没有畅通的作战路线，因此我抓住机会，在酸痛的肌肉承受范围内尽可能快地向上推进。现在，我接近绳索顶端，已经进入木棉树的树冠。角雕等在上面，俯身向前，一双黑色的眼睛向下瞪着我，钩子般

的大嘴张开，露出爬行动物似的舌头，随着急促的呼吸一伸一缩。

它强有力的黄色双足紧紧握住树枝，可怕的后爪支着针一般锐利的尖端。显然它在等待另一次进攻机会。我的目光没离开它，挤过树枝间一个狭小的枝杈爬了上去，接着摇摇晃晃地站起，抬头与它对视。一分钟后，它似乎放松了点，竖起羽冠，坐直了身子。

现在难点来了。要想将绳子腾出来给格雷厄姆向上爬，我需要设置另一个锚点。但要是那样做，我的目光得离开它身上几秒钟。我别无选择，只能拱手将这不确定的攻击行动让给它，希望它没看出这个优势。

接下来我知道的只有自己眼冒金星，在绳子上打转。我的耳朵里嗡嗡作响，感觉到脑壳底下一阵灼痛。我以最快的速度重新爬上那根覆盖着棘刺的树枝，用手按在痛处。我左边衣领与下巴之间的颈部失去了知觉，我拿开手，手指上有血迹。它一定是看到了护颈和防刺背心间的空隙，一举攻击了这里。我感觉自己好像被球棒击中。我把头转了几转，试出没有骨折，但流血总不是好事。我试图用手指使劲按压止血，但这让我感觉更加头晕目眩。

我对着下面的人大喊："我没事，不过，我受够了。我要撤走！"

下方远远传来格雷厄姆的声音："待在那里，詹姆斯。我上来了。我马上到你那边！"

我刚来得及解离主绳，将自己系到邻近的树枝上，就感觉到下方的主绳开始拉紧、弹动。他上来了。

几秒钟后，它再次向我飞来。它张开爪子对着我的脸，猛扑下来。这一次，仅仅转身面向它似乎阻止不了攻击，因此我挥舞着胳膊大声呼喊。它改变了方向，滑身落在 10 英尺外的一根树枝上，再一次半张着

翅膀，俯身打量我，随时准备在机会出现时采取行动。现在，背对着它或短暂移开目光无疑会招来另一次攻击。我不会再犯同样的错误。因此它伸长脖子想看清我时，我极力保持目光接触，同时以邻近的一根树枝做掩护。我们陷入僵持——一瞬不瞬地盯着对方。这是它的主场，我是客队。

我冒险飞速向下望了一眼绳子，看到格雷厄姆刚刚从下层矮生植被冒出头。角雕一定也注意到他，因为我看到它身体前倾了一点，向下张望。就在我以为它要俯冲扑向格雷厄姆时，雄雕不知从哪里冒出来，在我下方划出一道弧形，向他扑去。我发出警报，但格雷厄姆已经看到它，双脚抬到身前来抵挡这一击。雄雕意识到自己已经被识破，在最后一刻侧身飞向一旁，留下格雷厄姆在空中摆动。他不顾一切地继续沿绳子向上推进，几分钟内就爬上了树枝，站到我身边。我稍稍镇定了一些，血似乎也止住了。有了格雷厄姆严密监视仅仅几英尺外的雌雕，我第一次有机会好好看看身后的鸟巢。

三个月前，卧着两只小小白色鸟蛋的地方，现在是一只愤怒的大块头雏鸟。它有一只成年鸡大小，灰翅膀，白头，黄色大脚。它后腿支地，仰坐着，竖起羽冠面向我们，挑衅地张着嘴，每隔几秒，一道苍白的瞬膜滑过凌厉的黑眼睛，像是冰冷的爬行动物。

鸟巢的表面铺着厚厚一层落叶，散落着吃了一半的支离破碎的动物尸体。圆滚滚的绿苍蝇成群聚集在碎肉上，苍白的腐肉上爬满了蛆。雏鹰后退着远离我们。我们得非常小心，别吓得它掉下巢去，因此我只走到够得到摄像机的距离。接下来 30 分钟里，我和格雷厄姆清理了溅在镜头上的鹰粪，擦掉三个月来积累的污垢。到我们完成时，雏鸟似乎出人

意料地对我们的存在不再感到紧张，不过看到它回头从肩上飞快地望一眼鸟妈妈就足以提醒我不要太自得。格雷厄姆正与雌雕对视，停火勉强维持着。但我知道，不一会儿后，我们中一人将不得不先降下去，留下另一个独自对付它。我提出留下来，看着格雷厄姆后仰翻下树枝，落入虚空，没入 70 英尺下方浓密的矮生植被。雌雕依然蹲在树枝上瞪着我，格雷厄姆毫发无损地逃走了。

现在轮到我了，我知道接下来会发生什么。我紧盯着它，跳下树枝，同时以我的胆量允许的最大力气按住下降器手柄。但该来的躲也躲不过——它将双翅收在身旁，直接扑到我上方，转身最后一次击到我肩膀，然后消失在林中。我彻底受够了，像只秤砣似的顺着绳子落到安全的地面。

"伙计，你的脖子在流血。"我一落地，丢掉防暴头盔，阿德里安说。"看上去相当严重……"他走近了细细查看，"衬衫领子都给撕碎了，护颈上划了道口子，看上去它似乎要将一只爪子直接刺进你脖子，离颈静脉不远的地方。是，再往左一点，你就麻烦了。"它用一只爪子刺出一道很深的伤口。鬼知道一只角雕的爪子里藏着多少病菌，伤口需要好好刮净清洗，但至少血已经止住了。

我们围在小小的 LCD 监视器前，观看雏鹰坐在窝里对着摄像机生气的图像。

几分钟后，鸟妈妈落在镜头里。它一动不动地站着，盯着雏鸟。接着，它将一块猴子肉拖向雏鸟。一阵短暂激烈的拔河过后，它开始用嘴小片小片地撕下肉，然后俯身向前，将碎肉递向雏鸟。小鸟虚弱地拍打着翅膀，蹒跚走向妈妈。妈妈无限温柔地将细小碎肉轻轻放在雏鸟张开

的嘴里。这是一个无比美妙的画面，是一切进展顺利和我们没有造成任何永久干扰的最好证据。

我抬头仰望，高耸入云的巨大银色树枝在阳光下闪闪发亮。在那上面，在角雕的堡垒里，有一个不同的世界。得以一窥这个世界是一份莫大的荣幸。

"回营地吧。我们得彻底清洗伤口。"格雷厄姆说。我当然不需要他再说第二遍。这才上午9:30，但我已经渴望来一杯啤酒了。

第十章

自然复育的北非雪松——摩洛哥

2013

我慢慢爬上山坡，松动的石灰石碎片如打破的瓷器，在我脚下叮当作响。这里的地面是极干燥的一堆裸露基岩。薄薄的土层夹在破碎的巨砾间，干燥纤弱的草长在一块块能见到土的地方。任何事物能在这里生长都是个奇迹，更别提长势繁荣了。因此，身边那些直接从地球的骨头上升起的参天大树让我非常惊讶。

这些是北非雪松，清新的山地空气里飘荡着松脂的香气，这种令人精神振奋的气味似乎是来自另一个世纪的熏香。我抬起头，看到最顶端的树枝沐浴在明亮的阳光下，而在下面的阴影里，我周围的粗大树干矗立在一片稀疏的冬青和槭树的矮生植被中央。

这是 10 月中旬的摩洛哥阿特拉斯山脉。带刺小灌木枝头的红色浆果证实秋天已经来了。虽然天气还很暖和，阴冷的山风依然预示着一个严寒的冬季。这片森林的气候两极分化，先是被强烈的北非夏季阳光烤得

奄奄一息，又在冬季陡降到零度以下的气温里瑟瑟发抖，并且覆盖在厚厚的积雪下。任何生长在这里的植物要活下去，都需要坚韧不拔的品质。我周围这些虬节多瘤的雪松显然就是这样。不同于生在下面谷地里受到庇护的那些幼树，这些巨大的老树无疑有自己的个性。我站立的这片林子挤在一道陡峭的山脊上，就像战役结束时坚守最后阵地的一群士兵。每棵树都完全不同于它的邻居，它们的身体语言似乎是在藐视时间和风雨的摧残。树枝被冬季的大雪压断，树干被夏季的山火烧焦，每棵树都是自身生命历程里活生生的记录象征，每个人都能读出这些直白的史诗。

　　我选了两条树根间的一块空地，背靠一根树干坐下，俯视刚刚爬上来的那道山坡。从这里看去，它显得更陡峭了。现在，我正与下方几棵大雪松的上层树冠平齐。它们层层叠叠水平伸出的树枝被清晨的阳光从背后照亮，四季常绿的纤细松针染成了银色。从地面反射的阳光照亮了树枝下部，好似覆盖着鳞片的巨大树干闪着深红棕色的光芒，树叶在清澈的蓝天下迎着微风叹息。整片森林给人一种超越时空的宁静感觉。

◆ ◆ ◆

　　两天前，我和父亲到达中阿特拉斯山脉的艾兹鲁 —— 这座柏柏尔人的繁华小城。自从 16 年前第一次来过之后，我们就喜欢上这里。那时我在摩洛哥南部的沙漠里生活、拍摄。虽然我很喜欢撒哈拉沙漠北部的荒凉之美，但还是怀念与树为伴的日子。因此父亲过来时，我们沿公路旅行，发现了大山深处的这颗宝石。艾兹鲁是通往我见过的最美妙森林的大门，尽管远不及我向往的那么频繁，但只要有机会，我都会回到这里。

　　依我看来，北非雪松是地球上最漂亮的树之一，但与所有生物一样，要完全欣赏它们的美还需要沉浸在它们的自然环境里。每棵树都展示出令人叹为观止的结构的平衡，所有与自然和谐共处的野生生物都具有这样的平衡。这也许与树液醉人的气味或它们遗世独立的山地家园有关，但对于我，仅仅徜徉在这些古老的大树间就能让灵魂得到抚慰。

　　令人高兴的是，攀登雪松也充满了乐趣。它们不是最高的树种，但有结实的木材、水平伸展的树枝，一些老树顶部平平的树冠还能让你伸展肢体，欣赏风景，这些都是在别的树上难以想象的。我的父亲正在山下的露天集市乐此不疲地与地毯和化石商贩讨价还价，他将这一天让给我做最喜欢的事：搜寻森林覆盖的山坡，寻找最适合攀登的树。我的计划是第二天回来，爬上它，在树枝上过一夜。我爬过许多雪松，但从未在任何一棵上过夜，此刻我感觉到与这些壮观的大树尽可能多地亲密接触的需要。

　　山坡下的动静吸引了我的目光。一群叟猴正穿过树林，翻石块，掏木头，搜寻可以吃的零碎。它们突然让我想起，虽然这是一片生着针叶林的山区地带，我脚下依然是非洲，并且直到晚近，这些偏远的山谷依然养育着这个大陆特有的各种哺乳动物。

　　非洲唯一的一种熊在这里生存到 19 世纪中叶，摩洛哥最后一只野生巴巴里狮在这些山里活到 20 世纪 40 年代。这两种动物曾经都有庞大而健康的种群。实际上，在古罗马斗兽场的沙地惨遭屠戮的大部分狮子都来自这里。

　　我努力想象在这个场面里看到一只巴巴里狮会是什么样子。它们拥有出了名的庞大体型和浓密蓬乱的黑色鬃毛，当它们在宁静的月夜走过

雪地，在高大雪松的深蓝色阴影下无声地滑行时，那情景绝对震撼人心。虽然狮子没了，但森林还在。看着长在我身边山脊上的这些古树，想着这样一只猫科动物也许走过这里，将爪印刻在其中一棵坚硬的木材上，这想法太奇妙了。那棵树甚至可能就是我正靠着的这棵。

另一个令人着迷的想法是，这里可能——只是可能——还有北非豹的残存种群。虽然许多人认为它已经灭绝，但一些当地牧羊人相信它们依然逡巡在森林里。我清清楚楚地记起 15 年前在艾兹鲁的露天集市上出售的斑点兽皮。毛发浓密的毛皮不同于我在撒哈拉沙漠以南的非洲看到的任何一种。对于这类事情，我是个无可救药的浪漫主义者，我希望它们依然还在这里，在某个地方。如果哪种大型猫科动物能不为外部世界所知地幸存下来，那只有豹子了。

一只渡鸦的叫声将我唤回这个世纪。我喝了一口水，起身继续沿山脊走过去，寻找一棵可以爬的树。

我开始看出某种规律。这些老树一块块长在一起——形成深处森林腹地的与众不同的小树林。不同于许多通常在肥沃的河漫滩长得最好的树种，这些树偏好在岩石遍布、土层最薄的山坡高处繁荣昌盛。这让我难以理解，也更增添了它们的魅力。它们是桀骜不驯的树，发展节奏似乎与众不同。

爬上山脊，映入眼帘的是另一面平坦空间的一幅美丽景象。成年雪松站成一排开阔的柱廊，就像一所雄伟的高顶清真寺的拱门。一道道阳光穿进来，照亮了这片空间。每条照到地面的光线里都有一对翩翩起舞的本地蝴蝶。它们棕色的翅膀上覆盖着淡黄色的大斑点，看上去像一个名为斑点木蝶的品种。一团团轻柔的灰尘在它们小小的翅膀掀起的气流

里旋转。我呆呆地站着，看着它们你来我往，旋转着顺光柱飞向上方的树冠。我走进了一片天堂般的林中空地。

脚下石块间的一片亮色吸引了我的目光。我俯身查看，原来是一株野生番红花。我之前从未见过这种花。六片淡紫色的花瓣包成一顶竖立的王冠，在斑驳的阳光下闪闪发亮。三支细线般的橙色柱头清晰可见。把这些柱头收集起来，在太阳下晒干就成了藏红花。我想起了在艾兹鲁的露天集市，我曾看到高高堆在雪松木碗里的这种昂贵的深红色香料。番红花和雪松似乎不大可能共生共存，但显然结成了某种微妙的合作关系。在这样一个似乎有很多岩石的环境下，这些森林出人意料的脆弱。我不由得想到它们面临的巨大环境压力。

2013 年，国际自然和自然资源保护联合会（International Union for the Conservation of Nature [and Natural Resources]，简称"国际自然保护联合会"）编制了一份世界范围内针叶林状态的定期报告。北非雪松一夜之间从"无危"升级为"濒危"。75% 的数量减少发生在 20 世纪中叶，并且自 20 世纪 80 年代以来，这些雪松经历了长期的严重干旱。这些森林一度横跨了马格里布地区的山脉，但除了阿尔及利亚的一小部分外，所有的都消失了。摩洛哥的现在占了剩余数量的约 80%。在这样一个季节性干旱的环境下不可避免的主要问题似乎就是全球变暖。艾兹鲁一带的森林位于阿特拉斯山脉北坡，历史上得益于大西洋的水汽一直繁衍，但来自南方的异常干燥的气候正发挥影响。现在，阿特拉斯山脉南坡散布着死于干旱的令人痛心的白色雪松骨架，标记出一片正往北退缩的森林的后边沿。因为北非雪松仅仅自然分布于 4 000~8 000 英尺的海拔高度，这片森林夹在岩石和硬地之间，没地方可去。非法砍伐、过度放牧和土

壤侵蚀的额外压力又使形势更加危急。

我本身属于乐天派，即便如此，我也很难对北非雪松在其自然分布地范围内的长期前景保持乐观看法。单独的树可以在英国长得很好，但森林显然远不止其树木的总和。将来，我们也许能够保存基因用于迁地保护，但那远远比不上在其自然环境下茁壮成长的一棵雪松，或一只北非狮。

我用手指背面轻轻碰碰那株番红花，它的花瓣软到几乎感觉不到。一个如此脆弱的生命怎么可能在这里活下去？我的目光回到那对求偶期转瞬即逝的蝴蝶身上，再转到身边那些高大的雪松上。这是个多么神奇的地方啊。

◆ ◆ ◆

"那么，你找到要找的树了？"那天晚上，我回到艾兹鲁时，父亲问。我看到他正在雪松酒店（Hôtel des Cèdre）俯瞰集市的台阶上，在他最喜欢的桌子旁欣赏落日。他正啜着一怀"nous-nous"咖啡。我惊讶于他在一天中任何时候都可以喝浓咖啡的能力。我拉过一张椅子，告诉他我找到了一棵完美的树，等不及一攀为快。他身边摆着一袋刚买的小饰品，看上去他似乎度过了和我一样快乐的一天。几年前，他从伦敦的古董行业退休，但职业病难改，他满足的表情道出了一切。我只是可怜露天集市上那些贩子。

召唤祈祷的声音响彻了傍晚清澈的天空，炭火上炖菜的味道飘过狭窄的街道。一轮凸月出现在森林覆盖的小山上方。意识到下一次看它升

起时，我已经舒服地待在离地 100 英尺的雪松树冠上的吊床里，我笑了。

◆◆◆

第二天，快中午的时候，虽然上面贫瘠的山坡干热得快冒出火来，这里的森林依然阴凉。我和父亲穿行在大石头间，已经熟悉的松脂气味弥漫在空气中。我们正沿一条林木茂盛的山谷的坡地走向我准备攀登的那棵树。我在 GPS 上记录了它的位置，不知怎么的，这让我感觉有点儿像作弊，在我盲目地追随着显示屏上的数字点迹时，它显然分散了森林带给我的快乐。我打算至少在日落前一个小时钻进吊床，所以迫不及待地要尽快赶到那里。父亲也盼着在外野营，因此我带来了第二张吊床，让他挂在附近地面上。

我选的那棵树矗立在那片有蝴蝶的林中空地的另一面。再过去一点，这小块高地又扭头落向下一道山谷。它不是我见过的最高的雪松，但生长的位置极好。一眼看到它，我就知道非它莫属。既然做出了选择，我就迫不及待地要赶到那里。

来到树底下，父亲走开去找野营的地方，我花了几分钟熟悉即将要爬的这棵树。

这是一棵匀称优美的大树，树干有 6 英尺粗，不算太大，一根漂亮的圆柱向上直插树冠，木材上没有结瘤。直到 70 英尺上空才出现的第一根树枝只是一截扭曲的残余枯枝，但在这之上的主树冠非常完美：巨大的树枝水平伸向四面八方，提供了悬挂吊床的无数种可能。树位于高坡边缘，高高耸立在下一道山谷上方，意味着下面一望无际的视野。而且

它面朝西方，正适合看夕阳。

我一刻也不耽误，架起弹弓，将一条细线射上我能看到的最下面一根结实的树枝。我拉上绳子，计划用它爬上光秃秃的树干，进入下层树冠。从那里起，我将通过一根根树枝爬过树的剩余部分。我的辅绳会在意外失足时拉住我，但我觉得重要的是爬这棵树本身而不是一条绳子。我不想通过一条从上到下将树冠顶部与地面连接起来的长绳将自己送到树梢。

远处传来的岩石碰撞声告诉我，父亲已经找到一个露营地，正在清理出一块生火的地方。于是我把脚套进安全带，把它拉到腰上，解下所有用不上的多余锁扣和装备。将绳端系到一只装着露营装备、食物和水的背包上，我夹上上升器，拉紧松弛的绳子。比起潮湿、酷热的热带丛林里的艰难攀登，在地中海的干燥天气下爬树显然舒服多了。不用在离开地面 30 秒之内就汗流浃背实在令人舒爽愉快，不用忍受叮人昆虫的恼人嗡嗡声也能让人心旷神怡。

但话说得早了点 —— 虽然我很高兴地没受到昆虫骚扰，汗却还是很快流出来。上到树干的一半，我暴露在阳光下，立即感觉到皮肤上的灼热。几分钟后，我到达树冠的阴影里，停下来喘口气。汗水在干燥的空气里蒸发，让我凉爽下来，没用多一会儿，连衬衫前襟一块块暗色的汗迹都完全消失了。我顺着树干望上去，看看自己还需要爬多远。

树与我头顶上一根粗大的枯枝间有道空隙，主绳就向上穿过空隙。这空隙从地面看上去要大得多，而现在，我开始琢磨自己能不能钻过去。那无疑会很狭窄。我本来可以转到另一根辅绳上，轻松绕过这个瓶颈，但我决定尝试一下。结果，这个举动不可避免地发展为一场小小的挣扎，

差点让我卡在那里出不来。好像是我炖菜吃得太多的缘故，到我最终爬出去，进入上方敞开的空间时，我的双臂满是通红的擦伤和树液与灰尘的混合物。胳膊上的一些地方还黏有几片粘着树液的干树皮，我设法把它们连着几根汗毛一起揭掉。松脂的味道似乎来自另一个世界，我忍不住用手指蘸一点尝尝。我指望这样做的时候，能发现一种新的灵丹妙药，某种保证可以制造出一种永恒幸福感的天然秘方。不过令人失望的是，虽然它有一种隐隐的甜香味，甚至吸引我为了确认又尝了一次，但结果却是极其苦涩，难以入口。甚至是难吃至极，因此我灌下一大口水，继续攀登，一直上到绳子最高点。我在这里坐下来，好好看看周围的新环境。

映入眼帘的景色让我开心得不由自主地笑出声来。森林的树冠层如流动的平台般围绕着我。一层层浓密的水平枝叶高高低低挂在周围的树上。所有的一切都被逆光照亮，在下午的阳光下闪着蓝绿色的光芒。太阳本身被一根树枝挡住了，但周围的松针亮着银色的光环。数十只新孵出的小蜘蛛在我身边飘下树冠，长长的蛛丝在空中闪闪发亮。

因为这棵树位于陡坡边缘，我现在正好与生在下面山坡的其他树的顶部齐平。它们看起来很近，似乎可以穿过清澈的山区空气跳过去。这片森林爬上山谷另一面，消失在远处一座开阔的高原上。山脉迷人的剪影高高浮现在地平线上，超过了周围的一切。我能看到的，只有山脉和北非雪松这种地球上最可爱的树。整个儿一幅田园诗般的景象。

这棵树最顶部还在我上面30英尺，但我现在吊着的位置正适合挂轻型吊床。我拉上背包，将它挂在身边一根树枝上。吊床还是崭新的，包装成一个紧密的球形。展开后，它就挂在我下方。我咬住吊床一头，人

挂在绳子上，沿一根大树枝荡出去，把它系上。接着我荡到 10 英尺外的另一根树枝上，将吊床一端在上面拉紧，自己落回中间，躺到我的新床上。我将在稍后整理睡袋，而现在，躺下来看着阳光在正上方的树冠底下舞动，这种感觉好极了。

太阳还在地平线以上一手宽的位置，我还有充足的时间干躺着，因此我闭上眼睛，听着森林的声音。太阳向地平线落去，天气在转凉，空气也流动起来。一阵微风呜呜穿过我身边的松针。下方山谷的阴影已经在加深，谷里什么地方传来一声灰林鸮的鸣叫，接着又静了下来。

我依然间或能听到父亲弄出的石头碰撞声——天知道他在下面搞什么鬼，从声音听来，他似乎在垒某种阻挡狼的墙。但大部分时间里，四周完全一片寂静。实际上，"寂静"一词并非很准确，它只表明没有声音。"宁静"是一个更恰当的描述，甚至可以说成"祥和"。这很难形容。但我一边在那棵雪松上离地 120 英尺的吊床里轻轻摇摆，一边看着太阳慢慢落下阿特拉斯山脉的那一个小时是我有生以来度过的最宁静的时刻之一。

几分钟后，我睁开眼睛，看到一只细小的蜘蛛挂在我脸上方 1 英尺的丝上。它似乎正落向我鼻子方向，眼看着它快触到我面前，我轻吹一口气。结果它落得更快了。就在它掉到我身上前，我抓住丝，把它拎起来。将它的丝重新挂到我旁边一根树枝上，我从吊床边缘看着它头下脚上地继续这场向下穿过树冠的长征。地面还在 120 英尺下方，我不敢相信一只那么小的蜘蛛能吐出足够的丝来完成这场惊人的下降。因为没有急迫的事要做，我估算了一下，如果将这棵树跟我的比例转换到它跟那只蜘蛛的比例，要从这张吊床下到地面，我将需要一条超过 6.9 万英尺的长绳。

这棵树总高度近 17 英里，它最上方的树枝将位于同温层。天啊。仅仅尝试想象一棵 16 英里高的雪松是什么样子就让我会心一笑。就在我想继续观察的时候，一阵微风将蜘蛛吹向树身。它落在我下方 10 英尺的树干上，解开了丝线，沿着树皮飞快地爬走了。看来我到底还是发现不了一只蜘蛛肚子里有多少丝。

睡觉时，我得一直系在保险绳上，这也意味着我会一直系着安全带。因此为了尽可能睡得舒服些，我解下所有多余的锁扣，挂到一旁，接着打开睡袋，脱掉靴子，戴上羊毛帽，侧躺着看落日。天空中霞光似火，血红的太阳慢慢滑落到大山背后。一座藏在山间的清真寺的晚祷召唤"Salat al-maghrib"远远顺风传来，接着一切归于沉寂。

几个小时后，我被冻醒了。原来我躺在睡袋上面就睡着了，于是我钻到里面，倾听夜晚的声音。一轮渐圆的月亮正从树间升起，但还没高到洒下光亮的程度，因此我身边的森林依然一片漆黑。星星在树冠上闪烁，灰林鸮在鸣叫。它们幽怨的歌声让我想起多年前在新森林的"歌利亚"上度过的第一夜。琢磨着这些鸮鸮在互诉些什么，我又睡着了。

下一次醒来时，月亮已经高挂在天空，周围的森林沐浴在柔和的月光下。雪松的叶子闪着蜡色的光泽，但扭曲盘绕在我身边的粗大树枝依然在阴影中。望向下面的山谷，我清楚地看出一些较高的雪松将树顶伸到月光下。我在吊床上翻过身，向下望去。身下的树干斑斑驳驳点缀着银色的影子，鳞片似的树皮像是来自无限久远的史前时代，不知道这棵树到底有多老，我感觉它似乎一直在这里注视着下方的山谷，亘古未变。它显然已经生长了几个世纪，很可能超过 500 年甚至更久。在这些大山里生长 500 年是一段漫长的时间，我短暂的造访在这棵雪松的生命史上几乎

不会留下痕迹。但那正是树木的迷人之处，不是吗？它们似乎是这块地面几乎永恒的参照物，提醒我们珍惜短暂生命中的每一天。旁边的树上又传来一只灰林鸮的叫声，我再次睡着了。

再次醒来已经是早上 7 点。我睁开眼睛，看到的是一个不同的世界。颜色正慢慢染回到这片天地，之前看到的月夜像是一场逝去的梦。东方苍白的天空预示着太阳的到来，微风已经送来了松脂诱人的气味，不过现在，我周围的森林依然留在阴影中。天很冷，但不是刺骨的严寒。我躺在吊床上，试图打起精神，于是我跳出吊床，开始攀登。树顶在我上方仅 30 来英尺远，我的计划是到那里迎接初升的太阳。我将沿着粗大结实的树枝搭成的梯子爬上去。我扭动着钻出睡袋，双腿摆过吊床边，穿上靴子。

我收紧滑结，拽着绳子向上拉，站到吊床上，接着迈步离开吊床，荡向树干。双脚蹬上树干后，我调整了安全带，接着伸手拉住一根树枝，伸展我的后背。夜里的寒气侵入肌骨，随着我的体重拉直脊柱，开始为攀登做好了准备，我感觉到几下骨节摩擦的声音。将身体拉上去后，我放出一大截绳子，飞快地从一根树枝爬上另一根，一步不停地一气站到最上层枝叶下方。

这里的树枝更细，更粗糙，经受的风吹雨打更多。地衣到处生长。我触碰树身时，灰尘纷纷飘落。几根树枝没了树皮，在甲虫幼虫钻过的地方露出纵横交错的花边样沟槽。这棵树最上层的树枝互相缠绕纠结，织成一层密实的水平席垫——一个枝叶的树顶平台。在这上面，我看到了蓝天。我将保险锚点移到身下的树枝上，再次松出一大段绳子，准备走出最后几步。双手向上推过浓密坚硬的松针，我进入了上方的空间。

现在，我上身完全来到树冠以上，正好来得及看到第一缕阳光从邻近一棵雪松树顶喷薄而出。我立即感受到阳光的温暖，同时感觉到光线深深浸入我的肌骨。我闭上眼睛，在这光辉的沐浴下坐了几秒钟。听到一阵轻柔的嗡嗡声，我睁开眼，看到数十只蜜蜂围在我身边，正平静地在树冠上采食。成百上千颗细长的手指状黄色松果挺立在树枝上。这些是这棵树的雄球花，已经于夏季成熟，现在是秋季，它们随时准备释放出花粉。蜜蜂正倾巢而至。雪松针状的叶子也根根竖起，一簇簇生在短短的木质梗上。厚厚的蜡质护膜让这些松针呈现出一种绿中带蓝的颜色。我摘下几根，放在掌中搓搓，它们释放出我开始喜欢上的那种浓香。

望向远处，我看到一排高度和树龄相仿的成年雪松矗立在一座新月形的断崖边缘，我身下这棵就是其中之一。转身面向西方，我的视线越过山谷，眺望远在天边的高阿特拉斯山脉。这座断崖的影子像一只巨大的日晷直落在这片地上。虽然我这棵树的顶部完全沐浴在阳光下，下方的树干依然在阴影里。随着太阳越升越高，我看着这片阴影的前边缘向我所在的山脊退缩，直到一切都被阳光照亮。那些生在这道山脊庇护下的树是我在这些森林里看到的一些最高的大树。书上说，北非雪松并不高——甚至不会超过130英尺。但我可以说，事实上，我身下这棵至少有150英尺高，并且如果下方山谷里那些树没有165英尺高，我就吞下一把铁锁。

这是一方令人难以置信的景色。但沿着山谷再往南却隐现着一个幽灵。那里的成年雪松多已枯死。许多如我身下这棵的大树一样本来还能生长多年，却在正值壮年的时候死掉。它们被太阳晒干的尸体依然如鬼魂一般阴森森地矗立在周边的森林上方。当然，每天都有树死去，这些

也许是自然原因的受害者，但它们绝对不是老死的。看到一整片枯死的林子毫无生气地矗立着似乎是个不祥的预兆。我敢肯定，长期干旱就是罪魁祸首。现在，一层浓密的矮生常绿圣栎已经在它们下面长大。任何雪松幼苗将来有能力与它们争夺阳光的可能性都极其渺茫。到目前为止，我也没看到任何小雪松在这片森林的任何地方生长。大群四处游荡的驯养绵羊和山羊也应该不会给它们机会。

爬下树前，我最后望一眼其余的景色，因看到这些枯树而低落的情绪一扫而光。我周围的绝大部分树木都生气勃勃。连那些失去主枝或被大风吹断树顶的树都在蓬勃生长，并且显然还能继续生长数十乃至上百年。

到我解开吊床、降回地面，父亲已经收拾好行囊在等我了。烟还在篝火滚烫的余烬上袅袅升起。为了防止森林在我们身边烧毁，我不得不把我们最后一点饮水泼到火上。对此我有点恼火，但他耸耸肩，微笑着说，艾兹鲁还有许多薄荷茶在等着我们。

我们决定不走 GPS 建议的弯曲路线，而是沿罗盘指出的一条更直接的方向回去。半个来小时后，我们碰上一道穿过树木的矮栅栏。它的目的不是挡住人，因此我们跨过它，继续前进。一块块荆棘散生在各处，矮生的胡颓子和意大利槭似乎比我在其他地方见过的都要浓密。这里的草长得更高，番红花更常见。我们显然进入一片受保护的区域，那道栅栏是竖起来挡开牲畜的。

这时我们遇到一片微型雪松森林。这些细小的绿色雪松幼苗直接生长在一棵特别古老的多树干雪松下。几百棵幼苗从我们周围极干燥的落叶里冒出头来，显然是那棵高高耸立的大树自己播下的种子。这是个令

人安心的场面：在森林里的最后一天，我们最终找到了雪松自然繁殖的证据。这里，散落在我们身边的，是未来的希望。200 棵幼苗不会成为一片森林，但它是一个开始。16 年前，我住在这附近时，这里还没有保护措施，但这道牲畜篱笆表明，人们已经采取了措施来逆转雪松的颓势，给了这些森林一个抗争的机会。我们只需要满足自然的一部分需求，它自己会做好其余的事。

　　我放下背包，趴在去年干透的细枝和残骸间细看这些幼苗。它们每棵不过 2 英寸高，只是一簇柔软娇弱的绿色松针，挂在一支纤细的栗色主茎枝头。它们看上去极其脆弱，我可以想象出一头饥饿的绵羊很快会将它们一扫而光。这些都是一口一个的小甜点。我双手支在干燥的地上，托起下巴，越过这些幼苗，抬头望向它们上方那棵大树。它是这个存在了许多世纪的森林真正的母亲。再一次，如此庞大的有机体那神迹般的发育方式吸引了我。一个不过牙签大小的脆弱小生命可以长成世界上最高的大树之一，实在令人难以置信，而北非雪松确实是世界上最高大的树之一，它无疑也是最漂亮的树之一。我只希望在以后多少千年里，它们还在自己所属的山脉里茁壮生长。谁知道呢？也许有一天，阿特拉斯山脉的雪松森林再一次成为狮子和熊的出没之地。

后 记

我坐在"歌利亚"半树腰，离地 80 英尺的吊床上。右边是一根下垂的 30 英尺长的树枝，左边是"歌利亚"粗大的树干，厚厚的红色树皮形成的涡旋图案直上 90 英尺上方的树顶。

早春的阳光淌过柔和的树叶，鸟儿的鸣啭此起彼伏。我写下这些时，火冠戴菊鸟轻快地掠过我周围的树枝，寻找可口的美食。一只旋木雀在我旁边的树枝上蹦跳。待在树冠上的真正乐趣之一就是，坐看自然世界在你身边忙忙碌碌，仿佛你不在那里似的。这样的早晨在新森林司空见惯。

26 年前，我第一次爬上这棵树——尽管那次没有真正登顶。三天后，我就 42 岁了，尽管自己感觉不到。唔，至少心理上没感觉到。多年来的各种小伤小痛损害了我的肢体，我再也不能像以前那样飞快地爬上一棵树了。但我依然是那个孩子，喜欢爬上枝条间，无所事事地待上一个小时，看看景色。我觉得自从 9 500 天前第一次坐上这根树枝，我肯定变了很多，但变老就是那样，不是吗？人自己一直是最后一个知道的，

谢天谢地。而且，今后许多年，我也无意收起我的安全带，世界上还有那么多美妙的大树值得攀登和探索。树冠和在树冠上拍摄野生动物对我的吸引力一点儿也没有减少——实际上反而更强烈了。下个月，我会去拍摄新几内亚的天堂鸟，之后还有四个星期会在婆罗洲拍摄猩猩。我已经迫不及待了，尽管这么长时间离开家庭从不是件易事。

"歌利亚"比我第一次看到它的时候高了几英尺，我周围树枝上淡淡的已经长好的绳索磨痕证明了，26 年对一棵树的一生来说也是一段相当漫长的时间。1991 年时，旨在防止绳子磨坏树皮的带环挽索还没发明出来，因此当我们将绳子挂在树枝根部，从那里下降时，绳子会留下摩擦的痕迹。现如今情况不同了。攀树人非常小心地不去损害他们爬的树。总体而言，我觉得大家现在更强烈地意识到他们的活动可能对自然和周围乡村的影响。我小的时候，指望在林中看到一只水獭或听到一只苍鹰在林子深处鸣叫简直是异想天开。鸢鹰非常罕见，而要看到一只游隼或一只渡鸦，你得到野外走上很远。然而仅仅是今天早上，我背着绳子走过树间时，就听到一只苍鹰刺耳的"喀喀"声，接着在我开始攀登时，又看到一只飞过"歌利亚"上方的渡鸦的黑色剪影。

尽管围绕环境问题有不少争议和负面媒体报道，但我确实相信，在我们现在生活的这个时代，英国的野生生物充满了希望。我不是说我们应该骄傲自满，但 2010 年，政府试图将受保护的林地卖给私人时引发的轩然大波，足以证明公众到底有多关注自然生态。似乎只要树木存在，希望就存在。

我前面说过，树木常作为一个不变量，我们用它来度量逝去的年代和自己生活中的事件。我们将自己的记忆投射到它们身上。现在，我俯

视下方的树枝，依然可以看到祖父、父亲和我站在下面仰视着，几乎可以听到我的小狗"巴斯特"从装备包里伸出头，被我的同伴拉上来递给我时激动的狂吠。（它见到我时会疯狂地摇着尾巴，热烈地亲吻我，接着试图爬上一根树枝。这时我认识到它更适合地面上的生活，很快又把它安全地放了下去。）

我第一次终于爬上这棵树顶那一年——1994 年——也是我遇上未来妻子的那一年。优吉塔和我在德比的大学里学习同一课程，我依然记得我第一眼见到她的情景。经过了 23 年，养育了三个孩子，经历了酸甜苦辣后，我们比以往更亲密了，但她还没有和我一起爬过"歌利亚"。实际上，当不在野外丛林里工作时，我现在大部分时候都会一个人爬树。除了作为野生动物摄影师的工作外，我还经营自己的公司，训练人如何攀树。我热爱这工作，但如果我不能定期逃回树上，与管理一家小企业相伴的无休止的案头工作会很快夺去我从中获得的快乐。幸亏优吉塔似乎知道什么最好，很乐意将我赶到树冠上。她深知从树上回来后，我会更放松，更容易相处。风险评估、电邮、账目……这些会让人迟钝和麻木。

因此昨天傍晚，我来到这片森林。走出汽车，踏上森林的土地就像与之前发生过的一切重新接上了头。我快步经过那棵我从 17 岁起就一直对自己承诺要攀登的北美云杉和那棵我清楚地记得在 20 岁出头时爬过的花旗松，在黄昏中走向"歌利亚"时，我简直如鱼得水，沉浸在自己的回忆里。踏上那片开阔土地，看到"歌利亚"还在原地，它的剪影映在西方深蓝色的天空上，我感到一丝宽慰。它还是一如既往地沉默、高傲和坚忍。多么伟岸的一棵树啊。

走近后，我注意到有人将自己的姓名首字母刻在树干齐胸高的位置。这些字母用长刀小刀粗暴地刻在层层叠叠的红色树皮上。一开始，我很愤怒，接着是失望，继而只是为那个做下这件事的人感到悲哀。它的树皮太厚太韧，一把小刀远远伤不到它，随着厚厚的新生层长出来盖过它，这些字母很快就会随着时间消失。但它让我思考，为什么有人会那样做。这让我想到不安全感驱使下的某种绝望举动，但事情也许就是这样：人类本性就是不安全感很强的生物。大部分在树上的乱涂乱刻，不管多么没脑子，通常都可以看成将我们自己的一部分嫁接到其他生物体的未来上的一次粗暴尝试，而这个生物体几乎可以保证比我们活得更久远。

在这片森林里其他地方，一棵老山毛榉树上刻着令人心酸的"T. B. 詹姆斯（T. B. James）"、美军的星形标记和时间"1944"。那棵树已经尽力治愈伤口，但山毛榉银灰色的皮肤比红杉海绵样的树皮薄得多，经过70多年后，这些字母依然清晰可读。一名驻扎在该地区的美国士兵用一把小刀，或许是刺刀的尖端，于诺曼底登陆日（D-Day）前夕将这些字母刻在那棵树上。现在我想明白了。不管他经过登陆战之后是否活着，他的记忆都与那棵树交织在一起。在我看来，那棵树现在象征了一个人对未来的希望与自我牺牲的不朽。

◆◆◆

我在最后一丝光线渐渐消失之际将引绳射上"歌利亚"的树枝，又在今天黎明回来攀登，爬上树顶时恰好来得及看到太阳从索伦特海峡升起，吻上我周围那些最高的大树顶端。我紧紧抱住"歌利亚"脖子，感

觉到光线驱走了在汽车里过夜的寒气。我一边看着阳光 —— 辉煌的、金色的、闪亮的阳光 —— 洒满这树冠层，一边听着耳机里的巴赫《第一号大提琴组曲》（*Cello Suite No.1*）的《序曲》（*Prelude*）。第一次在树上听到这段音乐时，我感动到流下了眼泪；这一次，我闭上眼睛，随着大提琴的乐声起伏轻轻摇摆，又合着高亢的最后终止式再次睁开眼，眺望这整片森林。我感觉好像在飞，从"歌利亚"俯冲而下，掠过下方的栎树树顶，仿佛一只鸟飘浮在空中。

虽然爬过那么多树，从"歌利亚"顶上看到的景色依然是我最喜欢的。几年前，我到加利福尼亚州攀登土生土长的红杉。那些树有的高得出奇，生长的规模不同于与我爬过的任何树。它们超过了"歌利亚"高度的两倍，甚至比"怒吼梅格"还要高近百英尺，绝对蔚为壮观。但即便是从一棵350英尺的加州红杉顶上看到的景色，也不能与我今天早上在一棵承载了我无数美妙记忆的树上看到的相提并论。

从新森林上方望出去，我记起自己攀登完全不同的另一棵树的那一次。我后来得知，那棵是另一个声名显赫的人最喜欢的树，从它最上方的树枝上看到的景色同样不同凡响。

白金汉宫花园里，距伊丽莎白二世私人寝宫不远处肩并肩长着两棵漂亮的英国梧桐。它们是维多利亚女王和阿尔伯特亲王夫妇亲手种下的，因而也以他们的名字为名。尽管我分不清哪棵是哪棵，但我确实知道它们都非常漂亮，拥有风华正茂的成年梧桐所特有的枝条舒展而成的粗壮树冠。我在爬上其中一棵并安装拍摄纪录片的摄像机时，无意间抬头看了一眼王宫。据说女王那天上午不在家，因此看到一个极熟悉的白发女士站在阳台窗户的网眼窗帘边专注地看着我时，我大吃一惊。我刚刚爬

上树顶，从枝叶繁茂的树冠上伸出头来，而她就在不到 100 英尺外吃惊地盯着我。我张皇失措，不知该做何反应。我克服着微笑或挥手的冲动，突然浑身不自在。女王相当严厉的表情说明了问题，很显然，对于我在那里搞什么，没人对她提过一个字。

经过了我生平最离奇的 10 分钟后，王宫门开了，一小群柯基犬乱纷纷跳下台阶，跟着它们的是一位穿着镶着金色纽扣的马甲和细条纹裤的衣着入时的男士。意识到最好还是赶紧解释一下，我从树上下来，迎面遇上那群在树底下对我狂吠的柯基犬。

"王上想知道，你在她钟爱的树上搞什么名堂。"那人拉住群狗，问道。

显然，没人向王室家庭提到过，说他们会看到某个不知名的家伙在王宫窗外的树冠上爬来爬去。我道了歉，向他保证我绝对不是来这里伤害这棵树的。这事恰恰表明了，某些特定的树是如何受到各种各样的人珍视的。连伊丽莎白二世都有自己钟爱的树，不知为什么，这一点让我精神振奋。似乎不管我们出身如何，树木都有能力在所有人心里制造出深刻的情感象征。

还有一天，我尝试算算从 1998 年起去过多少次雨林。数到 76 的时候，我数不下去了。到目前为止，那些持续 2 周到 3 个月不等的日子加起来有 8 年左右了。即使在丛林里度过了那么多时间，对于我来说，"歌利亚"依然代表了关于攀树的所有美妙之处。实际上，它很好爬。但是对我，这才是全部要点：年纪越大，我越不想担惊受怕。舒适和熟悉取代了肾上腺素激起的紧张刺激，现在，我更强调与我攀登的树木培养一对一的关系。

　　我认识的最有才华的攀树人是个叫沃尔多的朋友，在位于多塞特的他儿时的家附近，他有自己特别的一棵树。虽然它很漂亮，但并非特别难爬，也不是格外高大或危险。关键的一点是，沃尔多在它的树枝上感觉很自在。在树枝间荡来荡去，他可以天马行空地胡思乱想，回到地面，他似乎变得更加充满活力。大部分攀树人就像这样——我们大部分都有一棵钟爱的树藏在身后，随时准备在我们感觉需要花点时间重新了解自己、需要宝贵的不受打扰的几个小时之际拿出来独享。

　　因此在这个方面，"歌利亚"就是一个庇护所。我还发现，九年前第一次成为父亲时，几乎一夜之间，我就对极端冒险的厌恶失去了兴致。我们很难控制生活中的许多事件，但在觉得自己可以选择的情况下——尤其是在雨林树冠层工作时——我有意避开做出危险举动。即使不去刻意自讨苦吃，生活中也充满了不期而至的挑战。至于爬树，我现在尝试非常小心地选择攀登对象，如果可以控制，我会努力不让自己无意识地陷入危险境地。虽然我非常喜欢树，但它们是变数极大的活体结构，没人可以保证树枝不会断掉或树上不会潜藏着任何危险。

◆◆◆

　　在我们位于英格兰西南的家附近，一棵古老的虬结多瘤的紫杉很可能已经有上千岁了。它矗立在一片久已被人遗忘的小树林一个安静的角落，俯视着一条美丽的峡谷。日子难熬的时候，我就不带绳子，爬上它高处的树枝，坐在那里思考，观看下面世界的纷扰。有时这就够了，我会在过一会儿后下到地面，感觉到心情更加平静，在树枝上待过一段时

间让我感觉更好。偶尔其他时候，我开始说话，不一定是对那棵树，更多是对整个世界。我说出我的悲伤、恐惧和担心，让吹过我身边树冠的风将能带走的全部带走。我倒不是说，这样做总有效果，一些伤痛过于深刻，以至于无法完全治愈。但它提供了一个可供逃避的宁静之地——一个忙碌的现代生活边界以外的空间——在这个空间里，我可以反思得失或专注未来，这当然很有帮助。作为生命体，树木有自己的能量，紫杉更是别具一种难以形容的力量。包围在这股能量之中，在那些树枝上待上一阵常常能帮助我应付生活的挑战。当事情难到几乎无法承受时——这种情况在任何人身上都时有发生——它帮助我面对现实，让我更有能力提供一家人继续前进所需的支持和帮助。

处境艰难时，我会到那棵紫杉树上寻找答案，也会到那里感谢一切美好和积极的事物。生命中有那么多值得感激的事，我觉得感激好时光与表达哀痛一样重要，甚至更加重要。生命需要赞美，我发现，花几分钟专注于积极的事物对于保持个人平衡大有裨益。

至于精神方面，我的态度极为开放。走的路越多，我越明白自己知道的何其少，从别人的信仰中能学到的何其多。我在基督教家庭长大，在极易受影响的时期于一个虔诚的穆斯林社区生活了两年，娶了一个和睦的锡克教家庭的女孩。过去 20 年来，旅行让我亲密接触到数十种不同的宗教和人生观，所有这些都包含着我非常尊重的深刻真理。但我也开始认识到，精神恰就在你发现它的地方，而我自己则是在树上时最容易找到它。

展望未来，我们的三个儿子已经快到可以自己开始探索树冠奇迹的年龄了。他们已经在我们家花园里那棵橡树的枝条上荡来荡去了，因此

用不了多久，他们就会陪我到某地做一次真正的攀树旅行。我的梦想是有一天和他们仨一起回到新森林，攀登"歌利亚"。也许是在另一个 25 年后。到那时，我将需要放慢我的步伐。

致　谢

　　首先感谢布里斯托尔的 BBC 高级电台制作人萨拉·布伦特（Sarah Blunt）和企鹅兰登书屋（Penguin Random House）高级组稿编辑杰米·约瑟夫（Jamie Joseph），没有这两位关键人物的远见卓识和辛勤工作，这本书就不会问世。

　　我很高兴这么多年来在无数以自然历史为基础的电台节目中与萨拉合作共事。在将我的攀树想法和只言片语转为人们喜闻乐见的电台节目方面，她的技巧和能力一直让我惊叹。杰米某天偶然听到节目，出人意料地联系到我，建议我也许可以写一本关于攀树的书。

　　在构想出这本书和支持它成为现实方面，杰米绝对功不可没。没有他的来电（或推特），这本书就不会问世，书里的故事也不会离开我的日记本。杰米和萨拉都对我寄予厚望，有机会与他们俩工作，我内心满怀感激。

◆ ◆ ◆

本书许多章节描述的探索故事来自在丛林树冠上为国家地理、BBC和各种独立制片公司的拍摄期间。许多人参与了这类制作，每个人都在帮助那些项目最终完成方面发挥了重要作用。有机会与你们合作始终，我极为感谢。在下述人士（其中许多人出现在本书前面章节中）帮助下，每趟丛林之旅都成为一段难忘的精彩体验，我要特别感谢你们：约翰·沃特斯（John Waters）、吉纳维芙·泰勒（Genevieve Taylor）、迈克尔·尼克·尼科尔斯（Michael Nick Nichols）、戴夫·摩根（Dave Morgan）、布赖恩·利思（Brian Leith）、拉尔夫·鲍尔（Ralph Bower）、胡·科里（Huw Cordey）、麦克·索尔兹伯里（Mike Salisbury）、肖恩·克里斯琴（Sean Christian）、贾斯廷·埃文斯（Justine Evans）、鲁珀特·巴林顿（Rupert Barrington）、丽贝卡·塞西尔-莱特（Rebecca Cecil-Wright）、米尔科·费南迪兹（Mirko Fernandez）、凯文·弗莱（Kevin Flay）、戴维·鲁比克、盖伊·格里夫（Guy Grieve）、梅拉妮·普赖斯（Melanie Price）、汤姆·格林伍德（Tom Greenwood）、布雷特·米夫萨德（Brett Mifsud）、詹姆斯·史密斯（James Smith）、尼克·邓巴（Nick Dunbar）、鲍勃·佩拉热（Bob Pelage）、雷切尔·金利（Rachael Kinley）、吉姆·赫斯特赖（Jim Hoesterey）、汤姆·休-琼斯（Tom Hugh-Jones）和我儿时好友西蒙·霍洛韦（Simon Holloway）。特别感谢阿德里安·西摩（Adrian Seymour）和格雷厄姆·哈瑟利（Graham Hatherley）在我们那次角雕巢冒险期间掩护我后方。当然也要感谢大卫·爱登堡爵士，多少年来，他对自然世界的热爱和激情启发了成百上千万人。

感谢企鹅兰登书屋这支出色的团队，包括编辑助理露西·奥茨（Lucy Oates）、宣传编辑基利·里格登（Kealey Rigden）和特约编辑威尔·阿特金斯（Will Atkins）。威尔中肯的评论和建议对本书流畅的叙述大有助益。还要感谢三位经验丰富、才华横溢的作家：阿利斯泰尔·卡尔（Alistair Carr）、海伦·麦克唐纳（Helen Macdonald）和贾斯廷·马罗齐（Justin Marozzi），感谢你们在如何出版作品方面给予我这个纯新手的鼓励和宝贵建议。特别感谢阿利斯泰尔私下给予了许多建议和慷慨的支持。谢谢你们。

也感谢新森林林业委员会（New Forest Forestry Commission）的安迪·佩奇（Andy Page）和杰恩·奥伯里（Jayne Albery）允许我出于拍摄宣传照片的目的在新森林的树顶上爬来爬去。这些树里许多是国家重点物种，我感谢他们信任我，让我爬到它们的枝条上。

同样要感谢的还有所有那些有着自由思想的攀树人和朋友，多年来，我有幸与他们一起在树冠度过一些时光。他们来自世界各地，数量众多，但我特别感谢和敬重的是本·琼斯（Ben Jones）和沃尔多·埃瑟林顿（Waldo Etherington），在树上时，你们的陪伴是用之不竭的积极能量和乐趣的源泉。你们天生慷慨，给所有有幸与你们为友的人带去了欢乐。

◆◆◆

特别感谢帕迪·格雷厄姆（Paddy Graham）和菲尔·赫里尔，是你们首先带我离开了地面。我们在新森林的孩提时期，帕迪那充满感染力的、对攀树的热情是绵绵不绝的乐趣和灵感的源泉。感谢你给了我第一副绳

索和安全带，带我进入一个少有人至的精彩的树冠世界。菲尔帮助我进入野生动物摄影行业，随时随地非常慷慨地提供了建议、支持和友谊，我一直对你心存感激。你是个传奇。

同样要感谢摄像师及友人加文·瑟斯顿（Gavin Thurston），感谢你让我多年担任你的摄像助理。我早些年热情有加的助理工作也许只能算作"帮倒忙"，但一路走来，我学到很多很多，而且每个摄像学员都需要你这样的好榜样。

◆◆◆

永远的敬爱和感激归于母亲艾利森（Alison）和父亲克里斯（Chris），感谢他们一直支持我，帮助我追寻梦想。感激的理由千万条，我真不知道该从何说起，但我衷心感谢你们在我少年时（将一切都数字化之前的时代）付钱冲印了无数关于树木、松鼠和鹿的照片，感谢你们放手让我连续数天在林子里探索。这本书的诞生归功于你们。感谢姐姐莉斯（Liz），做姐姐的都需要容忍很多。

◆◆◆

最后，没有妻子优吉塔和儿子罗恩（Rohan）、塔伦（Tarun）和伊山（Eshan）的支持、耐心和爱，我根本不可能写出这本书。小儿子伊山在本书写作中途来到世间，因此说这过去的一年只有一点点紧张的话，实在是背离真实情况。优吉塔，我简直崇拜你。你不仅生下我们可爱的小

儿子，还想方设法给予我写作本书所需的时间和空间。没有你这些无条件的爱和支持，这本书就不会得以付梓。接下来 300 次接送孩子上学就看我的了！孩子们，现在书也写完了，我们周末又可以去树林、博物馆和城堡了 —— 瞧，你们多幸运！